设计素描
表现与应用
（第2版）

■ 蒲大圣　宋杨◎著

清华大学出版社
北京

内 容 简 介

本书主要介绍了设计素描的基本概念、分类、发展简史、基本透视原理以及相关素描表现工具等，结合不同阶段的训练主题和具体描绘步骤，展示了从基础形体素描表现、产品结构素描表现、静物明暗造型表现到写实与创意素描表现等的具体过程，以简明易懂、易于理解和掌握的方式给初学者提供了较为全面的素描表现形式和方法，使初学者能够对不同类别的素描表现过程有一个完整的认识，这也是本书最大的特色。

本书适用于理工类、艺术类的高等院校设计专业及零基础自学的学生使用，同时还适用于从事设计素描培训工作及其他相关学科的人员参考和使用。

本书封面贴有清华大学出版社防伪标签，无标签者不得销售。
版权所有，侵权必究。举报：010-62782989，beiqinquan@tup.tsinghua.edu.cn。

图书在版编目（CIP）数据

设计素描表现与应用 / 蒲大圣，宋杨著. —2 版. —北京：清华大学出版社，2021.1（2024.8重印）
ISBN 978-7-302-56993-0

Ⅰ. ①设… Ⅱ. ①蒲… ②宋… Ⅲ. ①素描技法—高等学校—教材 Ⅳ. ① J214

中国版本图书馆 CIP 数据核字（2020）第 231935 号

责任编辑：邓　艳
封面设计：刘　超
版式设计：文森时代
责任校对：马军令
责任印制：丛怀宇

出版发行：清华大学出版社
网　　址：https://www.tup.com.cn，https://www.wqxuetang.com
地　　址：北京清华大学学研大厦 A 座　　邮　编：100084
社 总 机：010-83470000　　邮　购：010-62786544
投稿与读者服务：010-62776969，c-service@tup.tsinghua.edu.cn
质量反馈：010-62772015，zhiliang@tup.tsinghua.edu.cn

印 装 者：三河市铭诚印务有限公司
经　　销：全国新华书店
开　　本：185mm×260mm　　印　张：13.5　　字　数：291 千字
版　　次：2016 年 2 月第 1 版　　2021 年 3 月第 2 版　　印　次：2024 年 8 月第 4 次印刷
定　　价：59.00 元

产品编号：084523-01

前　言

随着我国各类高等院校设计专业的日益发展和壮大，人们对设计行业了解的不断深入，以及设计产业给企业和社会创造越来越多的实际价值，在高等院校中如何培养优秀的设计人才已经成为日趋紧迫的课题。设计素描作为现代设计艺术学科的前沿基础课程，提供了设计师提高造型表现能力和拓展创意思维能力的基本训练途径和方法。

针对理工类院校设计专业不断扩招和理工专业学生的绘画美学知识及功底相对薄弱的情况，笔者依据十余年在理工类院校教授设计素描的教学指导经验编写了本教材，旨在通过有实效和针对性的培养措施，使学生能够快速认知、理解和掌握设计素描的理论和表现方法，进而提高其绘图能力和创新意识。笔者还为广大设计素描从教教师提供了一整套行之有效、减轻教学压力的专业课程辅导教材，书中囊括了设计素描不同阶段数十个学习设计素描的图示过程案例，步骤清晰，易学易懂。

本书共分八章，以图文结合的案例形式，分步骤深入浅出地讲解了设计素描的不同环节的训练过程，可以让学生理解和把握从构图、透视理论到基本形体描绘、复杂物象空间结构表现以及创造性素描的表现，最终形成完整的设计素描学习体系。本书对学生学习其他相关的设计类课程也能起到重要的铺垫作用。

本书在出版过程中得到了清华大学出版社邓艳老师、沈阳工业大学张剑教授等专家的指点和帮助，也得到了大连大学工业设计系主任宋杨老师及沈阳工业大学工业设计系同学的鼎力支持，在此一并表示感谢。本书在编写过程中可能存在纰漏，希望广大读者、同人批评指正。

著　者

目 录

第1章 设计素描概述 ················· 1
 1.1 设计素描概述 ················ 1
 1.2 素描的发展简史 ·············· 4
 1.3 设计素描的作用 ·············· 8
 1.4 设计素描的分类和表现题材 ········ 9
 1.5 设计素描的表现工具和注意事项 ··· 11
 1.6 素描的姿势及基本线条训练 ······ 14

第2章 透视原理与基础形体表达 ·········· 18
 2.1 透视学概述 ················· 18
 2.2 透视的种类和常用术语 ········· 19
 2.3 透视图的几何画法 ············ 22
 2.4 绘画中常见的透视角度 ········· 25
 2.5 形体结构线的表达 ············ 28

第3章 基础形体结构素描 ··············· 32
 3.1 形态与结构的关系 ············ 32
 3.2 几何形体构造表达 ············ 33
 3.3 结构素描的构图 ············· 49
 3.4 几何体组合造型表达（一） ······ 55
 3.5 几何体组合造型表达（二） ······ 58
 3.6 几何形体变化造型表现 ········· 61

第4章 机械结构素描 ·················· 67
 4.1 机械类形体结构素描的目的 ······ 67
 4.2 机械零件类结构素描表现过程 ···· 68
 4.3 机械产品结构素描表现 ········· 75
 4.4 形体结构爆炸图表现 ·········· 77

第 5 章　产品形态造型 …………………………… 82

　5.1　产品形态素描概述………………………… 82
　5.2　香水瓶结构素描过程……………………… 83
　5.3　水龙头结构素描过程……………………… 84
　5.4　摄像头结构素描过程……………………… 86
　5.5　点钞机结构素描过程……………………… 89
　5.6　望远镜结构素描过程……………………… 91
　5.7　电话机结构素描过程……………………… 92
　5.8　电熨斗结构素描过程……………………… 94
　5.9　收录机结构素描过程……………………… 96
　5.10　剃须刀结构素描过程…………………… 98
　5.11　数码相机结构素描过程………………… 101
　5.12　吸尘器结构素描过程…………………… 106
　5.13　吹风机结构素描过程…………………… 108
　5.14　枪械结构素描过程……………………… 110
　5.15　电动工具结构素描过程………………… 113
　5.16　工程设备产品结构素描过程…………… 118
　5.17　汽车结构素描训练（一）……………… 121
　5.18　汽车结构素描训练（二）……………… 124
　5.19　摩托车结构素描表现…………………… 127

第 6 章　静物形态明暗造型 ……………………131

　6.1　明暗造型基础概论………………………… 131
　6.2　静物结构素描回顾性练习………………… 135
　6.3　石膏几何体的明暗画法…………………… 136
　6.4　常见单体静物明暗表现…………………… 140
　6.5　组合静物明暗造型表现训练……………… 145

第7章　自然形体与超写实素描 ……………… 157
7.1　自然形体素描概述 ………………… 157
7.2　甲虫结构素描过程训练 …………… 158
7.3　蜘蛛结构素描过程训练 …………… 160
7.4　蝗虫结构素描过程训练 …………… 161
7.5　蝎类结构素描过程训练 …………… 163
7.6　龙虾结构素描过程训练 …………… 165
7.7　超写实画法概述 …………………… 168
7.8　蛙类形体的超写实画法 …………… 169
7.9　小龙虾形体的超写实画法 ………… 172
7.10　蜗牛形体超写实画法 …………… 173
7.11　海马形体的超写实画法 ………… 175
7.12　变色龙形体的超写实画法 ……… 178
7.13　汽车写实素描表现 ……………… 184
7.14　商用卡车写实素描表现 ………… 187

第8章　创意形态素描 ……………………… 193
8.1　创意素描概述 ……………………… 193
8.2　常见创意素描构思方法 …………… 194
8.3　主观创意素描表现 ………………… 198
8.4　创意产品素描表现 ………………… 201
8.5　课程结课考核及评定 ……………… 204

参考文献 ……………………………………… 206

后记 …………………………………………… 207

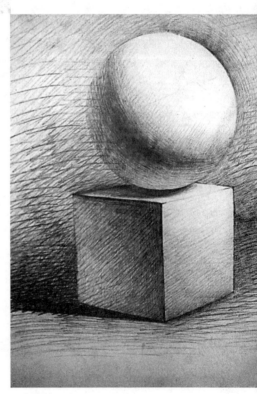

第 1 章　设计素描概述

1.1　设计素描概述

设计素描作为现代设计艺术专业中的基础课程，能够培养学生的造型表现能力、提高学生的审美能力。设计素描作品是收集设计素材、交流和表达设计方案的常用方式，设计素描能力是设计师必备的专业表现技能之一。

1．素描的概念

素描是一种以单色形式和明暗关系来表达客观世界中不同物象的造型艺术语言。它通过描绘物象的外形、结构、空间、体量、光影、质感等基本造型特征来表现形体的绘画方法。它是造型艺术的基本功之一，相比其他艺术表现形式，它更侧重于表达形体结构的准确性及形象性。素描是学习其他艺术表现形式（色彩、速写、构成、各种相关不同的设计科目等）的基础，也是进入艺术设计殿堂必须掌握的一种技能。

2．广义的素描

素描在汉语中解释为：单纯用线条描绘、临画物体的意思，在绘画领域中被称为造型艺术的基础，是通向其他艺术门类的桥梁。实际上，素描是一门独立的艺术。一般情况下，依靠作者的思维使这种描绘激情倾注到艺术表现之中，并采取变形、夸张以及多样化的表现手法对形象给予必要的强调和丰富，这是素描的表现功能所在。

素描是造型艺术的基础。除了作为绘画的基本功、技巧的培养和训练外，素描还是一种思维方式与表达方式。因为在艺术创作和艺术设计过程中，形象思维或逻辑思维的归纳、整理和表现需要运用素描形式来体现，如图 1-1 和图 1-2 所示。所以现实生活中的艺术家、设计师、画家都要具备较高的素描艺术修养，而素描作为基础性的学科也被广泛应用于设计领域中。

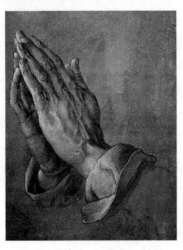

图 1-1　手的素描

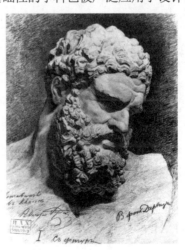

图 1-2　石膏像素描

3. 设计素描的概念

设计素描这一概念随着艺术历史发展而呈现多样化趋势，它更侧重理性思维和设计表达的实用性，追求日臻完美的图形效果和产品应用的功能。设计素描往往也是设计理念和视觉化图形的再现，也包括对自然物象的描摹与重新创造。

设计素描是指运用单色线条和黑白灰色调来塑造物体形象，并根据主观意识形态描绘和表达设计师的意图，重点锻炼观察能力和表达物体的形体结构、透视以及明暗关系的基本方法。它是设计专业造型艺术的基本功之一。它的根本目的是为设计师提供一种比较常用的基本表达技能。随着表达程度的加深和熟练度的加强，在学习的过程中往往会激发我们的设计灵感。不同的设计专业按照不同的需求和研究方向，会呈现出各自不同的表现特点。

设计素描保留了传统绘画中的很多技巧和表现方法，与传统绘画不同的是，它在结构方面进行了更深的探索。产品设计素描根据工业设计专业的特点和表达需要，较多侧重属于分析与推理式素描，重点是围绕几何形态、机械与产品形态、自然物象写实形态及创意性形态进行研究和训练的，如图 1-3 和图 1-4 所示。

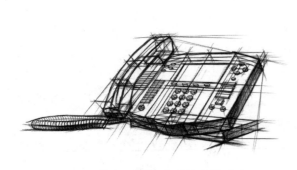

图 1-3　电话机设计素描　　　　　　　　图 1-4　自然形态设计素描

4. 传统素描与设计素描

传统素描早在文艺复兴时期就已基本形成了比较规范的学习体系。它侧重于学习基础性绘画语言和表现技巧，通常强调形体比例造型、明暗质感、空间虚实处理等方面的要求，画面优劣也常以视觉艺术效果表现好坏为主要参考依据。

设计素描是 1919 年由德国包豪斯设计学校所创立的一种服务于设计类学科的绘画表现形式。它强调形体结构造型的严谨性和表达方面的创造性，是设计师收集资料、表现形态创意、沟通交流方案的基础性训练课程，同时它也是培养设计师创新思维能力和提高表现能力的有效方法。我国从 20 世纪 80—90 年代初才真正开始把设计素描引入具体教学体系之中。

5. 设计素描的作用

客观地讲，之所以学习设计素描课程，是因为它是一切绘画表现的基础，它能够培养

我们基本的观察能力、绘画能力以及审美能力等。单纯的素描具有较高的艺术价值，它作为一种独立的艺术而存在，也是决定一切绘画和创作的成败因素之一。而设计类学院所培养的设计人员也必须借助素描的学习来达到熟练绘制设计草图的目标，因为设计师常常要以设计草图与客户进行沟通与交流，如图1-5和图1-6所示。

图1-5　手机产品设计手绘草图　　图1-6　汽车产品设计草图

产品设计草图就是以设计素描作为手绘基础，经过概括性表达和提炼，以突出展现形态特征为目的的表达结果。此类设计草图多是由设计师构思和表现各种不同产品新颖形态而产生的，表现风格各异，但这种能力却是从事产品设计行业必须具备的专业技能，这也是很多设计公司招募专业设计人员一定要考察的基本能力之一。

6．设计素描课程教学环节

本课程主要采取理论讲授＋课堂指导＋课后练习相结合的模式展开，通过七个阶段，即基础形体结构分析表现、透视基础理论与画法、机械形体结构分析表现、产品结构分析表现、明暗形态塑造、超写实表现、创意形态表现的整合系统训练，实现对素描课程的理解、掌握和运用，如图1-7所示。

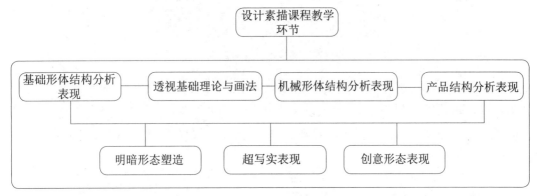

图1-7　设计素描课程体系

该素描课程体系按照循序渐进的模式，深入具体地介绍了每一类表现主题相应的表现步骤与方法，使学习者更容易理解与掌握。对于有绘画基础的学习者来说，可以提高表现的严谨性，而对于没有绘画基础的学习者来说，通过系统训练则可以在有限的时间内学习得更快，更早地融入高层次素描表现中。

7. 设计素描基本的培养目标

（1）培养严谨的视觉观察与判断能力。

（2）培养科学的理性分析与推理能力。

（3）培养丰富的想象思维与创意能力。

可以说，素描训练是以上几个方面能力的协调和统一过程。

1.2 素描的发展简史

原始素描的产生约在旧石器时代晚期，那时人类的祖先就已经开始用一些简陋的工具，在他们居住的洞窟内岩壁上面创作能够反映他们当时生活状况的简单绘画作品。根据考古发现的史况记载，现在所知世界上最早的绘画是法国西南部比勒高省多尔多涅附近的岩洞壁画和西班牙北部阿尔塔米拉山上的洞窟壁画。前者距今约两万年，是旧石器时代的绘画遗迹；后者则约在一万年以前，是旧石器时代晚期绘制的。其中西班牙北部阿尔塔米拉山上的洞窟壁画中的野牛表达得更形象逼真，如图1-8所示。这些古代壁画基本上是用一些矿物质材料作为绘画工具进行的描绘，从表现形式角度来看，也可以说，它是世界上最古老的素描画。因此，素描也成为人类最早从事造型艺术和交流沟通的方式之一。

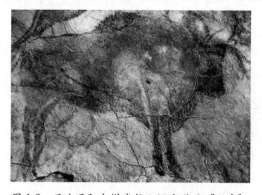

图1-8 西班牙阿尔塔米拉山洞窟壁画《野牛》

这些壁画所表现出的绘画能力比起现代人也毫不逊色，但是这些画的绘制动机并非为了观赏，而是与狩猎、巫术、宗教以及信息交流相联系的。从人类这些最早的以实用为目的的艺术创作遗迹中，我们可以看到劳动创造艺术的意义和艺术与人们生活的密切关系——艺术产生于劳动，同时艺术又推动了劳动生产。

中国古代敦煌壁画也是世界文明的艺术奇迹之一，所采用的艺术形式同样是用一些矿物颜料作为绘画工具进行的描绘，但却从中展现出艺术先人们用优美的线条来描绘事物的高超水准，并且体现出非凡的想象力和创造力。在古代的东方绘画领域中，很多中国、日本和韩国艺术家大多直接以毛笔作画，中国画中的山水、兰竹、花鸟、水墨画都可以说是含蓄委婉的素描形式，甚至高于普通素描的要求。因其一气呵成，很少修改，而又能展现自由潇洒素雅的风格，因此成为至今人们都孜孜不倦的一种精神与文化追求。我们从传统

的绘画艺术中也能感受到那种以优美线条来刻画形体的神韵和所带来的美感体验，如图1-9和图1-10所示。

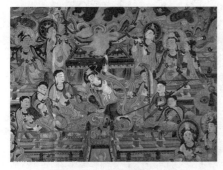

图1-9　敦煌壁画《飞天》

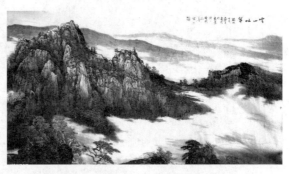

图1-10　中国山水画

在中国，素描绘画的发展可上溯到汉朝末年，那时以线描为特色的壁画就已有很多。到了北魏和唐朝以后，中国形式的白描画普遍出现在绢、纸和壁载体中。中国盛唐时期的白描艺术是中国画中的常用表现技法之一，也是学习中国画的基础。它是以墨色线条来描画物象而不施以彩色的一种画法，注重对形体的轮廓特征的准确把握和刻画。可以说，白描就是素描的基本形式之一，如图1-11和图1-12所示。

图1-11　人物白描作品

图1-12　国画白描作品

从表面上看，中西方绘画的基本表现都离不开对线条的运用，但二者之间却有着本质区别。白描讲究线条的灵动性与精妙性的表现，偏重于意象造型，较少考虑光影关系等变化因素的影响。而西方绘画则较多地考虑对形体立体光影关系的表现，更注重于具象与写实，受客观物象、环境、光线等外部因素影响较大。中西方绘画虽差异较大，但它们都是绘画艺术中最基本、最朴素的表现形式。

15世纪文艺复兴时期，意大利画家达·芬奇、米开朗基罗等人（见图1-13和图1-14）运用透视学、解剖学和构图学原理，通过具有立体感和空间感的素描表现（见图1-15～图1-18），进一步完善了素描的理论体系和专业性。从此，素描便作为一种标准化的绘画语言正式在欧洲绘画领域中得到普及，并逐步扩散到世界其他各国。

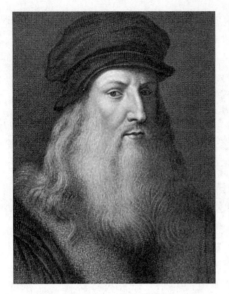
图1-13 达·芬奇

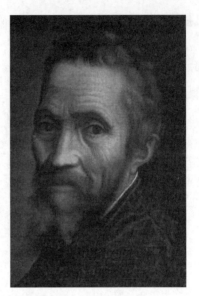
图1-14 米开朗基罗

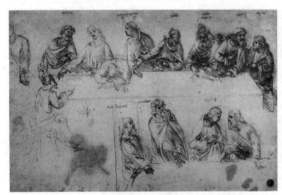
图1-15 达·芬奇的《最后的晚餐》素描稿

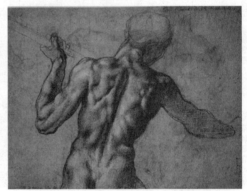
图1-16 米开朗基罗的人体素描作品

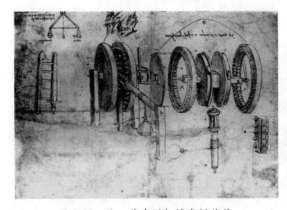
图1-17 达·芬奇的机械素描草稿

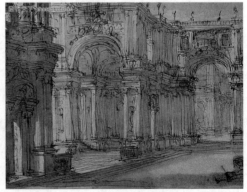
图1-18 艺术名家的建筑素描草图

到了19世纪下半叶，由代表人物英国的威廉·莫里斯倡导发起了工艺美术运动，对艺术与设计的改革发展确定了概念——美应与技术结合，主张美术家应倾注于设计，

专门设计图样、造型，分工协作。设计与制作的专业分工为现代工业的发展提供了经验。工艺美术运动对现代主义设计的兴起起到了重要的推动作用。此后对世界现代设计业的发展产生深远影响的事件是德国包豪斯设计学院的成立，它标志着现代设计的诞生。

包豪斯是世界上第一所以发展新型设计教育为目标而创立的学校，如图1-19所示。包豪斯（Bauhaus）由德文（Bau）和建筑（Haus）房屋组成，意为"建筑之家"，借指"新的设计体系"。它的奠基人格罗佩斯（见图1-20）率先提出了"艺术与技术的统一，设计与工艺的统一"的教学主张。包豪斯首先在自己的教学体系中开创了专业化的设计素描教学，课程把透视理论与形体结构的表达、创意性表现等相结合，对于提高学员的设计表现力及创造性起到了很大的辅助作用。历经数载的教学实践研究和发展演化，设计素描的教学特色与培养模式已经成为世界范围内各个设计学院必须设立的一门基础性课程。

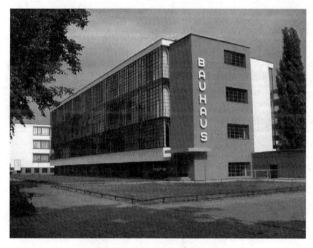
图1-19　包豪斯设计学院

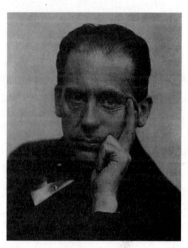
图1-20　格罗佩斯

随着时间逐步过渡到当代，素描也在经历着革命性的转变，由传统的摹写方式衍生出与当代创新意识相结合的设计素描，素描的功能也得到进一步扩展和细化。设计素描已经逐渐形成了自己的体系，但与传统的艺术绘画的素描不同，设计师学习素描的根本目的是为日后的具体产品设计服务的。因此，设计素描不会像传统素描展现较多的感性美和主观随意性。因为产品设计通常是以绘画草图形式来表达头脑中的构思灵感，是带有严谨性和创造性的，而设计素描通过脑、眼、手的整合训练，能使设计者具有更加敏锐的洞察能力、综合分析能力、准确的表现能力及创意思维能力。

澳大利亚工业设计协会的调查结果表明：设计艺术专业毕业生应具备的十项技能中的第一位就是应有优秀的草图和徒手作画的能力，作为设计者应具备快而不拘谨的效果图形表达能力。绘画是设计的源泉，设计草图是思想的纸面形式，如图1-21和图1-22所示。

图 1-21 汽车产品造型设计草图

图 1-22 概念飞行器草图表现

1.3 设计素描的作用

设计素描是应设计艺术门类的不同需要而产生的一种基础性的素描训练方式，它不是简单地对物象进行照相式摹写，而是运用素描形式对形体的结构进行分析推理、质感描绘以及创造性地表现新生事物的过程。

现代设计的教学体系都会把素描作为设计学科的基础性课程。它的主要作用体现在以下四个方面。

（1）能够加强学生的手绘表达能力和创新思维能力，学习到不同的素描造型技巧。

(2) 培养学生通过观察和推理,对具体形态和结构进行准确描画的能力。

(3) 锻炼学生敏锐的观察能力、形态审美能力以及总体把握对象的能力。

(4) 使学生掌握基础透视理论和画法,能熟练应用在其他相关设计课程中。

学习设计素描可以帮助我们全面地理解所表现物象的结构起伏变化,只有充分地了解物体的结构,才能用素描更好地去表现它。此外,设计素描也是平面设计、室内设计、环艺设计等设计专业学生的必修课程。通过对设计素描的学习,能够有效地锻炼设计师立体空间的思维想象能力,增加设计师创意设计方面的经验积累。

设计素描对于设计师的作用:设计素描通过设计师对物体的观察、分析、理解和表现,把构思的形态转化表达出来。在研究形态的构成机能的结构同时,探索形态构成美的特征,把构成美的结构、造型机能等审美综合分析,可以从中提取美的元素和进行美的表现,进而激发出设计师的创造力。设计素描表现也可以在平面上进行三维的表现和结构的分解,较全面地反映设计,作为以后完成效果图或模型的基础。

1.4 设计素描的分类和表现题材

在设计类学科中,我们可以按照素描的表现特征及不同的侧重点将设计素描划分为以下四大类别。

1. 纯结构素描

纯结构素描注重以线形来表现和概括物象形体特征,侧重以结构的透视分析为主,重点放在对形体结构的严谨分析和准确表达上,如图1-23所示。它是进行素描训练的根本途径。通常会排除光影因素的影响,强调用形体的透视分析及线条的准确性。纯结构素描是素描的根基,线条没画准意味着其他的描画都是"浮云"。

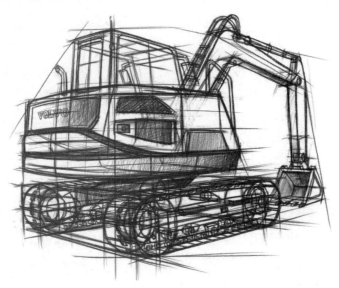

图1-23 工程车结构素描

2. 明暗表现素描

所谓明暗形态造型是根据客观物体光影明暗变化规律，运用明暗（调子）来塑造物象的造型方法。它较多侧重对形体体量感、质感及空间进深感等方面的表现。明暗形态造型建立在对形体准确描画的线稿基础上，也是设计素描课题训练的重要内容，如图1-24所示。

图1-24 石膏像明暗素描

3. 写实素描

采用精细特写的方法来表现物象的真实度，根据物象本身不同的肌理和材质进行细致刻画，并能达到形象的高度写实性。写实素描是进行形体表达的高级学习阶段，如图1-25所示。

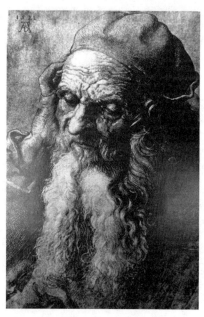

图1-25 老人头像写实素描

4. 创意素描

创意素描吸收了传统绘画素描的一些表现技法因素，通过对物象进行形态造型创意的构想训练，培养学生对自然界中各种事物敏锐的观察能力和创造表现能力。借用素描的独特表现形式，使学生从各种创造思考的过程中提高自身的创新能力。如将两种以上的物象，通过元素换置、变异组合、材质替代等手法生成一种新的形态造型，如图1-26所示。

图1-26 创意素描

1.5 设计素描的表现工具和注意事项

可用于设计素描的工具材料较多,经常使用的工具有铅笔、炭笔、木炭条、钢笔等,这些工具各有各的特点。

根据本套素描教学过程使用的材料和数量,通常要备齐的工具有:铅笔(通常为 HB 2 支、2B 4 支、3B 4 支、4B 4 支、5B 2 支、6B 2 支)、炭笔(4 支)、橡皮(可塑橡皮 2 块和 4B 美术橡皮 4 块)、纸巾(布)若干、专用素描纸 30 张。只有先熟悉这些材料的性能,才能掌握它们的使用技巧,进而提高我们的作画效率,以获得更好的画面效果。

1. 绘图铅笔

笔是最常见的一种素描工具,它使用方便,便于擦除和修改。一般常用铅笔分为硬铅(H～6H)和软铅(B～8B)两种类别,如图 1-27 所示。其中,H 代表铅笔的硬度,B 则代表铅笔的软度。硬度最强的为 6H,画画色素最浅;软铅色素最深的为 8B,画出的线条浓度最深,而 HB 为中性铅。

图 1-27 铅笔绘图工具

软铅常用作画面的铺大调子,它能轻松快捷地拉开亮部与暗部之间的差别和营造画面色调的氛围,也适用于描绘画面深色及形体的暗部区域,但由于软铅的粉末附着力不佳,常常容易弄脏画面。硬铅在处理画面细节肌理、勾勒富有变化的轮廓线条以及表现形体亮部的细微变化方面能起到很好的作用。但需要留意用力过度,易损伤纸面,破坏画面的效果。画素描时,要将软硬铅笔两者结合起来使用,可扬长避短,发挥各自的优点。素描绘画时通常以软铅铺画深色,而以硬铅深入,描画细节肌理及浅色区域,遵循先软后硬的顺序,如果顺序颠倒,软铅就无法在硬铅画过多遍的地方加以深入。使用铅笔也要考虑不同的纸材,纸面越光滑越不容易附色。因此作画时纸质与不同型号的铅笔要配合好,才能表达作画意图,以达到最佳效果。

炭铅笔也是素描中经常使用的一种表现工具,如图 1-28 所示。炭铅笔的主要原材料是木炭粉,笔芯一般为黑色,质地相对铅笔较松软,表面比较粗糙,炭铅笔的表现力很强,

能皴擦出不同的肌理效果，画出来的黑白对比效果强烈，也是较受欢迎的素描工具之一。需要注意的是，炭铅笔在纸张上的色素浓重，附着力比较强，用橡皮不容易擦掉，不宜修改。它比较适合素描学习者群体的中高级群体使用。

木炭条质地松软，易于折断，附着力强，多用来大面积附色和处理光影效果，如图 1-29 所示。

图 1-28　炭铅笔、定画液等工具

图 1-29　绘图用木炭条

以上这些工具在绘制完毕后最好喷以定画液以免脱色。

注意：削铅笔时不要使用卷笔刀，而要用裁纸刀削成如图 1-30 所示形态，笔尖和木质坡面略长，这会符合手握的舒适姿态和绘图的自如性，并且笔尖不容易折断，更利于画者使用。

图 1-30　笔尖形状

2．橡皮

素描用橡皮有 4B 美术橡皮和可塑橡皮两种（见图 1-31 和图 1-32），主要用于清除画面上的误笔。4B 美术橡皮比较适合初学者，它的擦除效果比可塑橡皮好，相对质地柔软，比其他一些硬质橡皮的清洁能力强且不伤纸面。可塑橡皮则用于处理那些画面铅笔浓度深

且不易擦净的调子，有时也常用来调节画面后期的整体效果。橡皮要经常保持清洁，随时用布擦净，以免污损画面。为了使橡皮能擦改细微处，可以把方的橡皮对角切开为三角形，以使用锐角的尖端。

橡皮除了用来擦改画面外，有时也可用作辅助的画面表现工具，进行画面统一调整时可修正画面效果，但是作画时尽量不要养成依赖橡皮的习惯。

图 1-31　美术专用橡皮

图 1-32　可塑橡皮

3．纸巾、布或宣纸笔

在绘画过程中，可以使用纸巾、质地柔软的布或者宣纸笔来调整画面中的调子（见图 1-33），能使涂画的调子变得丰富柔和，也可以柔和虚化画的生硬、凌乱的铅笔痕迹。通常在画面铺完大调子后，可运用纸巾或布来擦抹，能产生丰富的画面过渡效果，拉开色调之间的浓淡对比，加快作画速度。但务必牢记，绝不能完全依赖用纸巾和布的擦抹效果作为绘画的表达技巧，那样很容易造成画面油腻、发灰、层次感差等问题。这种技巧只能作为一种适当的画面调整和补充手段。

图 1-33　纸巾、布及宣纸笔

4．素描纸

可以用来画素描的纸张有很多，总体上应该选择专业性的素描画纸，如图 1-34 所示。

选购纸时注意纸的质地必须坚实。选购时应该选择画纸表面颗粒稍粗、纸质密实硬挺、易上铅且经得起反复擦除修改的品类，而尽量避免选择那些表面过于光滑、不爱挂铅、纸质较脆容易开裂的画纸。

5. 画架与画板

画架较多见的是木质制成的三脚架，有可调节高低的横梁。画板根据作画要求的幅面大小有不同规格，表面平整，手感轻盈。因多为中空夹板形式，衬板厚度有限，所以不宜承重，如图1-35所示。

图1-34　专用素描纸

6. 图钉

美式图钉也是绘画过程中必须使用的一种辅助工具。此种图钉的上端设计有便于插拔的结构，这样可使其固定纸张时容易快速取下，如图1-36所示。

图1-35　不同规格的画架与画板

图1-36　美式图钉

1.6　素描的姿势及基本线条训练

在空白的画纸前，怎样开始作画，这是每一位初学素描者都遇到过的问题。即便对于有经验的作画者来说，也会按着合理的绘画流程展开。就像我们开车一样，一周不开隔周再开就会有手生的感觉，画画亦是如此。更重要的是，只有从基础线条训练开始，循序渐进才能够达到培养自主观察能力和表现能力以及未来的创造能力的目的。

1. 绘画基本姿态和观察角度

选择正确的写生姿态和写生角度，对于绘画都会产生很重要的影响，采用不合适的角度和姿态，不但会使画者产生疲劳感影响作画情绪，而且画出的形体也会出现不能正确反映实际物象的状况。因此，在绘画写生训练时应该花些时间选择好最佳角度。通常是面对

物象的 30°～45°的位置来进行写生，调节好画板高度，无论是采取坐姿还是采取站姿，都要以便于观察物象、体感舒适为宜，如图 1-37 和图 1-38 所示。

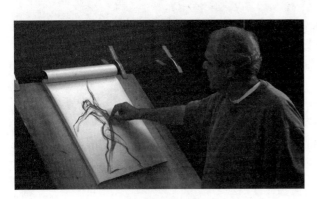

图 1-37　国外画家作画姿态

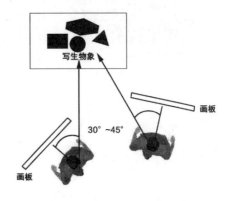

图 1-38　写生角度示意图

2．执笔姿态与运笔技能

素描执笔方法多种多样，往往需要根据表达主题和个人习惯来确定使用哪种姿势，但较常见的姿态是以拇指、食指和中指捏住铅笔前部三分之一处，以无名指或小指支撑画面，水平、垂直或倾斜角度摆动手臂来绘制线条。当我们用铅笔在纸上画线时，也会随着落笔的力度、用笔的方向、笔尖的角度、运笔的快慢变化及线条的疏密而产生不同的绘图效果，如图 1-39 和图 1-40 所示。

图 1-39　执笔画线姿势

图 1-40　执笔姿态

3．素描准备——基本线条训练

初学素描一般都是用单色线条来表现物象的，而素描绘画又多是用直线来描画形体，因此线是绘画表现的最基本的组成要素，也对以后深入学习及形成独有的风格起着直接的作用。所以我们在这一阶段需要配合大量的线条练习，一方面可以从陌生到逐渐熟悉运笔的姿态，另一方面则可以通过反复的、快速的线条描绘养成正确的绘画习惯，如图 1-41 所示。

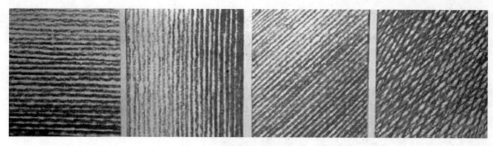

图 1-41　排线形式

"形不准则线无所依",可以说线是素描表现中运用最多的一种画面构成元素。线条有长短、粗细、浓淡、虚实、刚柔、疏密等的多种变化。因此,线条的运用和表现可以说是掌握绘画语言的基础条件。

握笔的时候手指的力度要轻,一般用拇指、食指和中指握住笔就可以,画时主要是手腕用力,画长直线时要小臂带动手腕做往复运动。初学者每天练习一个小时排线,坚持两周以后就可以熟练进行运线和排线处理了,这也是笔者多年经验总结出来的最简便易学的方法。

初学者学习素描时往往感到无从下手,经常出现线条凌乱琐碎、形体不准确、反复修改涂抹、形状比例失调等情况,这也是很多学生的共性。其中的主要原因就是由于没有找到合适的方法和没有养成良好的画线习惯,如果长期得不到有效引导和调整,必定会影响到以后学习的兴趣和状态。在此,有必要强调正确的排线和错误的排线的差别,学习者可根据自身的实际状况做调整,如图 1-42 和图 1-43 所示。

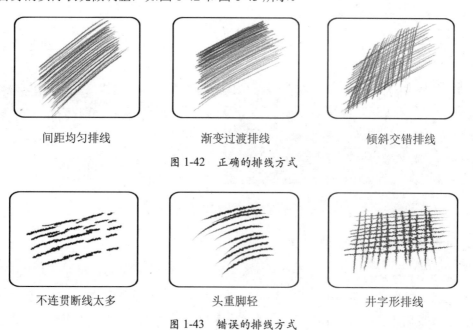

间距均匀排线　　　渐变过渡排线　　　倾斜交错排线

图 1-42　正确的排线方式

不连贯断线太多　　　头重脚轻　　　井字形排线

图 1-43　错误的排线方式

利用线不但可以构成形体的基本造型,同时也可以形成不同的材质质感表现效果。通过不同的运笔能够找到不同的线条感觉,如虚实、轻重、强弱、刚柔、疏密等多种变化和

对比的笔触，使用线条还可以组合成不同的肌理图形，以便于表现不同材质的形体。

铅笔画线和橡皮使用有以下几项注意事项。

（1）初学者绘画时常常会画一笔不满意时就马上用橡皮擦掉，第二次画得不准确时再擦，这是一种不好的习惯。一方面容易损伤纸面，另一方面容易因屡次擦改造成负面情绪，因此应予以避免。

（2）开始画第一笔时笔触尽量要清淡些，反复几次运笔确认准确后，再加重正确的线条，但不要把尝试性的线条画得过多和过于松散。

（3）线有虚实之分，不能画得没有层次，按照近实远虚的规律，对于前面的、距离较近的物象，可以画得明确肯定；而对于后面的、距离较远的物象，则可表现得清淡模糊一些。

课后练习

安排学生进行徒手绘制长直线的基本练习，以锻炼学生基本的手绘线型能力，如图1-44～图1-46所示。

图1-44 不同角度的排线练习

图1-45 曲线和圆的练习

图1-46 排线和叠线的练习

（1）水平直线200根（长度大于30厘米），注意保持线与线之间距离均等平行。

（2）竖直直线200根（长度大于30厘米），注意保持线与线之间距离均等平行。

（3）各向45°平行直线100根，注意保持线与线之间距离均等平行。

（4）弧线训练：长度与直径大于15厘米，包括对于波浪曲线的徒手绘制。

（5）圆与偏心圆训练：直径大于10厘米，200个以上，注意圆度，包括对于椭圆形的徒手绘制。

第 2 章　透视原理与基础形体表达

2.1　透视学概述

"透视"一词来自拉丁文"Perspicere",意思是"透而视之",关于透视的理论研究发源于希腊,经过近一个世纪的发展,已形成了完备的理论体系和标准的作图方法。透视学是建筑类、美术类和设计类从业者必修的一门基础理论课程。

透视图最早是在建筑设计领域中得到应用。20 世纪 50 年代美国伊利诺伊州理工大学设计学院的 Jay Doblin 教授正式发表设计师透视图法,弥补了透视图画法上的缺陷。设计师透视图法因简便和准确,很快得到了各国设计师们的认可,并成为当今设计界透视理论课程的重要组成部分。

透视图画法是塑造产品形态立体感和空间感的表现基础。掌握基本的透视图画法是画好效果图的基础,也是绘制产品效果图过程中的重要环节,所以设计师必须掌握基本的透视图画法。

透视学从理论上解释了物体在二维平面上呈现三维空间的基本原理和规律。掌握透视学知识,能使我们判断出所描绘对象的形体应该发生何种变化、怎样变化,从而在绘画创作和设计构思过程中,正确理解和灵活运用透视法则,表现出丰富、多元的视觉效果,使绘画和设计作品更准确、更具艺术感染力,如图 2-1 ~图 2-3 所示。

图 2-1　户外环境透视现象

图 2-2　建筑环境中的透视现象

图 2-3　室内环境中的透视现象

形体的绘画表现与写生者的观察角度和位置有着密不可分的关系。由于人的眼睛的特殊的生理结构和视觉功能，任何一个客观事物在人的视野中都具有近大远小、近长远短、近处清晰远处模糊的变化规律，同时人与物之间由于空气对光线的阻隔，物体的远近在轮廓、明暗、色彩等方面也会产生不同，如图2-4和图2-5所示。

图2-4 透视中的近实远虚

图2-5 工业产品的近大远小透视

2.2 透视的种类和常用术语

在设计素描中，透视的运用主要是在画面上确定物体的大小比例、形体准确性和空间深度，要将物体看成类似半透明的，表现在画面中的具体的空间位置上，这是绘画中表现物体的立体感和创造空间效果的基本因素。透视画法是描画形体的重要依据，掌握透视的基本原则是准确观察、如实描绘物象空间关系的基础。通过学习透视原理和方法把物象准确地表现在画面上，使其形象、位置、空间与实景感觉相同，这就是绘画透视的基本目的。

1．常用的透视术语

我们在具体学习透视画法前，需要先了解一些常用的透视术语。（可参见后面图例中的标记。）

（1）视点：绘画者眼睛的位置。

（2）视高：绘画者眼睛的高低程度。

（3）视平线：向前平视与绘画者眼睛所处高度平行的水平线。视平线与物体的关系：高于视平线的可以看到物体透视的底面，低于视平线的可以看到物体的顶面，视平线处于物象中间则地面与顶面都看不到。

（4）消失点：就是与画面不平行的成角物体，在透视中伸远到视平线心点两旁的消失点。

（5）视线：绘画者眼睛视线达到景物或物象之间的连线。

（6）视域：也称视野，绘画者看到景物时的空间范围。通常是60°视角内所看到的有效清晰范围。

（7）视中线：就是视点与心点相连，与视平线成直角的线。

（8）天点：就是近高远低的倾斜物体，消失在视平线以上的点。

（9）地点：就是近高远低的倾斜物体，消失在视平线以下的点。

2. 透视在绘画中体现的特点

（1）近大远小。近大远小是视觉的自然现象，利用这种性质有利于表现物体的形体准确性、纵深感和体积感，绘画者和设计师经常需要借用这种特点在二维画面上来表现出具有立体感的形体。

（2）近实远虚。由于人类视觉的生理功能构造与限定，观察近处的物体会比较清晰，而看远处的物体感觉会有些模糊，这一现象在绘画中也经常用来表现物体的纵深感。在绘画领域中，往往会对近实远虚的特点加以强调。

3. 透视类别

在现实生活中存在三种常见的透视现象。按照视点与物象之间的位置、角度的不同，可以将其分为一点透视、两点透视和三点透视。下面我们就以立方体为例对这三种透视现象和具体画法做以描述。

（1）一点透视，也叫平行透视。一点透视一般是指当立方体上下水平边界与视平线平行时的透视现象。这种透视中立方体边线的延长线消失点只有一个且相交于视平线上一点，所以叫一点透视。其特点是形体正前面的一个平面与画面平行。这种透视有整齐、平展、稳定、庄严的感觉，如图2-6～图2-9所示。

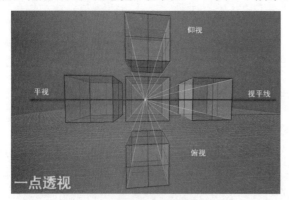

图2-6　平行透视（一点透视）规则

图2-7　一点透视示意图

图2-8　产品中的一点透视示意图

图2-9　环境设计中的一点透视示意图

（2）两点透视，也叫成角透视。当立方体旋转一定角度或者我们视点转动一定角度来观察立方体时，它的上下边界会出现透视变化，其边线延长线会相交于视平线上左右两侧的消失点，所以叫两点透视。这种透视能使构图较有变化，是产品设计中最为常用的表现角度，如图2-10～图2-14所示。

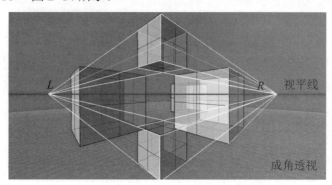

图2-10　成角透视（两点透视）示意图

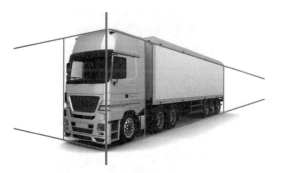

图2-11　卡车的两点透视角度

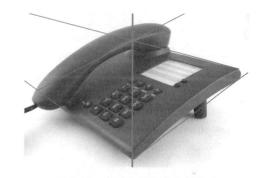

图2-12　电话机的两点透视角度

图2-13　产品中的两点透视角度

图2-14　环境设计中的两点透视角度

（3）三点透视，也叫倾斜透视。这种透视常见于对形体的俯视或仰视情况。立方体的上下边线与我们的视平线不垂直各边延长线会分别消失于三个点形成三点透视。三点透视常用于表现形体高大宏伟的物象，因此多用于建筑设计领域，在产品设计中往往并不多见，如图2-15～图2-18所示。

图 2-15　不同角度的三点透视示意图　　　　图 2-16　产品的三点透视示意图

图 2-17　三点透视中的仰视现象　　　　图 2-18　三点透视中的俯视现象

2.3　透视图的几何画法

下面以立方体为例为读者介绍在实际中经常使用的一点透视和两点透视的几何画法。

1．一点透视画法

（1）在画面中的偏上位置先确立一条水平视平线，确定出左右消失点 L 和 R，取其中心为视点位置。

（2）从视点引视垂线，确定立方体的 N 点位置。

（3）过 N 点做一条水平线，取 AB 段为立方体的边长。

（4）由 A、B 两点与视点及左右两个消失点连接，相交于 D、C 两点，ABCD 为立方体的底面。

（5）由 A、B、C、D 分别向上引垂线，使 AE=BF=AB。

（6）将 E、F 两点分别与视点相连，且与 D、C 垂线相交于 H、G 两点，连接 E、F、G、H 各点，则 ABCDEFGH 立方体就是所求得的一点透视立方体，如图 2-19 所示。

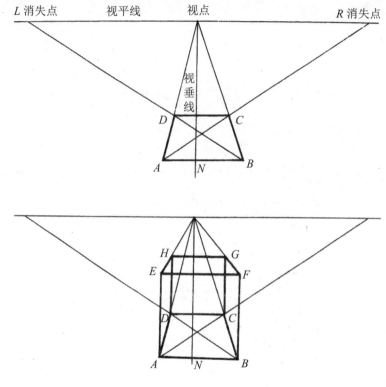

图 2-19　一点透视画法示意图

2．两点透视 45°画法

在 45°透视的情况下，立方体的正面及侧面的大小接近相等。

（1）在画面中偏上位置画一条视平线，确定视平线上左右两个消失点 L 和 R，取其中点为视点。

（2）由视点向下引垂线，此线为立方体的对角线。

（3）由两个消失点 L 和 R 向这条垂线上任意一点画透视线可得到立方体最近一个角 N。

（4）由 N 点向左、右消失点 L、R 做两条透视线，并截取 A、B 两点。

（5）由 A、B 两点分别向两个消失点 L 和 R 引透视线，相交于视垂线上 C 点可得到立方体底面的透视图。

（6）由 A、B、C、N 各点向上画垂线，作为立方体的各边高度的棱线；以底面对角线 AB 为半径画 45°角的弧线，可得到 Z 点，再经过 Z 点画一条水平线，与 A、B 的垂线相交于 D、F 点（AD、BF 即为立方体的边线）。

（7）连接 DE、GF 向 L 消失点的透视线和 FE、GD 向 R 消失点的透视线，即完成 45°透视立方体的绘制，如图 2-20 所示。

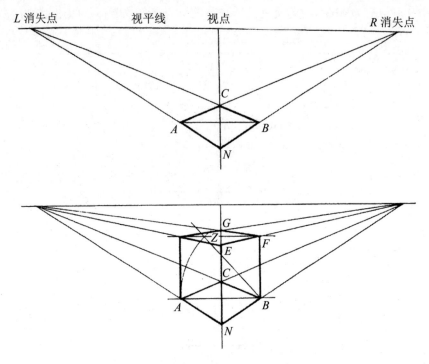

图 2-20　两点透视 45°画法示意图

3. 两点透视 30°～60°画法

（1）画一条水平视平线，定出视平线上左右两个消失点 L 和 R。

（2）标出两个消失点 L 和 R 的中点 O 为测点。

（3）定出 O 点和 L 点的中点 M。

（4）定出视点 M 和 L 的中点 P 为测点。

（5）由 M 点向下引垂线在适当位置可定出立方体最近一个角的顶点 N。

（6）通过 N 点引出一条水平线为基线。

（7）在 NM 线段上定出立方体高度 NH。

（8）以 N 点为中心、NH 为半径画圆弧与水平基线交于 X、Y 两点。

（9）由 N 点分别向左右两个消失点 L 和 R 引透视线，同样画出由 H 点向 L、R 的透视线。

（10）连接 O 点与 X 点、P 点与 Y 点，可得到与透视线的交点 A、B 两点，经过 A、B 两点向消失点 L、R 引连线，可得到立方体底面。

（11）再从立方体底面 4 个顶点分别向上引垂线并得到交点 C、D、E，依次连接各条边线则可完成立方体的绘制，如图 2-21 所示。

总之，无论选择哪种透视角度，它们都会表现出共同的透视特征：近大远小，近实远虚。

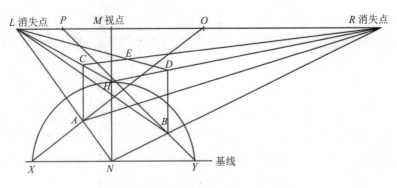

图 2-21　两点透视 30°～60°画法

> **课 后 练 习**
>
> 1. 绘制立方体的一点透视、两点透视 30°和两点透视 60°三种透视过程图。
> 2. 画出立方体、圆柱体、圆锥体及圆柱形相贯体的三种不同状态透视图。

2.4　绘画中常见的透视角度

透视规律在设计素描的表现过程中起着重要的辅助作用。它可以让我们将所要描绘的形体按照符合人的视觉认知的表现规律，以三维立体化的方式表现在画面上。透视规律也要求我们能够透过事物的表象，分析出事物的内部基本组成结构。

在设计素描表现过程中，我们通常选择成角透视作为素描写生的角度。因为这种写生角度可以看到物体的三个面，这样能够比较清楚地将物象的整体结构和形体特征表现出来。在表现不同的写生物象时，应该按照透视的基本原理，选择最佳的透视角度来表达对应画面主题。

进行产品设计表现时往往根据所要表现的内容来选择合适的表现角度，其中较为常用的表现角度是 30°、45°和 60°的透视，如图 2-22 和图 2-23 所示。

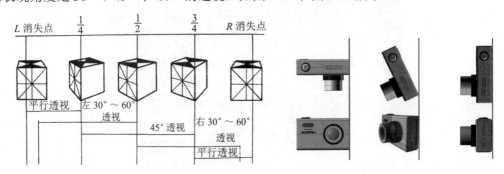

图 2-22　视角角度变化示意图　　　图 2-23　相机俯视和平视对应透视变化角度

为了便于更好地理解和把握透视规律，在此提供一种很有效的训练方法：通过对简单几何形体的空间动态变化进行想象和描绘来展现其不同的透视角度变化（见图2-24），熟练后再逐步过渡到具体的产品表达中。

以下是数码相机的空间变化表现图，这种将透视与空间变化进行组合的训练是在二维平面画纸上展现产品三维的立体效果，它对于产品的空间形象的塑造是必不可少的。这样能够全方位地对产品形态及结构进行描述，是增强人的视觉感受和画面效果的重要手段，如图2-25所示。

图2-24　立方体空间透视变化训练

图2-25　具体产品的空间透视变化训练示意图

还可以通过简单概括的线条处理、明暗虚实变化以及添加少量的色彩来表达产品的空间变化，通过这种想象和表达训练可以增强学生对形体空间和透视变化的理解。

1. 写生过程中物象比例的简单测量方法

在正式素描开始前，我们都要对所描绘的形体做以视觉的观察和对比之后，才能在画面上作画，如图2-26所示。通常会借用铅笔作为测量实物比例和尺寸的基本工具。

测量物体高度

测量物体宽度

测量物体自身比例

测量物体坡度

图2-26　基本测量姿态

（1）测量物体高度。可将铅笔垂直竖起，闭上一只眼睛，手臂伸直指向目标，把铅笔的顶端和物象的上沿对齐，拇指位置对齐物象底部，按所测得的比例在画面上做标记。

（2）测量物体宽度。转动手腕使铅笔水平，闭上一只眼睛，把铅笔顶端与物象一侧对齐，移动拇指指尖与物象的另一边沿对齐，按所测比例在画面上做标记。

（3）测量物体自身比例。常用来比较物象自身整体与局部之间的大小尺度。按总体与局部之间的长度比例进行划分，根据测得的初步比例转移到画面进行标记。

（4）测量物体坡度。在静物画中较少使用，常在外景写生时使用。通常用于测量地面或山的坡度，只要铅笔与坡面平行即可，可将测得铅笔与视平线的角度转移到画面做以标记。

2．正圆与椭圆透视画法

在素描过程中，正圆与椭圆都是比较常见的图形，但往往初学者感到比较难画的也是它们，比较容易出现线条跑形、透视关系错误等诸多问题。要想画得标准，这里建议大家最好先画圆形的外接辅助正方形，用正方形的各个边线及中线做参照，再画出圆形会比较准确。

（1）正圆的透视画法。应依据外接辅助正方形的透视来做参考，这样画出来的圆才是符合透视标准的。因为圆形与正方形中的四条边线的中点属于相切关系。具体描画时，根据人的体感习惯，画一个正方形是比较容易的，之后我们画这个正方形经过四边中点处的切线弧，然后再做尝试性连接可以得到一个比较准确的圆形。按照这种画圆方法多次反复练习，就会慢慢画出比较标准的圆形了，如图 2-27 所示。

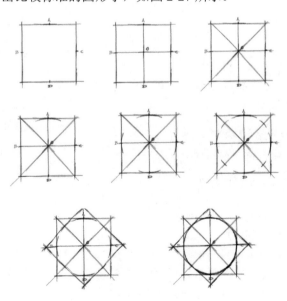

图 2-27　正圆画法

（2）椭圆的透视画法。通常是正圆产生了透视变化，也需要借助外接方形来展开描画，

透视的方形决定了椭圆的透视角度。在视平线以下时，上半圆小、下半圆大，而不能上、下半圆画得一样大。描画也是从透视方形的各边切点位置来先画弧线，再逐步连接成椭圆的方式。画透视圆时要均匀自然，两端不能画得形成尖角，也不能画得太方。以后画带有圆形或椭圆特征的形体都应将其纳入透视方形或透视立方体中来完成，如图 2-28 所示。

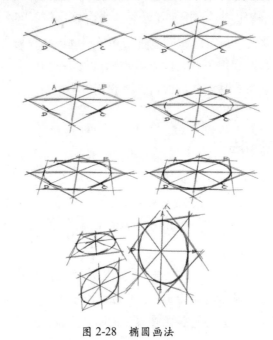

图 2-28　椭圆画法

课 后 练 习

1. 对于初学者来讲，透视的准确性对以后学习素描尤为重要，因此需要根据图 2-27 和图 2-28 展开不同角度圆的透视图训练，要学好素描手绘，只有通过量的积累才能带来质的变化。

2. 观察图 2-29 所示产品影像照片，分析其属于哪种透视，绘制出其四种不同空间角度的成角透视图线稿。

（可参考图 2-29 的不同角度进行绘制。）

图 2-29　传真机产品图

2.5　形体结构线的表达

线是绘画语言和表现的基本要素，结构形态造型是排除光影的因素，用单色线条来表现物象的，因此在研究形体表现的过程中，主要都是以线来表达物象。线的表现技巧对发挥线的艺术表现力起着直接作用。当我们用铅笔或炭铅笔在纸上开始勾勒线条时，这看似简单的线条，随着落笔的力度、用笔的方向、笔锋的角度、行笔快慢的变化，会产生不同

的心理感觉。

　　在画素描稿时通常还需要借助于辅助线来增加对产品的形态结构的深入分析，只有借助于这些辅助分析线，我们才能够建立起更为准确的形态。初学者在素描时，应当将辅助线保留在画面上，更成为检测形体准确性与否的重要标准。在透视规律的指导下，借助于辅助线可以分析形体的特征和结构组成的规律，也是表现造型结构和空间尺度关系准确性的必要依据。

　　我们进行素描表现时往往需要通过借助于辅助线作为建立具体形态的基础。透视辅助线也在结构素描中发挥着重要的作用，熟练掌握和运用辅助线可以更好地表现形体与产品的结构组成关系，还可以丰富画面的整体效果。

　　直观来看，物象的形态轮廓线用线较为浓重，而辅助结构线相对较为轻淡，这样可以使画面产生浓淡虚实、层次丰富的对比效果。另外，借助辅助线也可以展现出整个素描的分析推理过程，如图 2-30 所示。

　　常见的辅助线表现形式有以下几种。

　　（1）物象形态之外的辅助线。它决定形体透视的角度、状态、准确性和体积的大小比例等。

图 2-30　不同线形表现

　　（2）形体表面的辅助分析线。它是帮助建立产品的形态分析过程的辅助线。

　　（3）物象形态内部的辅助分析线。它可以帮助分析并建立产品形态的辅助线，如中线、轴线。

　　此外，我们绘画时还应考虑要尽量拉开线条之间的虚实对比关系。放在前部的形体，线条应尽可能表达清晰；放在后部的形体，线条则可以以虚化线型来描画。总之，绘画要体现近实远虚的特点。

1．外结构线与内结构线

　　表达线也有内外主次之分。外结构线称为实结构线，内结构线称为虚结构线。外结构线是指表现物象外部的构造结构、空间结构的线条，即实的线条。内结构线是指表现物象内部结构及其关系的线条，即虚的线条。在线条的轻、重关系的处理上，要充分考虑外、内结构线的不同，外结构线要重一些、实一些，内结构线则要轻一些、虚一些，如图 2-31 所示。

2．主结构线与次结构线

　　主、次结构线相对于内、外结构线关系要复杂一些。如果我们仅画一个物象，主结构线就是外结构线，而次结构线就是内结构线。如果我们画的是一组物体，这时主、次结构的关系就不会这样简单了。因为这种情况下的主、次结构线，既包含了内、外结构线的关

系,又包含了画面的整体组合情况。也就是说,这种情况下的主、次结构线是围绕画面的主题或画面的主次展开的。所以,主、次结构线应视具体情况灵活运用,如图2-32所示。

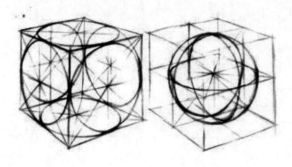

图2-31　内、外结构线

图2-32　主、次结构线

产品形态线条的表现一般都会体现出速度感和流畅感的特点,而其中都包括有以下三种线条。

(1) 外轮廓线。可突出展现产品的特征,使形体更加清晰,有时可加重外轮廓线形成很强的对比效果。

(2) 基本结构线。主要表达产品各部分组成的基本形态,通常近实远虚。

(3) 剖面、截面线。主要用来衬托产品的立体空间结构的变化特征,能够使产品图更具体量感,特别适合表现有曲面变化的形态。三种不同的对比效果,如图2-33～图2-37所示。

图2-33　产品轮廓结构线

图2-34　产品轮廓结构线和添加了截面线的效果对比

图2-35　以曲线表现的曲面隆起效果

图2-36　截面线表现的产品形体效果

第 2 章　透视原理与基础形体表达

图 2-37　形体空间造型表现

每个学生都应该在这三类表现形式上进行强化练习，它不但可以使我们的空间形态想象能力得到增强，同时也会让我们拥有更加丰富灵活的表现方式。

课 后 练 习

1. 以图 2-34～图 2-37 作为参考，绘制形体的结构线，通过练习熟悉形体结构的表现方法。注意体会线条的不同疏密变化所体现的层次感。（A3 素描纸不少于 2 张。）

2. 按照图 2-38 所提供的产品不同角度示意图，用单线形式来绘制每种视图角度的形体造型。

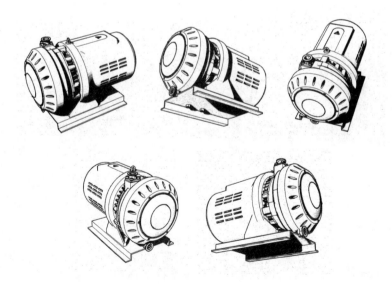

图 2-38　形体空间造型表现

第 3 章　基础形体结构素描

3.1　形态与结构的关系

通过设计素描的系统性训练，能够使学生掌握造型的基本表现方法和变化规律，以提高学生空间立体形态的想象力和创造能力。对于理工类院校的学生来讲，设计素描训练更是不可或缺的，因为一方面可以强化他们的实际动手表现能力，增加感性认识；另一方面也可以提高他们对艺术审美的感受力，弥补手绘熟练度和准确性上的不足。

进行设计素描训练的主要目的是使学生运用以线为主题表现形态的方式来掌握造型的基本方法，其重点是理解和掌握形态的内外造型和结构组合关系。在设计素描课程中，强调使用线条方式来表现形体的特征，目的是为了更好地表现形态的造型结构和空间尺度关系。

设计素描学习和表现的训练通常是按照由简及繁、由浅入深、循序渐进的过程来展开的。任何复杂多变的产品形态都是由几何形态组合演变发展而来的，所以我们学习设计素描的过程往往也是由单体几何形态到组合几何形态逐步推进的。因为任何复杂的形体都可以概括为几种基本的几何形体的演变。

设计素描表现的题材通常包括三大类：基础几何形体、产品形态和自然形态。其中，基础几何形体包括正方体、球体、圆柱体、锥体、相贯体、多面体等，也包括基本几何形体进行加法或减法演变生成的形体，如图 3-1 所示。

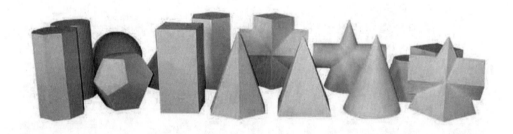

图 3-1　基础几何形体

几何体的表现是初学绘画的必经阶段，因为几何体在结构上相对比较单纯，它也是一切复杂形体最基本的组成和表现形式。通过对基础几何体的绘画学习，不仅能让初学者掌握最基本形体的素描表现方法，而且也可以从中掌握物体的结构及透视的分析规律。

设计素描注重对物象形体的表面轮廓、内部构造、转折关系、衔接关系、起伏变化等方面的表达。它所侧重的不是简单的轮廓描绘，更多的在于具体的分析、推理的表现过程，需要结合具体的透视表现规律，科学严谨地进行结构推理和表达。

形体结构是设计素描造型的重要组成因素,也是检验素描水平高低的评价依据。它是客观物体存在的外在表现形式,诸多物体都以其特定的形态结构特征区别于其他物体。素描中的形态结构既包括物象的外形特征,也包括内部构造和组合关系。形态与结构是外在与内涵的组成关系,在素描中这二者既有各自独立的特点,又是相辅相成、不可分离的统一体。形态是结构的外在表现,而结构又必须通过形态来体现。所以,我们对素描造型因素中的形体的认识必须树立起立体空间的概念。

3.2 几何形体构造表达

1. 几何形体写生前的总体要求

(1)熟悉作画的基本姿势,掌握正确的握笔方法。正确的作画基本姿势与握笔方法有利于准确地观察与恰当地描绘物象,也是顺利完成作品的基本保障。

(2)学会运用整体观察和概括表现的模式展开素描绘画。一定要习惯用长直线去表达和概括形体。认识形体结构的基本特征,理解与掌握物体轮廓结构与体面转折的构成规律。

(3)要将物体合理地安排在画面的最佳位置,初步掌握绘画构图(物体在画面中的布局)的基本方法。

(4)初学者要熟悉和了解素描的基本画图方法与步骤,及时发现和解决绘画过程中出现的问题(构图或大或小、形体描画跑形、线条不流畅等),如图 3-2 所示。

图 3-2　几何单体基本结构线

2. 几何形体的绘画流程

(1)观察。选择合适的绘画角度,对形体结构特征、空间位置角度、形体比例等分析透彻,如图 3-3 所示。

(2)构图。根据实际角度及画面的需要,遵循"上紧下松,左右相当"的原则,确定横向构图或竖向构图。

(3)起稿。用长直线概括画出物体大致的形状,逐步画出每个形体(注意透视的准确性)。

(4)深入。从主体物象开始运用透视规律画出每个形体的内外结构关系。

（5）调整。在对形体刻画过程中，难免会出现局部不和谐的地方，调整就是针对这些局部进行修改，使形体更加准确、画面视觉效果更加醒目，如图 3-4 所示。

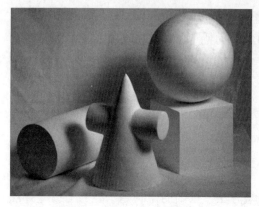

图 3-3　几何形体实物组合

图 3-4　几何形体组合结构素描

3．几何形体——立方体结构素描步骤画法

任课教师可先陈列摆设几何单体，学生进行观察分析后在图纸上徒手绘制形体，然后由教师对学生绘制的画面加以点评，分析画面存在不足的原因，再根据情况整体做具体讲解和指导，具体结构素描步骤，如图 3-5 和图 3-6 所示。

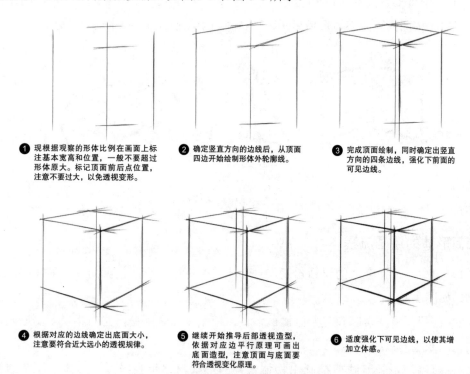

① 现根据观察的形体比例在画面上标注基本宽高和位置，一般不要超过形体原大。标记顶面前后点位置，注意不要过大，以免透视变形。

② 确定竖直方向的边线后，从顶面四边开始绘制形体外轮廓线。

③ 完成顶面绘制，同时确定出竖直方向的四条边线，强化下前面的可见边线。

④ 根据对应的边线确定出底面大小，注意要符合近大远小的透视规律。

⑤ 继续开始推导后部透视造型，依据对应边平行原理可画出底面造型，注意顶面与底面要符合透视变化原理。

⑥ 适度强化下可见边线，以使其增加立体感。

图 3-5　立方体基本画法

图 3-5　立方体基本画法（续）

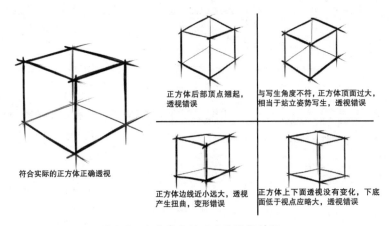

图 3-6　几种常见的正方体透视错误

4．几何形体——球体结构素描步骤画法

在绘制球体时应注意的事项：球体的外轮廓始终是一个正圆，中间部分需要借助于水平剖面来表达形体的立体特征，水平剖面是一个椭圆，椭圆是球体外接正方体的中截面的内接圆，画时要注意两侧弧线不要形成尖角，可根据外接方体来确定球体其他两个截面圆的具体角度、位置和大小。

球体的绘制原则有以下几项。

（1）注意轮廓比例最好不要超过形体原大，构图关系要得当。

（2）三个截面正圆处于正方体各个中截面上，与之保持相切关系。

（3）透视合理，结构关系要勾画清楚，并且线条要有层次感（深浅对比）。

（4）尽可能使线条流畅，减少断线、碎线。

（5）适当强调暗部、主结构轮廓线，局部辅以截面线衬托的体量感。

任课教师可安排学生进行课堂几何形体写生训练课题。对于可能存在的问题，如画面构图、形体结构关系表达、线条准确性、细部处理、画面整体调节等，需要分别提出共性问题再进行指导。具体绘画过程见图 3-7 和图 3-8 所示。

❶ 现根据观察的形体比例在画面上标注基本宽高和位置,一般可直接画球体的外接正方形。

❷ 从正方形四边中点开始画四分之一弧线,先不要急于连成正圆。

❸ 根据视觉观察比对,尝试连接四段弧线,完成球体外轮廓绘制。

❹ 需要绘制球体的辅助立方体用以检验,画出中截面前后边线,注意要符合近大远小的透视规律。

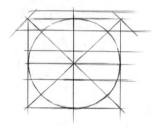
❺ 依据一点透视原理可画出顶面外接方形造型,注意要符合透视变化原理。

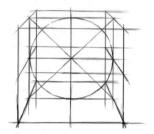
❻ 画出中截面及底面透视方形,将各个顶点做连接即可得到外接立方体。

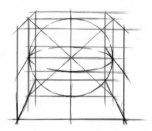
❼ 为增加球体立体感,需要画出其中分面。在中截面上绘制椭圆,注意近半圆略大的透视规律。

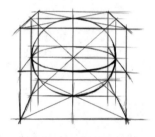
❽ 画出透视辅助截面圆,四周应与中截面四边形相切。

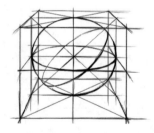
❾ 画出球体在光照环境下的截面圆。

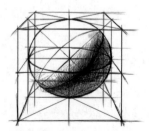
❿ 可为形体添加明暗调子,以衬托其立体效果。

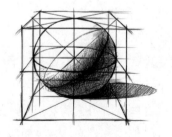
⓫ 可以为形体添加投影增强其立体感,完成立方体的基本结构素描,也可以通过其他不同角度的形体造型训练。

图 3-7　球体平行透视基本画法

第 3 章　基础形体结构素描

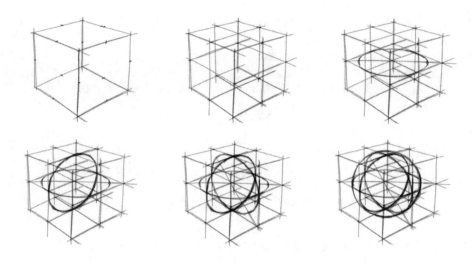

图 3-8　球体成角透视基本画法

5．几何形体——圆锥体结构素描步骤画法

任课教师可安排学生进行几何形体写生训练，适当写生示范和具体指导。几何单体的具体绘画过程如图 3-9 所示。

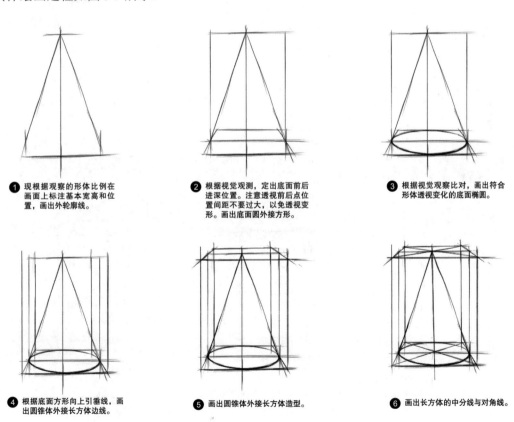

❶ 现根据观察的形体比例在画面上标注基本宽高和位置，画出外轮廓线。

❷ 根据视觉观测，定出底面前后进深位置。注意透视前后点位置间距不要过大，以免透视变形。画出底面圆外接方形。

❸ 根据视觉观察比对，画出符合形体透视变化的底面椭圆。

❹ 根据底面方形向上引垂线，画出圆锥体外接长方体边线。

❺ 画出圆锥体外接长方体造型。

❻ 画出长方体的中分线与对角线。

图 3-9　圆锥体基本画法

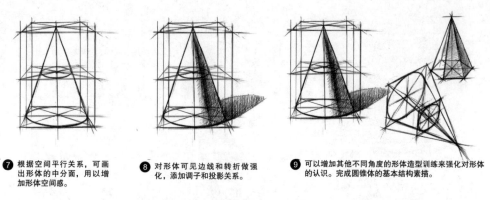

图 3-9　圆锥体基本画法（续）

6．几何形体——圆柱体结构素描步骤画法

任课教师可先陈列摆设几何单体，学生进行观察分析后在图纸上徒手绘制形体，然后由教师对学生绘制的画面加以点评，分析画面存在不足的原因，再根据情况整体做讲解和具体指导。几何单体的具体绘画过程如图 3-10 所示。

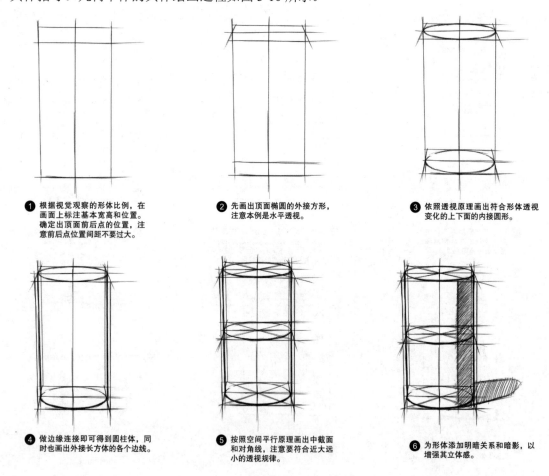

图 3-10　圆柱体基本画法

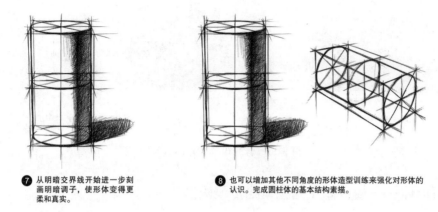

图 3-10 圆柱体基本画法（续）

7. 几何形体——棱柱体结构素描步骤画法

任课教师先陈列摆设几何单体，学生进行观察分析并绘制形体，教师对学生绘制的画面加以点评，分析画面存在不足的原因，再根据教学情况整体做讲解和具体指导。几何单体的具体绘画过程如图 3-11 所示。

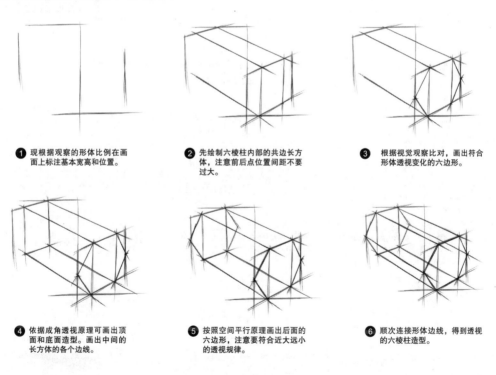

图 3-11 棱柱体基本画法

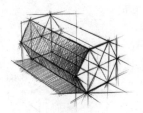
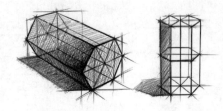

❼ 为形体添加明暗调子和阴影，以增强形体的立体效果。

❽ 也可以增加其他不同角度的形体造型训练来强化对形体的认识。完成棱柱体的基本结构素描。

图 3-11　棱柱体基本画法（续）

8．几何形体——相贯体 1 结构素描步骤画法

任课教师通过摆设不同的几何相贯体，安排学生先观察分析，在画面中绘制形体，然后由教师对学生绘制的作品加以点评，分析形体中存在的共性不足，再根据情况做讲解和具体指导。几何相贯体的具体绘画过程如图 3-12 所示。

❶ 现根据观察的形体比例在画面上标注基本宽高和位置。

❷ 先绘制垂直方向长方体，根据视觉观测，定出顶面前后进深位置。注意透视前后点位置间距不要过大，以免透视变形。

❸ 根据视觉观察比对，画出符合形体透视变化的长方体。

❹ 画出水平方向的长方体造型，注意透视变化规律。

❺ 按照视觉观测画出两个长方体之间的可见相贯线。

❻ 画出两个长方体的中分线与对角线。

❼ 根据各个中分线与边线交点及空间平行关系，可得到两个形体相贯线上的点。

❽ 顺次连接各点可得到形体的空间相贯线，为形体添加对称的相贯线。对形体可见边线及转折做强化。

❾ 为形体增加明暗调子和投影关系，增强立体感。完成相贯体的基本结构素描。

图 3-12　相贯体 1 基本画法

在绘制相贯体时，一定要把两个形体交汇部分的相交线画出来，包括被遮挡的部分。此类形体主要考验的是画者对形体的空间推理能力。画相贯线通常要借助水平相贯体的两侧对角线，对角线与相贯线前后顶点位置的连线会保持空间平行关系，将对角线平移就比较容易推理出相贯线的准确位置，如图 3-13 所示。

图 3-13　棱柱相贯体的空间透视结构线

9．几何形体——相贯体 2 结构素描步骤画法

几何相贯体的具体绘画过程如图 3-14 和图 3-15 所示。

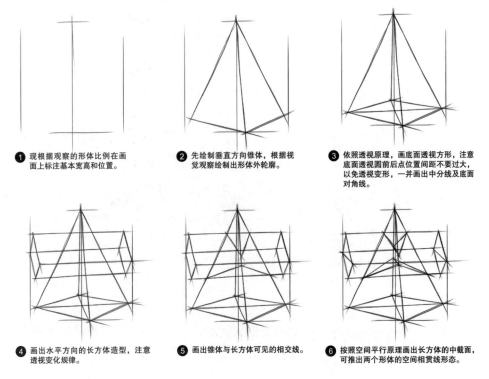

① 现根据观察的形体比例在画面上标注基本宽高和位置。

② 先绘制垂直方向锥体，根据视觉观察绘制出形体外轮廓。

③ 依照透视原理，画底面透视方形，注意底面透视圆前后点位置间距不要过大，以免透视变形，一并画出中分线及底面对角线。

④ 画出水平方向的长方体造型，注意透视变化规律。

⑤ 画出锥体与长方体可见的相交线。

⑥ 按照空间平行原理画出长方体的中截面，可推出两个形体的空间相贯线形态。

图 3-14　相贯体 2 基本画法

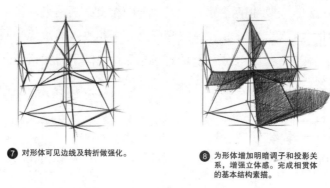

❼ 对形体可见边线及转折做强化。

❽ 为形体增加明暗调子和投影关系，增强立体感。完成相贯体的基本结构素描。

图 3-14　相贯体 2 基本画法（续）

图 3-15　不同角度的相贯体结构表达

10．几何形体——相贯体 3 结构素描步骤画法

几何相贯体的具体绘画过程如图 3-16 所示。

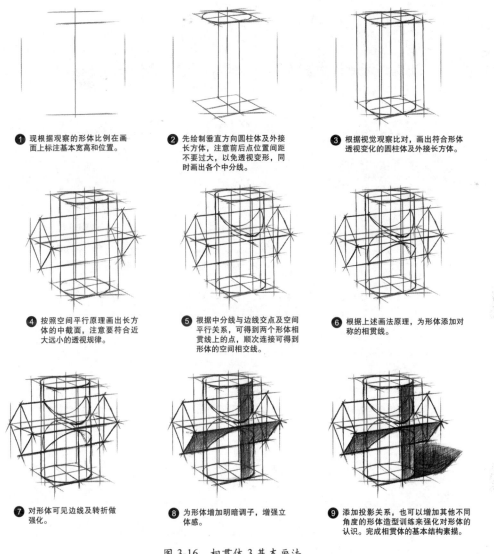

图 3-16 相贯体 3 基本画法

绘制此相贯体时，也同样要把两个形体交汇部分的相交线画出来，包括后面不可见的部分。画该相贯线要借助水平及竖直相贯体的对角线空间平移关系进行推断，进而画出相贯线的准确位置。

11．几何形体——相贯体 4 结构素描步骤画法

几何相贯体的具体绘画过程如图 3-17～图 3-19 所示。

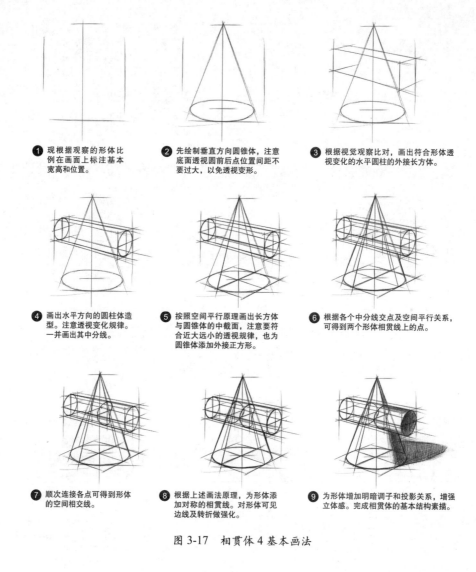

图 3-17　相贯体 4 基本画法

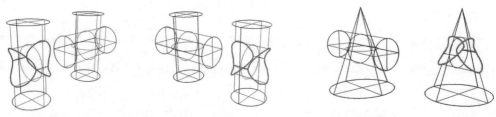

图 3-18　圆柱相贯体的空间透视结构线　　　图 3-19　圆锥圆柱相贯体的空间透视结构线

相贯线是一条空间曲线，绘制它的透视形状可以图 3-18 和图 3-19 为参考。此类线形主要是锻炼学生对形体的空间推理分析能力，指导教师可以将石膏体摆成不同的角度让学生多加训练。

12. 几何形体——多面体结构素描

　　石膏体中的多面体一般多见的是两种，即十二面体和二十面体，如图 3-20 所示。这两种形体都是规则面的组合，因为面数多形体相对复杂，因此要求学生有更强的空间推理能力。要画好此类形体就需要了解形体的结构特征，图 3-21 ～图 3-23 通过半透明形式展现了两种形体的基本结构线，画者在绘制前一定要掌握边线的组成规律，这样才能画出合理、准确的结构素描图。

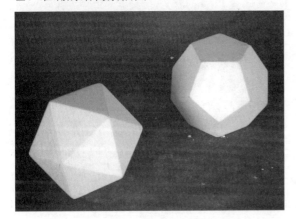

图 3-20　十二面体与二十面体石膏

图 3-21　二十面体不同透视角度

图 3-22　十二面体透视结构线

图 3-23　二十面体透视结构线

　　在设计领域中，多面体结构往往因其结构独特且有着很好的受力结构，因此在生活中被广泛应用，如图 3-24 ～图 3-27 所示。

图 3-24　二十面体在灯具设计中的应用

图 3-25　多面体在装饰品设计中的应用

图 3-26　多面体在家具设计中的应用

图 3-27　多面体在环境设计中的应用

13. 十二面体结构素描步骤画法

在绘制十二面体时应注意，十二面体通常是水平摆放在桌面上的，底面与上顶面是空间平行关系，但上、下面的五边形角度不同，十二面体的每个面都是五边形。对于初画者而言，推测后部不可见的面有一定难度，很容易画得扭曲变形，所以起稿时要避免一个面一个面地拼凑，而应先从整体造型关系入手，先概括出整体大致形态，然后再从上、下面入手展开推理，依据两至三条边线来确定五边形另外几个顶点，再依据视觉观察，按照共用边特征逐步推出其他各个面。几何十二面体的具体绘画过程，如图3-28所示。

❶ 现根据观察的形体比例在画面上标注基本宽高和位置，一般不要超过形体原大。

❷ 先从上表面五边形开始描画，注意前后点距离不可过大，以免造成透视错误。

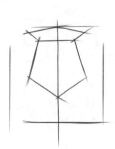

❸ 接着开始描画形体相连正面的五边形。

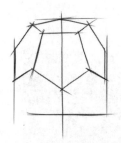

❹ 按照共边特征可推导出相连的另外两侧五边形，注意要符合近大远小的透视规律。

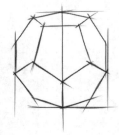

❺ 同理推导出前面下部的两个五边形，完成可见面的造型。

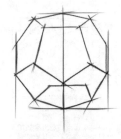

❻ 继续开始推导后部透视造型，先从底部平面开始画出符合透视变化规律的五边形底面。

图 3-28　十二面体基本画法

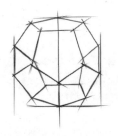
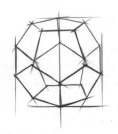
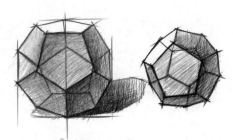

❼ 继续按共边原理推导出另外两个相接的五边形。

❽ 再继续推导出剩余两个五边形，强化形体轮廓线，增加形体的体量感。

❾ 可为形体添加明暗调子衬托其立体效果，完成多面体的基本结构素描。通过其他不同角度的形体造型训练，加深对空间透视及推理过程的深入理解。

图 3-28　十二面体基本画法（续）

14．二十面体结构素描步骤画法

在绘制二十面体时按照十二面体的步骤展开，对于水平摆放在桌面上的二十面体，底面三角形与上顶面三角形也是空间平行关系，且上下面的三角形角度不同。二十面体由多个三角面组合而成，但具有五个三角面组合后有一个共用顶点的特征，所以起稿时应先从整体形态入手，概括出整体基本轮廓形态，然后再抓住可见的每一组五个三角面共用一个垂直顶点的特点展开推理，依据空间中形成的五边形及视觉观察分析，逐步推出其他各个顶点。绘制这种多面形体能够很好地锻炼学生的空间想象力和推理分析能力。

几何二十面体的具体绘画过程如图 3-29 所示。

❶ 现根据观察的形体比例在画面上标注基本宽高位置，一般不要超过形体原大。

❷ 先从外轮廓开始描画。

❸ 描画出空间五边形，注意它是与顶点垂直相对的。

❹ 按照每个顶点对应五条边的特征进行描画，注意要符合近大远小的透视规律。

❺ 同理推导出前面形体底部的五条边，完成可见面的造型。

❻ 继续开始推导后部透视造型，先画出顶点垂线，推理出空间五边形。

图 3-29　二十面体基本画法

❼ 继续按共边原理推导出另外一个共边五边形及顶点垂线。

❽ 将形体顶点做连接即可形成二十面体，强化形体可见轮廓线，增加形体的体量感。

❾ 可为形体添加明暗调子衬托其立体效果，完成多面体基本结构素描。通过其他不同角度的形体造型训练，加深对空间透视及推理过程的深入理解。

图 3-29　二十面体基本画法（续）

15. 结构素描线条绘制与笔触表现技巧

根据以往对大量设计素描作品的分析研究，在这里总结出几类常用的素描线型，供大家在具体学习和训练的过程中参考使用，如图 3-30 所示。

图 3-30　不同的素描线条表现

（1）变化线。通常粗线有助于勾勒形体的外轮廓和强化局部转折，使用细的线条来描绘结构上的特征，粗细结合变化可以使画面变得柔和而生动。通过对线进行粗细深浅的控制和处理，可以使画面中的形体显现出立体感和真实感。

（2）结构线。结构线一般用于初步勾勒形体初稿，我们常使用结构线来表达产品的形体结构变化和画面的整体布局，此类线要便于调整和修改，不宜画得过重。

（3）强调线。强调线主要用来强调形体的轮廓，它可以增强画面的对比效果。强调线相对醒目和概括，所以一般常用于对形的调整和后期处理中。

（4）出头线。出头线使形体看上去更能显现动感快速的特点，并且表达上相对更加灵活自由。一般在形体的边缘局部、阴影区都会出现此类出头线，它可以使绘图显得更加活泼而专业。

（5）排线。一般常用来表现形体的暗部区域和阴影，能够有效地衬托主体形象。

> **课 后 练 习**
>
> 任课教师可根据实际需要摆置不同组的多面体，可考虑采用多角度、多组合来展开训练。
>
> 通过对学生绘制的画面加以点评，分析画面存在不足的原因，再根据教学情况整体做讲解和具体指导。

3.3 结构素描的构图

构图（Composition）源自拉丁语 Corrponere（组合、构成）。艺术家为了表现作品的主题思想与视觉美感，在既定的空间里安排人与物或物与物之间的位置关系，使物象能够组成和谐的艺术整体。构图不仅应用于绘画领域，在平面设计及摄影、雕塑、建筑设计领域中都有广泛应用。

构图的主旨在于取得画面上物象之间的默契组合，在进行创作或评鉴艺术品时，构图都是重要的评价标准之一。相同的表达主题，由于构图形式的不同往往会产生不同的结果。虽然有许多构图的模式可供初学者参考，但也不能墨守成规，可以适当突破观念束缚，在艺术形式美法则的基础上发挥灵活的创造力。

在设计素描过程中，我们首先需要强调的问题就是构图，好的构图会使所表现的物象具有端正、生动、饱满、醒目和协调的作用。

1．素描构图的基本要求

（1）主次和谐性。任何一幅画都包括主体对象和衬托的客体对象。在构图时主体应放置在画面中重要的位置（非画面正中央），其余各物则以主体为中心搭配放置，力求突出主体，主、客体空间位置要尽可能视觉和谐。

（2）观察位置的选择。观察位置不同也会影响画面上的静物构图结果。表现不同的主题会有不同的写生角度，根据实际需要选择站姿或坐姿。尽量要选择能展现所画形体整体特征的角度为好，因此画之前必须多加斟酌。有些初学者容易无意识地把视点抬高或者降低，造成透视出现问题。

（3）体现空间进深感。静物素描还应体现出层次的空间进深感。静物需要摆置在水平桌面上，和垂直背景之间形成衬托的关系，特别是在明暗素描阶段，形体立体感的塑造更要考虑形体的前后位置、远近层次和虚实关系。

（4）均衡感的处理。均衡是构图中最重要的原则，构图时不论采取何种形式都不可忽略画面的总体均衡。静物素描的构图，要考虑静物的大小、数量的多少、位置的聚散、前景和背景所占的比例等因素。画面组成要具有一定的韵律感，富有变化而又统一，充实

而不拥挤。另外，在明暗素描阶段还要考虑色彩的明暗对比等影响因素。

素描中常用一种做快速构图比较的测量手势，用手搭成如图3-31所示的简易框架来做取景模拟，看看景物放置其中哪个方位或角度比较合适。以后随着观察和表现熟练度的提高，可逐步抛弃这种方法，更多着重凭感觉、眼力的比较直接在画面上进行构图。

图3-31　取景手势

在构图表现上，我们通常会采用非对称式的平衡方式。如果画面表现的是单一物件，则物体不是放在画面中央，而是略偏一侧；如果是表现组合物体，则可以通过调整物体的前后、左右、上下的空间大小的搭配等构成非对称式的平衡关系。

构图之初，需要考虑写生物件的摆放。一般而言，多呈现出不规则的三角形和多边形的构图方式，如图3-32～图3-37所示。这样的画面组成往往可以使形体整体显现更加稳定，凸显画面主体形象。我们在构图中还要强调物体所占画面的比例要合适。描画的形体过大，会产生拥挤甚至画不下的情形；描画的物体过小，则会产生空洞和单调的感觉。

所谓构图就是根据绘画表现目的的需要，恰当地处理所画形态在画面中的整体组织形式。在中国画理论中，构图也叫经营位置。理想的构图应该是使人看后感到舒服的、赏心悦目的。在运用画面的对称与均衡、对比与和谐等形式法则的同时，正确地处理物体的形状大小、角度距离、空间变化等因素引起的画面构图的变化。解决好画面的幅式、形态在画面中的位置、大小、方向、空间等问题，不论是现在学习，还是将来从事产品设计工作，都是非常重要的。

图3-32　三角形构图　　　　　　　图3-33　四边形构图1

图3-34　四边形构图2　　　　　　　图3-35　四边形构图3

图3-36　五边形构图1　　　　　　　图3-37　五边形构图2

常用的画面构图有三种基本形式，即横向长方形幅式、竖向长方形幅式、正方形幅式，如图3-38～图3-40所示。

（1）横向长方形幅式。给人以伸展、舒畅、动感，适合表现具有横长造型的物象形态，较多使用在几何体、静物、风景等类题材中。

（2）竖向长方形幅式。给人以上升、挺拔、亲切的感觉，适宜表现具有纵高特征的造型，较多使用在建筑、花卉、人物等类题材中。

（3）正方形幅式。给人以严谨、集中、庄重的感觉，较适合表现圆、三角形、方形等形态的造型，较多使用在主题静物画、风景、花、鸟等类题材中。

构图好坏往往决定了绘画的成败，这要求我们应该在既定空间里对上、下、左、右进行合理的划分。在画面中安排所画形态，多大为合适？太大，画面显得肿胀；太小，画面空旷；太左、太右都显得失去均衡，更不行。确定形态在画面中的大小，既要凭感觉、凭经验，又要借助于一般可行的方法。

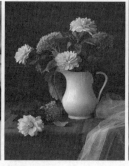

图 3-38　横幅形式构图　　　　图 3-39　竖幅形式构图　　　　图 3-40　方形形式构图

2．素描中要注意的构图经验

（1）一般被画物占画面的 70% 左右，看上去饱满，如图 3-41 所示。

图 3-41　静物组合的构图

（2）摆放静物时也应充分考虑画面构图与写生角度的相互关系。以某一主体为核心，辅以其他物件做平衡，通常会形成接近三角形的构图格局，这样画面的稳定感会更好些，画出来的形体也会呈现平衡和谐的效果，如图 3-42 和图 3-43 所示。

图 3-42　静物组合的摆放构图 1　　　　图 3-43　静物组合的摆放构图 2

所画物件在画面上的位置对人的视觉与心理会产生直接的影响。位置偏上、偏下、偏左、偏右，都会使人产生不同的感觉，如图 3-44 所示。

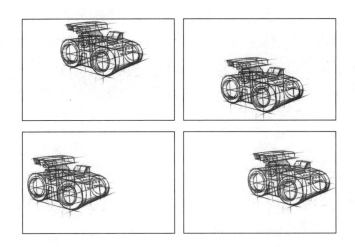

图 3-44　形体在画面构图中呈现的不同心理感受

3．运用九宫格或黄金分割构图

根据以往的绘画经验，用九宫格的构图形态调整位置线比较科学，这里举例供大家参考。

九宫格的具体画法是：在横向或竖向的画面中，画出长、宽各分三等分的"井"字形分割线，将主体形态安排在左或右边的"井"字交叉线上。形态朝向的空间要比背对的空间略大一点，形态面朝光线的一面空间要比背光的空间略大一点。形态下方的空间要适当比上方的空间大一点，如图 3-45 所示。

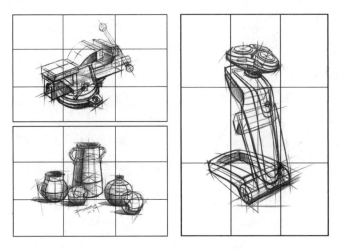

图 3-45　构图的九宫格划分示意图

4．黄金分割

黄金分割是一种数学上的比例关系，它通常是指将形体的整体一分为二，按比值约为 0.618 进行分割，得到较大部分与整体部分的比值等于较小部分与较大部分的比值。这个

比例被公认为是最能引起美感的比例，因此被称为黄金分割，如图 3-46 和图 3-47 所示。

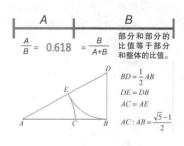 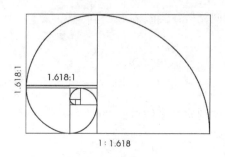

图 3-46　黄金分割比示意图　　　　　图 3-47　对数螺线中的黄金分割比示意图

黄金分割具有严格的比例性、艺术性、和谐性，蕴藏着丰富的美学价值，这一比值能够引起人们的美感，被认为是艺术和设计领域中最理想的比例。在现实生活中，对黄金分割有着很多的应用，在诸如绘画、雕塑、音乐、建筑等艺术领域都有体现。按 0.618：1 的比例画出的画最优美，在达·芬奇的油画《蒙娜丽莎》和《最后的晚餐》、古埃及的金字塔、希腊雅典的巴特农神庙以及近世纪的法国埃菲尔铁塔等著名作品中都存在黄金分割的印记，如图 3-48 和图 3-49 所示。

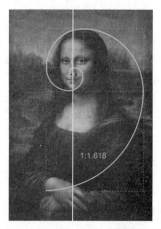 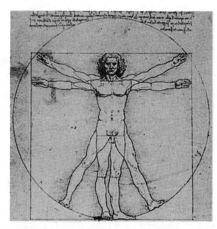

图 3-48　世界名画中所包含的黄金分割比　　图 3-49　人体中所包含的黄金分割比

将黄金分割应用到绘画构图中，可让画面显现很好的视觉审美效果。在决定描画对象主体的位置时，可以参考黄金分割定律，将其安排在画面中心偏左或偏右一点的位置，能使图画耐看又具有平衡感，如图 3-50 所示。要避免放置于画面中心，容易产生死板的感觉。

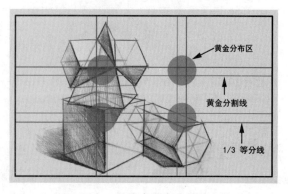

图 3-50　几何体素描中的布局安排

5．多做水平和垂直方向的比较

横向比较：当要画某一个物体的位置时，通常应该先画出一条贯穿整个画面的横线，以此线做参照来衡量其他形体的水平位置。竖向比较：从形体的整体出发，根据形体在竖直方向上的各自位置和外轮廓用竖直的长直线做概括，以此线做参照来衡量其他形体所处的垂直位置。

多做观察，多做对比，眼睛要多在画面和实际景物之间做观察比较，以及时发现问题和做调整。不能只顾埋头画，而出现那种错误明显自己却还未曾发觉的状况。

初学者应该多画形体的辅助线，这些不但可以加深对形体空间结构的理解，还有助于形体的表现，当刻画形体逐步熟练、功力深厚时，画面中的辅助线就可以逐步减少甚至省略。

总之，为了在画面中形成好的构图，画者必须考虑每个画面组织元素的取景、角度、方位、光线以及色彩等因素，加以妥善安排后再进行写生。构图甚至会影响画者是否能清楚地把作品理念传达到观赏者的眼中，进而引起相同的共鸣。

3.4 几何体组合造型表达（一）

结构素描是以训练学生的观察分析、构图概括、空间位置对比、结构深入、整体关系处理、线条的表达熟练度等为重点的阶段性课程。组合的几何体结构素描是进入初级阶段的必修课程，因为是形体的集合，因此相比单体结构要更为复杂，涉及整体化构图及概括描画的方法。

此阶段表现应注意以下几个方面的问题。

（1）一般以成角透视为最佳，即45°角写生。

（2）不要急于动手描画，应遵循观察分析—整体构图—长直线勾画基本轮廓—空间透视分析—修正形体—主辅线强化对比—整体完善处理的一般规律。

（3）组合类形体需要注意空间位置关系的参照比对，需要在形体之间的水平与垂直方向做比较。

（4）为了衡量形体的准确性，强调形体的体量感，可考虑多为形体添加辅助结构线。

（5）复杂的几何形体透视表现，要依照空间透视的理论及推理方式展开。

（6）整体画面处理时，需要保留部分辅助线并强化形体可见轮廓，注意近实远虚的基本原则。

学习设计素描要求学生不但要长期坚持手绘表现的训练，还要经常做反思与总结，绝不要只顾低头画，更要思考怎么才能画得更到位。图3-51和图3-52所示几何体结构素描是能够基本接近按上述要求最终效果的作品。

图 3-51　几何形体结构素描 1

图 3-52　几何形体结构素描 2

画好几何体组合结构素描分析要点

初学素描绘画的起始阶段一般是以简单的几何体入手，随着我们对素描熟练度及复杂度的不断深入，会逐渐开始练习多个几何体组合的表达。而画组合类的几何体是有一些方法和规律可循的，掌握了必要的方法和规律对我们快速地掌握和熟练表达会有较大帮助。

（1）多个组合几何体中除了每一个几何体具有自身的比例关系外，增加了几何体相互之间的比例关系。

（2）透视现象变得复杂了，在同一画面中，增加了一点透视和两点透视等综合的透视现象。

（3）几何单体绘画不需要考虑太多的构图与主次关系，而组合几何体则增加了形体空间位置和画面主次关系的影响。

（4）几何单体的明暗不受其他几何体的影响，而组合几何体则会因彼此的光影关系影响形成不同的画面明暗关系。

本节课程安排学生进行课堂几何形体写生训练课题，教师可做写生示范和具体指导。对于可能存在的问题，如画面构图、形体结构关系表达、线条准确性、细部处理、画面整体调节等，需要分别提出共性问题再进行指导。具体绘画过程如下。

（1）面对几何组合体物象，应先从整体出发，观察并找准物象的基本外轮廓比例，用点和线在画面中标出上、下、左、右的位置关系，用长直线概括出整体物象的外形。用线要轻，注意画面构图，如图 3-53 所示。

（2）运用透视原理，用轻一些的长直线从主体物象开始画出物象整体与各局部的形体结构，务必注意形体透视角度和相互空间的位置、距离，进行反复检查调整，切忌违背透视原理的现象出现，如图 3-54 所示。

第 3 章　基础形体结构素描

图 3-53　几何体组合造型表达（一）步骤 1

图 3-54　几何体组合造型表达（一）步骤 2

（3）结合透视原理，采用推导造型的方法，逐一分析形体结构，用线条准确地画出物象的整体构造结构线和空间结构关系，注意多找形体局部角点水平或垂直的空间对比位置，如图 3-55 所示。

（4）进一步肯定物象外轮廓主线条，为形体添加中线、辅助线以检验形体线条是否准确。通过线条浓淡对比使画面主次关系明确，如图 3-56 所示。

（5）在保证形体准确的前提下，强化形体轮廓线线条，为形体添加辅助截面，增加形体体量感，注意线形的轻、重、缓、急的变化处理，如图 3-57 所示。

（6）深入进行物象结构关系及细节塑造，可以根据明暗关系为形体添加一定的黑白灰调子，使画面物象更具有体积感，画面效果更完整，如图 3-58 所示。

图 3-55　几何体组合造型表达（一）步骤 3

图 3-56　几何体组合造型表达（一）步骤 4

图 3-57　几何体组合造型表达（一）步骤 5

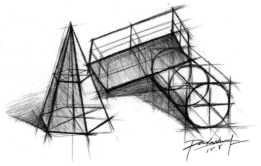

图 3-58　几何体组合造型表达（一）步骤 6

3.5 几何体组合造型表达（二）

在画面的起草构图中常常需要确定形体的基本比例，它是指物体外形的大小、高低以及宽窄等方面的比例关系。画素描时要想把形画准，就必须先要注意整体物象的比例尺度要适宜。这种比例还可以指不同物象之间的大小比例关系，同一物体中局部与整体之间的比例关系等。比例变了，物象的形状也就变了。因此，基本比例的差错必然导致对结构、形体表现出现错误。素描写生中画面形象的准与不准往往与形体比例关系的正确与否有密切关系。本节课程将对组合几何体的起稿构图概括、形体比例准确性、透视结构分析等方面做重点强化训练。具体绘画过程如下。

（1）面对几何组合体物象，应先从整体出发，观察并找准物象的基本外轮廓比例，用点和线在画面中标出上、下、左、右的位置关系，用长直线概括出整体物象的外形。用线要轻，注意画面构图，如图 3-59 所示。

（2）运用透视原理，用长直线从主体物象开始画出物象整体与各局部的形体结构，注意形体透视角度，尤其是近大远小的变化和相互空间的位置、距离，反复检查调整，不要有明显的透视错误，如图 3-60 所示。

图 3-59　几何体组合造型表达（二）步骤 1　　　图 3-60　几何体组合造型表达（二）步骤 2

（3）结合透视原理，采用推导造型的方法，利用视觉观察和辅助方体画出圆柱体外接长方体，在其中绘制圆面会防止出现透视错误，更有利于分析形体结构，如图 3-61 所示。

（4）为形体添加中线、辅助线以检验形体线条是否准确。通过线条浓淡对比使画面主次关系明确，如图 3-62 所示。

图 3-61　几何体组合造型表达（二）步骤 3　　　图 3-62　几何体组合造型表达（二）步骤 4

（5）在保证形体准确的前提下，强化形体轮廓线线条，增加形体体量感，如图 3-63 所示。

（6）根据视觉观测和空间平行透视规律，可推理绘制出相贯体后部交线的位置，同时为圆柱体添加中截面，如图 3-64 所示。

图 3-63　几何体组合造型表达（二）步骤 5　　　图 3-64　几何体组合造型表达（二）步骤 6

（7）深入进行物象结构关系及细节塑造，可以根据明暗关系为形体添加一定的黑白灰调子，使画面物象更具有体积感，完成几何形体结构素描，如图 3-65 所示。

图 3-65　几何体组合造型表达（二）步骤 7

1．设计素描的课外提高方法

（1）适当进行优秀作品的临摹。多去看各种优秀的绘画作品才能感受到差距，进而发现自身的不足。此外，我们还应牢记在作品临摹过程中，不能为了临摹而临摹，而要在这一过程中善于去分析和体会他人作品中的精彩之处，特别是在线条的处理、光影关系的概括等方面多做总结，并将总结的经验和技法尽快融入自己的作品表现当中。

（2）进行默写训练。默写训练可以提高我们对形态的观察和记忆能力，更可以充分地调动我们平时所积累的画线、用色等方面的技巧，有助于提高对速写表现的归纳和取舍能力。平时要求学生进行默写训练也能增强其快题作业和应试的表达能力，可以满足设计人才的培养要求。

从人们学习素描表达的过程来看，越来越多的事例表明：从基础的形体描绘入手

更适合初学者,特别比较容易唤起兴趣和创作的冲动,往往很多毫无艺术基础和天分的人都会自发地去刻苦钻研,最后甚至超越有艺术基础的那类人。正所谓梅花香自苦寒来,只要坚定信念勤学多练,最后必能融会贯通而产生质的飞跃,成为绘画领域的佼佼者。我们在平时训练中还要注重对画面的形式、美感的处理,如画面的版面布局、整体氛围及用色,也要注意产品的美感形式,如线条的曲直以及线与线、面与面的交接、转折关系处理。

依据笔者多年的教学经验和实际观察认为,我们要想学好设计素描,一方面需要勤于多看好的素描作品,不光要看其形态的准确、表现的深度,更要用心去思考和总结,找出差距和不足,只有经过配合大量的素描强化练习,才会带来从量变到质变的能力提升。

2. 素描作品图例

素描作品图例,如图3-66～图3-69所示。

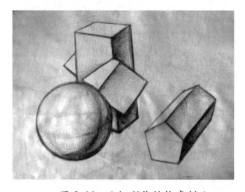

图3-66　几何形体结构素描1

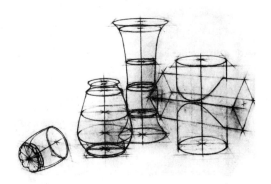

图3-67　几何形体结构素描2

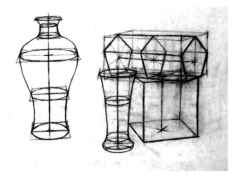

图3-68　几何形体结构素描3

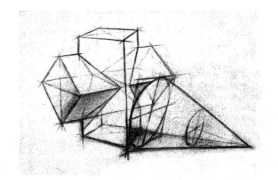

图3-69　几何形体结构素描4

课后练习

挑选两张不同素描表现风格的作品进行临摹,在临摹过程中体会、理解和熟练运用素描表达的方法和技巧。

作业要求:A2图纸两张,素描的整体概括和细节表现要尽可能地体现自己的风格。

3.6 几何形体变化造型表现

在今后很多的专业课程中会接触到大量三维立体化的产品形体，而这些形体大多都由几何形体经过增减组合变化而来，因此需要经过一定的形体分离与组合和形体解构与重构的训练来提高对想象的形体的造型表达能力。在现实生活中的很多产品大多也是由几何形体组合演变而来，所以我们通过对几何形体的空间增减变化训练，为日后表达具体的产品形态做好准备。

这里所指的几何形体加法，往往是指在基础几何单体之上做形体增加处理。叠加后的形态变化丰富，会产生多种不同的组合造型。因此描画此类形体时，也同样需要借助于透视分析，并通过一些辅助线、水平线来推敲。几何形体减法则是指在几何体原型基础之上，进行有形态的切割削减，进而生成新的形态。这种形态的处理方法往往是创造新形态的开始，而且会形成不同的形态创造的方案。下面就以具体案例的绘制过程给读者做说明。

1．几何体分割造型的基本画法（一）

（1）结合选定的几何形体物象，先画出其基本单元形体，用长直线概括出几何体的透视，注意画面构图，如图 3-70 所示。

（2）运用透视原理，用轻一些的长直线画出形体各个边线的中线，务必注意形体透视角度和相互空间、位置、距离，进行反复检查调整，切忌违背透视原理的现象出现，如图 3-71 所示。

图 3-70　几何体分割造型的基本画法（一）步骤 1　　图 3-71　几何体分割造型的基本画法（一）步骤 2

（3）结合透视原理采用推导造型的方法，用强化的线条准确地画出物象的整体构造结构线和空间结构关系。将方体中的 1/8 单元体切割并向上分离出来，可借用垂线和平行关系进行推导，如图 3-72 所示。

（4）在保证形体准确的前提下，强化形体轮廓线线条。为形体添加辅助调子，用以区分形体结构和增加形体体量感，使画面效果更完整，如图 3-73 所示。

图 3-72　几何体分割造型的基本画法（一）步骤3　　图 3-73　几何体分割造型的基本画法（一）步骤4

也可进行方体的自由变化组合的素描练习，达到灵活自如地将头脑中构想的空间组合表现在画面中的目的，如图 3-74 所示。

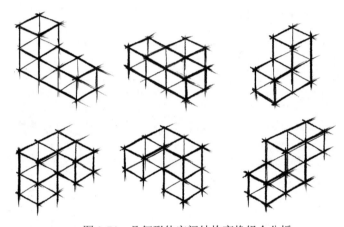

图 3-74　几何形体空间结构变换组合分析

2．几何体分割造型的基本画法（二）

我们所描画的形体通常不再是简单的参照物象来摹写，而多是要通过以往的形态写生和经验的积累，以默写结合想象力的方式来展开。在做形态的加减法处理的变化时，我们通常必须借助于严谨的透视推理和分析，这样描画出来的形体才能够经得住实际检验。在描画形体的过程中，也应多加以分析，搞清形体相互之间的贯穿关系，尤其是遇到相对结构比较复杂的形态做增减处理时，更要依照透视规律和空间位置关系做具体的判断。具体绘画过程如下。

（1）结合选定的几何形体物象，先画出其基本单元形体，用长直线概括出几何体的透视，注意画面构图，如图 3-75 所示。

（2）运用透视原理，用轻一些的长直线和弧线画出想要分离出的形体造型。务必注意形体透视角度和相互嵌入关系要准确，如图 3-76 所示。

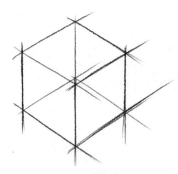 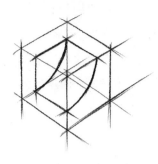

图 3-75 几何体分割造型的基本画法（二）步骤 1　　图 3-76 几何体分割造型的基本画法（二）步骤 2

（3）结合透视原理，采用推导造型的方法，利用垂线和平行关系，用线条在形体上部画出向上垂直分离出的物象，如图 3-77 所示。

（4）在保证形体准确的前提下，对主体形体进一步切割，将切割出的形体向侧面分离出来，如图 3-78 所示。

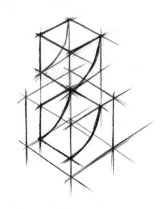

图 3-77 几何体分割造型的基本画法（二）步骤 3　　图 3-78 几何体分割造型的基本画法（二）步骤 4

（5）强化形体轮廓线线条，为形体添加辅助调子，区分形体结构并增加形体体量感，使画面效果更完整，如图 3-79 所示。

图 3-79 几何体分割造型的基本画法（二）步骤 5

3．几何体分割造型的基本画法（三）

具体绘画过程如下。

（1）结合选定的几何形体物象，先用长直线画出外接长方体，然后在其内部画出圆柱单元形体，注意几何体的上下面椭圆透视和画面构图，如图3-80所示。

（2）运用透视原理，用轻浅的长直线画出形体各个面的中线及中截面，要保证形体符合透视变化规律，如图3-81所示。

图3-80　几何体分割造型的基本画法（三）步骤1　　图3-81　几何体分割造型的基本画法（三）步骤2

（3）结合透视原理，采用推导造型的方法，利用垂线和各边空间平行关系，在形体内部画出同心圆柱体，如图3-82所示。

（4）在保证形体准确的前提下，强化形体轮廓线线条。为形体添加辅助调子，用以区分形体结构和增加形体体量感，使画面效果更完整，如图3-83所示。

图3-82　几何体分割造型的基本画法（三）步骤3　　图3-83　几何体分割造型的基本画法（三）步骤4

（5）利用空间水平位移关系，将切割出的形体向侧面分离出来，并强化形体轮廓线线条，如图3-84所示。

（6）继续强化形体轮廓线线条，使形体分割特征更加显著，结合主观设定的空间明暗关系为形体添加辅助调子，区分形体结构并增加形体体量感，使画面效果更完整，如图3-85所示。

图 3-84　几何体分割造型的基本画法（三）步骤 5　　图 3-85　几何体分割造型的基本画法（三）步骤 6

4．几何体分割造型的基本画法（四）

具体绘画过程如下。

（1）结合选定的几何形体物象，先画出其基本单元形体，用长直线概括出几何体的各个中截面，注意画面构图，如图 3-86 所示。

（2）运用透视原理，用轻一些的弧线画出想要分离出的形体造型。务必注意形体透视角度和相互嵌套关系要准确，如图 3-87 所示。

图 3-86　几何体分割造型的基本画法（四）步骤 1　　图 3-87　几何体分割造型的基本画法（四）步骤 2

（3）结合透视原理，利用各个面的中垂线和空间平行关系，用线条在形体内部画出切割的半圆柱体，适度强化可见外轮廓边线，如图 3-88 所示。

（4）在保证形体准确的前提下，对物象形体进一步切割，并将切割出的形体分离出来。注意分离出的半圆柱体透视要尽可能准确，如图 3-89 所示。

（5）强化形体轮廓线线条，为形体添加辅助调子，区分形体结构并增加形体体量感，使画面效果更完整，如图 3-90 所示。

（6）继续强化形体轮廓线线条，使形体分割特征更加显著，结合主观设定的空间明暗关系为形体添加辅助调子，区分形体结构并增加形体体量感，使画面效果更完整，如图 3-91 所示。

图 3-88　几何体分割造型的基本画法（四）步骤 3

图 3-89　几何体分割造型的基本画法（四）步骤 4

图 3-90　几何体分割造型的基本画法（四）步骤 5

图 3-91　几何体分割造型的基本画法（四）步骤 6

同学们可以自行选择一些类似题材进行练习，图 3-92 和图 3-93 是几何形体空间结构分析作品。

图 3-92　几何形体空间结构分析 1

图 3-93　几何形体空间结构分析 2

第4章 机械结构素描

4.1 机械类形体结构素描的目的

早在文艺复兴时期,著名绘画大师兼发明家达·芬奇就绘制了很多机械产品的素描图,其中有一些发明都是到了近现代才被实现。这说明艺术家和设计师都属于创造型群体,他们所从事的工作有一定的互通性,都需要用图纸来表述和描画创意构思,如图4-1和图4-2所示。

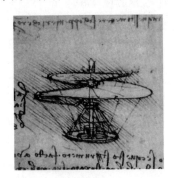

图4-1 达·芬奇描画的旋翼飞行器构思图

图4-2 达·芬奇描画的齿轮结构图

学习设计素描的根本目的是掌握一整套表达物象的方法和手段,而工业设计师平时与产品接触得更多,围绕各种不同的产品做设计,需要将各种形体组合,通过形变衍生出更符合人们需求的造型。产品都是由各类零件组合而成的,画好零件的结构素描对于学习产品素描有着极为重要的价值和作用。

按照循序渐进的学习流程,机械类形态是以几何形态的组合,通常会选择一些较常见的机械零件类形体作为写生表现的主题。这类形体有着不同的组成结构,形体特征都具有鲜明的几何特点,比较容易把握,很适合作为初学者研究和表现的素材。机械零件的组合最终体现为产品的外在形态表现,掌握了机械形态表达方法,今后对于复杂产品造型的表现也就变得更容易了,对于学习正式产品结构素描和手绘表现会有较大帮助。

本章选择的课题以机械产品零件较为多见,后续还包括绘制零件的组合装配图,也能在很大程度上锻炼学生对三维空间内形体的分析理解力和想象力,如图4-3和图4-4所示。

图4-3 锁具产品结构素描

图4-4 挖掘机械形体结构素描

4.2 机械零件类结构素描表现过程

1. 机械零件类结构素描表现过程（一）

机械零件类素描课题表现的一般过程为：观察—构图—总体轮廓勾画—重点形体表达—局部形体表达—整体画面协调处理。

具体结构素描表现步骤如下。

（1）先根据观察的形体比例在画面上标注基本宽高和位置，如图4-5所示。

（2）建立形体外接长方体，注意其透视方向和大小比例，如图4-6所示。

（3）在方体上标记出各边中线，使之符合基本透视规律，如图4-7所示。

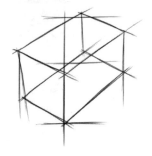

图4-5　机械形体起稿标线　　　图4-6　绘制辅助方体　　　图4-7　画出各面的中分线

（4）在方体内切出边角造型，使其符合近大远小的透视变化规律，如图4-8所示。

（5）进一步切分出零件中部凹槽透视形态，如图4-9所示。

（6）继续为零件添加定位孔外接长方体，注意它们前后透视上的变化，如图4-10所示。

图4-8　根据辅助线画出切角　　图4-9　根据透视推理绘制出凹槽造型　　图4-10　继续用线切分形体

（7）勾画出长方体内接圆柱，如图4-11所示。

（8）强化形体轮廓线，增加形体的体量感，如图4-12所示。

（9）可为形体添加明暗调子衬托其立体效果，完成基本结构素描，如图4-13所示。

（10）可通过其他零件造型训练，以加深对形体空间透视的深入理解。

第 4 章 机械结构素描

图 4-11 绘制内部圆柱

图 4-12 强化形体轮廓线

图 4-13 完成的结构素描图

2．机械零件类结构素描表现过程（二）

本次课程以结构较为复杂的凸台连接造型为描画对象，重点使学生熟悉和掌握圆柱体形态变化、空间透视位置的分析和绘图流程。具体结构素描表现步骤如图 4-14～图 4-20 所示。

图 4-14 按照比例构图绘制出机械零件起稿标线

图 4-15 建立形体底部辅助方体

图 4-16　根据透视关系画出四角立柱位置

图 4-17　在四个立柱内画出内接圆柱体

图 4-18　建立连接件辅助长方体

图 4-19　在长方体内绘制内接圆环体和三角形支撑件

图 4-20　强化形体轮廓，添加适当调子衬托形体的立体感，完成其基本结构素描

3．机械零件类结构素描表现过程（三）

本节可安排学生进行自选零件写生课题训练，由教师加以示范指导，对于可能存在的问题，如画面构图、零件结构关系表达、线条准确性、细部处理、画面整体调节等进行统一说明。具体结构素描表现步骤如下。

（1）根据观察的形体比例在画面上标注基本宽高和位置，如图4-21所示。

（2）从底部基座开始建立方体，注意其透视方向和大小比例，如图4-22所示。

（3）在方体上标记出各边中线，在上表面画出方体造型，如图4-23所示。

（4）在方体内画出圆柱体透视造型，使其符合基本透视规律，注意圆度要规范，如图 4-24 所示。

图 4-21　初步起稿

图 4-22　底部塑造

图 4-23　画辅助中线

图 4-24　刻画圆柱体

（5）进一步划分出圆柱体内同心圆柱体形态，如图 4-25 所示。

（6）继续添加底座定位孔，注意它们透视上的特点，如图 4-26 所示。

图 4-25　画同心圆柱体

图 4-26　增加定位圆柱体

（7）添加形体侧面三角形支撑件，注意空间平行关系，如图 4-27 所示。

（8）继续为形体添加其他部件，强化局部转折线条，如图 4-28 所示。

图 4-27　画出支撑件　　　　　图 4-28　增加形体部件

（9）强化形体外轮廓线，衬托其形体转折变化和空间立体感，如图 4-29 所示。

（10）在形体暗部添加少量明暗调子，增加形体的体量感，如图 4-30 所示。

图 4-29　线条强化　　　　　图 4-30　添加少量明暗调子

（11）描画出形体的基本三视图，加深对产品形体基本结构的理解，完成基本结构素描，如图 4-31 所示。

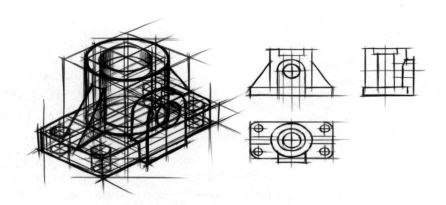

图 4-31　完成整体结构素描

第 4 章 机械结构素描

课 后 练 习

指导教师可指定具体产品题材（见图 4-32～图 4-35 所示），要求学生查找和拍摄相关产品不同角度的影像，根据资料展开机械零件结构素描课题训练，主要锻炼学生三维空间透视分析能力、熟练运用不同层次线条表达能力。

图 4-32　水暖器材连接管件

图 4-33　阀门部件

图 4-34　轴承座

图 4-35　便携水杯

4．机械零件类结构素描表现过程（四）

本节以结构较为复杂的曲面零件连接造型为描画对象，重点使学生熟悉和掌握曲面形态变化、空间透视位置的分析和绘图流程。具体结构素描表现步骤如下。

（1）先根据观察的形体比例在画面上标注基本宽高和位置，如图 4-36 所示。

（2）从形体上部开始建立椭圆透视，注意透视的近大远小，如图 4-37 所示。

图 4-36　机械零件类结构素描步骤 1

图 4-37　机械零件类结构素描步骤 2

(3) 在上下表面画出同心圆造型，使其符合形体基本透视规律，注意圆度要规范，如图 4-38 所示。

(4) 为形体添加叶片结构，要注意叶片间距均分关系，如图 4-39 所示。

图 4-38　机械零件类结构素描步骤 3　　　　图 4-39　机械零件类结构素描步骤 4

(5) 继续添加旋转特征的叶片结构，对前部形体做线条强化，如图 4-40 所示。

(6) 在叶片暗部添加少量明暗调子，增加形体的体量感和层次结构，如图 4-41 所示。

图 4-40　机械零件类结构素描步骤 5　　　　图 4-41　机械零件类结构素描步骤 6

(7) 强化形体轮廓线突出形体的转折变化，可在画面添加其他同类形态特征零件以加深对产品形体基本结构的理解，完成基本结构素描，如图 4-42 所示。

图 4-42　机械零件类结构素描步骤 7

第 4 章 机械结构素描

课 后 练 习

课程指导教师可指定具体产品题材（见图 4-43），要求学生查找和拍摄相关产品不同角度的影像，根据资料展开机械零件结构素描课题训练，主要锻炼学生三维空间透视分析能力、熟练运用不同层次线条的表达能力。

图 4-43　机械齿轮组

4.3　机械产品结构素描表现

前面学习了产品零件结构的绘制基本流程与表达方法，多个零件往往就可以组合成一个具体的产品。只要我们掌握了零件的画法和注意事项，在画具体的机械产品时就比较容易理解产品了。在描画时还需要留意，要先抓机械产品的整体形态特征和构图比例，按从整体到局部的描画方式展开，之后再刻画细节；切不可从某一局部推着画，根据以往经验，那样非常容易只顾局部而忽视整体，导致所画出来的形体也会出现变形扭曲的状况。具体机械产品的结构素描表现步骤如下。

（1）根据视觉观察的形体特征，在画面上画出形体的基本宽高、位置，注意透视方向，如图 4-44 所示。

（2）建立整体的概括性长方体，注意要符合台虎钳的透视方向和大小比例，从基座开始建立层叠的方体，如图 4-45 所示。

图 4-44　机械产品结构素描步骤 1

图 4-45　机械产品结构素描步骤 2

（3）继续添加概括性方体，画出台虎钳的其他部分，要注意形体的贯穿透视，如图 4-46 所示。

（4）进一步勾画出台虎钳的转柄，适度拉开线条的浓淡层次对比，如图 4-47 所示。

图 4-46　机械产品结构素描步骤 3

图 4-47　机械产品结构素描步骤 4

（5）在底座方体内画出层叠的圆形基座及上部半弧形部件，也要画出中间螺栓转轴，注意保持透视方向上的一致性，如图 4-48 所示。

（6）对形体添加其他部件，适当擦除影响形体表达的辅助线，增加形体的空间结构感，如图 4-49 所示。

图 4-48　机械产品结构素描步骤 5

图 4-49　机械产品结构素描步骤 6

（7）强化机身形体轮廓线，刻画螺纹转柄上面的细节，如图 4-50 所示。

（8）整理画面，擦除影响形体立体造型的线条，进一步调整画面，如图 4-51 所示。

图 4-50　机械产品结构素描步骤 7

图 4-51　机械产品结构素描步骤 8

（9）根据光影关系添加少量调子，增加形体的体量感。清理不必要的线条以突出主体，完成基本结构素描，如图 4-52 所示。

学生可通过图 4-53 所示的产品进行独立素描,进一步巩固素描基本功。

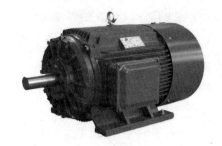

图 4-52 机械产品结构素描步骤 9　　　　图 4-53 电动机

机械产品结构素描作品参考图例如图 4-54 和图 4-55 所示。

图 4-54 台虎钳结构素描　　　　图 4-55 台虎钳分解素描

4.4 形体结构爆炸图表现

在以后的产品设计表达中我们还经常会遇到产品的装配组合情形,它是对产品零部件装配、使用状态的说明。产品装配图是形成一件产品的所有零部件,按照一定的装配顺序与组成关系,在画面上以三维透视关系表现出来的一种图示语言,也是设计师必须掌握的一种绘图形式。

产品结构装配图主要考查学生对产品形体的总体外形观察、相互之间的组合/连接结构分析、线形表达、空间体量感以及造型准确性等方面的能力。在表现时应先对该产品做透彻的内在、外在结构上的观测,之后要灵活安排好画面布局构图,从整体出发开始描画形体轮廓,再进行局部的形体切分(零部件的位置、比例、厚度等),然后按透视关系和各个零件细节结构进行深入刻画,应随时停笔加以核对和及时修正,配合适度明暗调子表达立体体量关系。

绘制产品装配图的作用有以下几个方面。

(1)可以强化对空间透视的理解。

(2)可以强化对结构装配关系的认识。

(3)可以为主观创意形态表现奠定基础。

1. 形体结构爆炸图表现（一）

具体形体的结构素描表现步骤如下。

（1）根据视觉观察的形体特征，在画面上概括性地标出形体的总外轮廓图，注意透视方向，如图 4-56 所示。

（2）以方体形式切分出各个部件的大小比例和空间位置，如图 4-57 所示。

图 4-56　形体结构爆炸图表现（一）步骤 1　　　图 4-57　形体结构爆炸图表现（一）步骤 2

（3）按照由近及远的透视规律从右侧第一个部件开始塑造零件形体，如图 4-58 所示。

（4）因为各形体之间是共轴，因此在描画过程中应始终注意每个部件的对齐方式，如图 4-59 所示。

图 4-58　形体结构爆炸图表现（一）步骤 3　　　图 4-59　形体结构爆炸图表现（一）步骤 4

（5）绘制过程中需要有良好的耐心，用粗细得当的线条对形体的不同部位进行处理，如图 4-60 所示。

（6）强化形体轮廓线条，检查其总体造型有无差错，添加少量调子衬托明暗对比，完成结构素描，如图 4-61 所示。

图 4-60　形体结构爆炸图表现（一）步骤 5　　　图 4-61　形体结构爆炸图表现（一）步骤 6

2. 形体结构爆炸图表现（二）

通常一件产品都是由许多零配件制造、加工后组装而成的。不同的产品，其零配件的结构特征都有所不同。为了训练的需要，我们应该根据训练表达的难易程度要求选择合适的主题产品进行拆装训练，以此来作为我们的表现主题。产品装配图是一种立体的在透视空间中建立起来的零配件与零配件之间的组合关系，它们相互保持分离状态，又显现出一定的拆装组合顺序。具体形体的结构素描表现步骤如下。

（1）根据视觉观察的形体特征，在画面上画出主形体的基座宽高及角度位置，注意透视方向，如图4-62所示。

（2）由下而上从基座开始建立上部的圆柱体嵌套形态，应注意形体的透视，画出中心辅助线，如图4-63所示。

图4-62 形体结构爆炸图表现（二）步骤1

图4-63 形体结构爆炸图表现（二）步骤2

（3）继续为形体添加前后的零部件，画时要注意形体的空间贯穿透视准确性，如图4-64所示。

（4）进一步勾画出底座上的圆孔及其他包裹部件，适度拉开线条的浓淡层次对比，如图4-65所示。

图4-64 形体结构爆炸图表现（二）步骤3

图4-65 形体结构爆炸图表现（二）步骤4

（5）画出右侧圆柱形体嵌套结构及部件，也要画出中心轴线，注意保持透视方向上的一致性，如图4-66所示。

（6）继续对形体添加其他部件，通过对线条的浓淡处理增加形体的空间结构感，如图4-67所示。

图 4-66　形体结构爆炸图表现（二）步骤 5　　图 4-67　形体结构爆炸图表现（二）步骤 6

（7）添加左侧的组合部件，注意在透视上与主体形态保持空间的一致性，如图 4-68 所示。

（8）强化形体轮廓边线，增加形体的体量感。清理不必要的线条，以突出主体，完成基本结构素描，如图 4-69 所示。

图 4-68　形体结构爆炸图表现（二）步骤 7　　图 4-69　形体结构爆炸图表现（二）步骤 8

课 后 练 习

课程指导教师可指定具体产品题材，也可根据图 4-70～图 4-72 所提供的素材资料做表现练习。要求学生查找和拍摄相关产品不同角度的影像，之后根据资料展开机械零件装配结构素描课题训练。主要锻炼学生形体空间装配关系的分析能力、透视表现能力、熟练运用不同层次线条的表达能力。

图 4-70　机械部件拆解图　　图 4-71　零件组装图　　图 4-72　齿轮泵剖切图

素描作品参考图例如图 4-73 ～图 4-78 所示。

图 4-73　齿轮组结构素描 1

图 4-74　齿轮组结构素描 2

图 4-75　生活产品结构素描 3

图 4-76　机械连杆结构素描 1

图 4-77　机械连杆结构素描 2

图 4-78　汽车发动机连杆结构素描

第 5 章　产品形态造型

5.1　产品形态素描概述

工业设计专业中的设计素描，重点研究的对象是以几何形态为基础发展而成的产品形态。在具体学习过程中需要运用透视学、几何学的基本原理和相关知识作为基础，以线的形式结合主观和客观的推理和分析，将产品的外在造型和内部结构关系表现出来。通过这样的分析和表现训练达到对各种复杂多变的形态及其规律的理解和认知。

产品形态素描的表达题材包含的范围相对比较宽广，日常生活中所常见的各类产品形态都属于我们可以表现的内容，这些形体都是基于几何形体的组合变化。学会灵活自如地进行产品形态表达，是我们学习设计素描的根本目的所在，它可以对我们以后进行产品形态的具体创意和表达提供基础性的训练和铺垫。

在前面章节中通过对几何形态、组合几何形体以及机械零件的表现训练，我们已经熟悉了素描的基本流程。在本章中我们将要对产品形态进行综合表现。

生活中所常见的各种产品形态都是建立在基本几何形体的基础之上，它们都是由几何形体的演变、组合而形成的。在表现产品的时候，不论表现的是哪一种造型，我们都要依据其主体特征和基本透视规律，建立基本的造型结构框架。在主体框架之下再进行细节的刻画。如图5-1所示为一组器皿组合结构素描示例。

图 5-1　器皿组合结构素描

表现单纯的产品形态需要确定好产品造型的框架关系，通常都用长直线去勾勒形体的整体轮廓，再在此基础上以透视、空间、结构、比例等作为衡量标准，深入产品细部结构的刻画中。

复杂的产品造型往往是集合了两个或两个以上不同形态的组合，描画时需要借助更多的辅助线，特别要注意相互之间结合部位的结构及线条处理，也要运用透视规律加以校准，更要注意形态组合后的整体透视关系的统一。

在设计素描的表现过程中，描画出产品整体的造型关系后，对局部的刻画便成为重点。

只有对局部刻画深入、细致才能使产品的整体效果显得更加精致和完整,局部刻画得精细往往会起到画龙点睛的作用。

具体产品类结构素描写生步骤如下。

(1)面对物象,从整体出发,观察并找准物象的透视状况、基本比例,用线在画面中标出上、下、左、右的位置关系,在反复比较的基础上确定基本形。注意用线要轻,处理好画面构图关系。

(2)运用透视原理,用轻一些的长直线画出物象整体与各局部的形体结构、形体透视,并进行反复检查调整,切忌违背透视原理的现象出现。

(3)采用推导造型的方法分析结构,用线条准确、深入地画出物象的整体构造结构和空间结构关系,以及局部之间结构的组合空间关系。

(4)进一步肯定物象结构关系及细节塑造,要注意内外、主次结构,特别要注意线条轻、重、缓、急的变化处理。反复调整与修改,使画面主次关系明确,画面效果完整。

5.2 香水瓶结构素描过程

本次课程选择日常生活中较为常见的各类香水瓶组合作为素描表现主题,此类产品形体结构基本是几何体的变化,适合初学者进行结构剖析和素描表现。可以锻炼学生对构图比例、空间位置关系处理、形体结构分析等方面的综合运用能力。具体结构素描表现步骤如下。

(1)可根据视觉观察的形体特征,在画面上概括出基本宽高和位置、形态线形和比例关系,如图 5-2 所示。

(2)从主体瓶子开始进行造型上的刻画,用辅助长方体进行透视关系上的检验,可为形体添加明暗调子衬托其立体效果,如图 5-3 所示。

图 5-2　器皿组合结构素描步骤 1　　　图 5-3　器皿组合结构素描步骤 2

(3)按照同样的方法对其他瓶子进行刻画,需要注意空间透视变化及线条表现的合理性,如图 5-4 所示。

(4)按照同样的方法对其他瓶子进行刻画,需要注意空间透视变化及加重轮廓线条表现,如图 5-5 所示。

图 5-4　器皿组合结构素描步骤 3

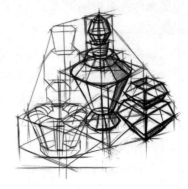
图 5-5　器皿组合结构素描步骤 4

（5）画出全部形体后用辅助长方体进行空间透视变化的检验，强化形体轮廓线，增加形体的体量感，如图 5-6 所示。

（6）进一步调整画面，完成基本结构素描，如图 5-7 所示。

图 5-6　器皿组合结构素描步骤 5

图 5-7　器皿组合结构素描步骤 6

同学们可以自行选择一些类似题材进行练习，图 5-8 和图 5-9 是器皿组合结构素描作品。

图 5-8　器皿组合结构素描①

图 5-9　器皿组合结构素描②

5.3　水龙头结构素描过程

本次课程选择日常生活中较为常见的洁具产品作为素描表现主题，此类产品形体结构相对简单，大多是基于几何形体的组合变化，比较适合初学者进行结构剖析和素描表现。

具体结构素描表现步骤如下。

（1）概括出水龙头的基本轮廓，注意形体透视变化和形体各部分比例，如图 5-10 所示。

（2）从后部基座开始建立长方体，分割出两侧正方形，注意其透视方向，如图 5-11 所示。

图 5-10　水龙头结构素描步骤 1　　　图 5-11　水龙头结构素描步骤 2

（3）在长方体内画出扁圆柱造型，使其符合基本透视规律，注意圆度要规范，如图 5-12 所示。

（4）进一步划分出圆柱体内同心圆柱形态，描画水龙头头部造型，如图 5-13 所示。

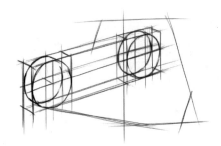 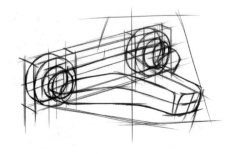

图 5-12　水龙头结构素描步骤 3　　　图 5-13　水龙头结构素描步骤 4

（5）继续添加把手开关、出水管等部件，如图 5-14 所示。

（6）添加圆柱形水管流量控制开关，如图 5-15 所示。

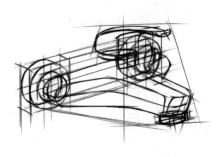

图 5-14　水龙头结构素描步骤 5　　　图 5-15　水龙头结构素描步骤 6

（7）在形体转折变化及暗部添加少量明暗调子，增加产品的体量感，如图 5-16 所示。

（8）强化形体轮廓线，为加深对形体的理解，可描画不同角度的造型图，如图 5-17 所示。

图 5-16　水龙头结构素描步骤 7

图 5-17　水龙头结构素描步骤 8

（9）增加不同角度形体结构图，加深对产品形体基本结构的理解，完成基本形体结构素描，如图 5-18 所示。

图 5-18　水龙头结构素描步骤 9

5.4　摄像头结构素描过程

本次课程选择日常生活中较为常见的监控设备类产品作为素描表现主题，此类产品形体结构多是基于几何形体的组合变化，适合展开结构剖析和素描表现。具体结构素描表现过程如下。

（1）根据视觉观测画出摄像头的基本轮廓，注意形体透视变化和形体各部分比例，如图 5-19 所示。

（2）将摄像头概括为长方体，按基本结构关系画出连接支架，注意其透视方向，如图 5-20 所示。

（3）在长方体内画出镜头圆柱体造型，注意圆度要符合基本透视规律，如图 5-21 所示。

（4）进一步划分出圆柱内同心圆柱体、外围 LED 灯组及上保护罩的形态，如图 5-22 所示。

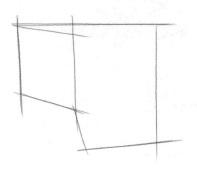

图 5-19　摄像头结构素描步骤 1

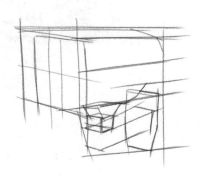

图 5-20　摄像头结构素描步骤 2

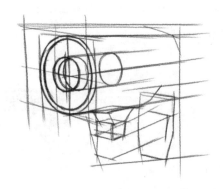

图 5-21　摄像头结构素描步骤 3

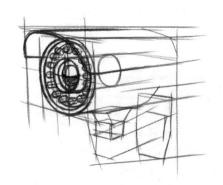

图 5-22　摄像头结构素描步骤 4

（5）为形体添加产品其他连接件结构，如图 5-23 所示。

（6）强化形体轮廓线，为形体添加少量调子衬托其立体感，如图 5-24 所示。

图 5-23　摄像头结构素描步骤 5

图 5-24　摄像头结构素描步骤 6

（7）增加其他同类产品形体素描图，加深对产品形体基本结构的理解。进一步调整画面，完成整体结构素描，如图 5-25 所示。

图 5-25　摄像头结构素描步骤 7

课 后 练 习

课程指导教师可指定具体产品题材（见图 5-26～图 5-31），要求学生查找和拍摄相关产品不同角度的影像，根据资料展开素描课题训练。

图 5-26　笔记本摄像头产品

图 5-27　监控摄像头

图 5-28　卫浴水龙头 1

图 5-29　卫浴水龙头 2

图 5-30 喷壶结构素描　　　　图 5-31 壁纸刀分解素描

5.5 点钞机结构素描过程

本次课程以点钞机作为素描表现主题，此类产品的形体结构虽然相对复杂，但对于有一定素描基础的学员来说，只要按部就班地遵循产品素描的表现流程，就可以画出对应形体，此类形体适合进行结构剖析和素描表现。具体的结构素描表现步骤如下。

（1）根据视觉观察的形体特征，在画面上概括出形体的基本宽高和位置，如图5-32所示。

（2）逐步刻画出形体的基本轮廓，注意要符合产品的透视方向和大小比例，如图5-33所示。

图 5-32 点钞机结构素描步骤1　　　　图 5-33 点钞机结构素描步骤2

（3）添加显示屏部分，一并画出机身结构辅助线，要注意形体的贯穿透视，如图 5-34 所示。

（4）进一步勾画出机身侧板部分形态，适度拉开线条的浓淡层次对比，如图 5-35 所示。

（5）刻画机身两侧面板造型，注意保持透视方向上的一致性，如图 5-36 所示。

（6）根据透视变化为形体添加部件细节造型及透视辅助线，增加形体的空间结构感，如图 5-37 所示。

图 5-34 点钞机结构素描步骤 3

图 5-35 点钞机结构素描步骤 4

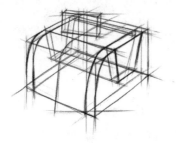

图 5-36 点钞机结构素描步骤 5

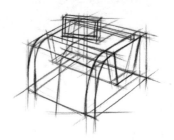

图 5-37 点钞机结构素描步骤 6

（7）继续刻画侧面面板细节，添加前面挡板及转动挡部件，如图 5-38 所示。

（8）为形体添加点钞部件，加入少量明暗调子，突出形体的饱满的立体视觉效果，如图 5-39 所示。

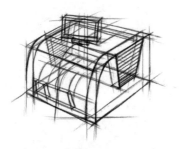

图 5-38 点钞机结构素描步骤 7

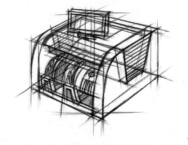

图 5-39 点钞机结构素描步骤 8

（9）强化形体主轮廓线的线条，拉开画面层次，如图 5-40 所示。

（10）对形体做细节描画和调子调整，直至完成产品结构素描，如图 5-41 所示。

图 5-40 点钞机结构素描步骤 9

图 5-41 点钞机结构素描步骤 10

课 后 练 习

课程指导教师可指定具体产品题材（见图 5-42 和图 5-43），要求学生查找和拍摄相关产品不同角度的影像，之后根据资料展开素描课题训练。

图 5-42　点钞机产品

图 5-43　耳麦产品

5.6　望远镜结构素描过程

选择生活中常见的望远镜产品作为素描表现题材，此类产品形体结构也同样是基于几何形体的组合变化，适合展开结构素描表现。具体结构素描表现过程如下。

（1）根据视觉观察的形体比例，在画面上标注基本宽高和位置，如图 5-44 所示。

（2）建立整体概括性的长方体，注意要符合望远镜的透视方向和大小比例，如图 5-45 所示。

图 5-44　望远镜结构素描步骤 1

图 5-45　望远镜结构素描步骤 2

（3）在长方体内划分出左右镜筒外接方体造型，之后画出内部镜筒圆柱体，使其符合近大远小的透视规律，如图 5-46 所示。

（4）进一步勾画出镜筒的内部圆柱体，如图 5-47 所示。

图 5-46　望远镜结构素描步骤 3

图 5-47　望远镜结构素描步骤 4

（5）继续为望远镜表面添加长方体状红外镜零件，注意要与底座部分保持透视上的一致性，如图5-48所示。

（6）对形体添加其他部件，深入描画形体细节，增加形体的空间结构感，如图5-49所示。

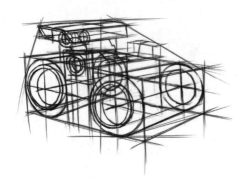 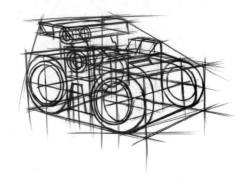

图5-48　望远镜结构素描步骤5　　　　　　图5-49　望远镜结构素描步骤6

（7）强化机身形体轮廓线，并根据光影关系添加少量调子，增加形体的体量感，如图5-50所示。

（8）整理画面，擦除影响形体视觉效果的线条，进一步调整画面，完成基本结构素描，如图5-51所示。

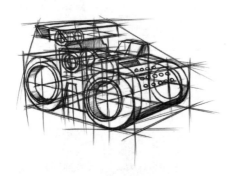 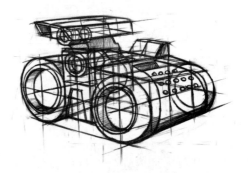

图5-50　望远镜结构素描步骤7　　　　　　图5-51　望远镜结构素描步骤8

5.7　电话机结构素描过程

具体结构素描步骤如下。

（1）根据视觉观察的形体特征，在画面上用长直线概括出形体的初步形态轮廓，如图5-52所示。

（2）以方体做切割刻画出形体的基本轮廓，注意要符合产品的透视方向和大小比例，如图5-53所示。

 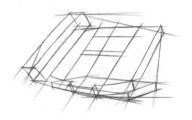

图 5-52　电话机结构素描步骤 1　　　　　图 5-53　电话机结构素描步骤 2

（3）从话筒部分开始具体刻画，也应画出机身结构辅助中线，要注意形体的贯穿透视，如图 5-54 所示。

（4）进一步勾画出机身部分的造型形态，适度拉开线条的浓淡层次对比，如图 5-55 所示。

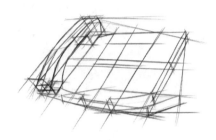 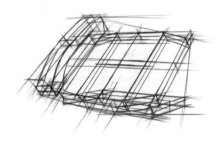

图 5-54　电话机结构素描步骤 3　　　　　图 5-55　电话机结构素描步骤 4

（5）强化电话机外围主轮廓线，使其体现出基本的形体特征，如图 5-56 所示。

（6）根据透视变化为形体添加听筒剖视结构线及机身的按键部件，如图 5-57 所示。

图 5-56　电话机结构素描步骤 5　　　　　图 5-57　电话机结构素描步骤 6

（7）继续添加和刻画按键，注意这些部件在透视上与主机身应保持一致，如图 5-58 所示。

（8）继续添加并完成机身表面上各个部件的刻画，呈现出电话机的整体感，如图 5-59 所示。

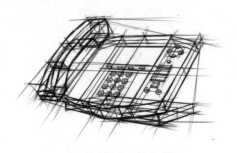 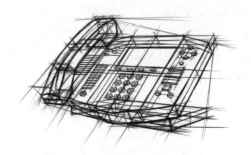

图 5-58　电话机结构素描步骤 7　　　　　图 5-59　电话机结构素描步骤 8

（9）概括出听筒的线缆部分的基本线条，如图 5-60 所示。

（10）逐一刻画出线缆上的螺旋线圈造型，应注重前面连接部位的刻画，后面的部位可以虚化处理，如图 5-61 所示。

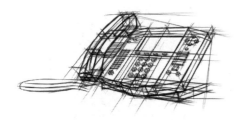 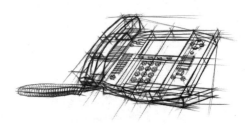

图 5-60　电话机结构素描步骤 9　　　　　图 5-61　电话机结构素描步骤 10

（11）为形体添加明暗调子，增加形体的立体效果，对形体做细节描画和调整，直至完成产品结构素描，如图 5-62 所示。

同学们可以自行选择一些类似题材进行练习，图 5-63 是电话机结构素描作品。

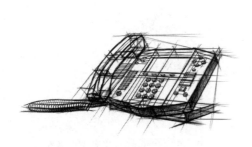 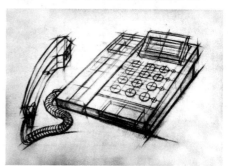

图 5-62　电话机结构素描步骤 11　　　　　图 5-63　电话机结构素描

5.8　电熨斗结构素描过程

具体的结构素描步骤如下。

（1）根据视觉观察的形体特征，在画面上概括出形体的基本宽高和位置，如图 5-64

所示。

（2）从底座部分开始，逐步刻画出形体的基本轮廓，注意要符合产品的透视方向和大小比例，如图5-65所示。

图5-64　电熨斗结构素描步骤1　　　　图5-65　电熨斗结构素描步骤2

（3）添加提手部分，一并画出机身结构辅助线，要注意形体的贯穿透视，如图5-66所示。

（4）进一步勾画出机身的手柄部分，适度拉开线条的浓淡层次对比，如图5-67所示。

图5-66　电熨斗结构素描步骤3　　　　图5-67　电熨斗结构素描步骤4

（5）根据透视变化规律为形体添加部件细节造型及界面辅助线，增加形体的空间结构感，如图5-68所示。

（6）添加机身按钮等部件，强化机身轮廓线，增强形体透视效果，如图5-69所示。

图5-68　电熨斗结构素描步骤5　　　　图5-69　电熨斗结构素描步骤6

（7）强化形体主轮廓线的线条，拉开画面层次。为形体侧面添加明暗调子，突出形体的饱满的立体视觉效果，如图 5-70 所示。

（8）用明暗调子丰富产品结构关系，对形体做细节描画和调整，直至完成产品结构素描，如图 5-71 所示。

图 5-70　电熨斗结构素描步骤 7　　　　　图 5-71　电熨斗结构素描步骤 8

5.9　收录机结构素描过程

具体结构素描步骤如下。

（1）根据视觉观察的形体特征，在画面上概括出形体的基本宽高和位置，如图 5-72 所示。

（2）逐步刻画出形体的基本轮廓，注意要符合产品的透视方向和大小比例，如图 5-73 所示。

图 5-72　收录机结构素描步骤 1　　　　　图 5-73　收录机结构素描步骤 2

（3）添加提手部分，并画出机身结构辅助线，要注意形体的贯穿透视变化，如图 5-74 所示。

（4）进一步勾画出机身旋钮部分与侧面扬声器，适度拉开线条的浓淡层次对比，如图 5-75 所示。

（5）刻画机身上部面板造型，注意保持透视方向上的一致性，如图 5-76 所示。

（6）根据透视变化为形体添加部件细节造型及透视辅助线，增加形体的空间结构感，如图 5-77 所示。

图 5-74　收录机结构素描步骤 3

图 5-75　收录机结构素描步骤 4

图 5-76　收录机结构素描步骤 5

图 5-77　收录机结构素描步骤 6

（7）强化机身轮廓线，继续刻画细节，可适度在局部添加少量调子，增强形体透视效果，如图 5-78 所示。

（8）为形体侧面添加明暗调子，突出形体的饱满的立体视觉效果，如图 5-79 所示。

图 5-78　收录机结构素描步骤 7

图 5-79　收录机结构素描步骤 8

（9）画形体主轮廓线的线条，拉开画面层次，如图 5-80 所示。

（10）添加不同的视角造型，丰富画面。对形体做细节描画和调整，直至完成产品结

构素描，如图 5-81 所示。

图 5-80　收录机结构素描步骤 9　　　　图 5-81　收录机结构素描步骤 10

课 后 练 习

课程指导教师可指定具体产品题材，也可按照本节所提供的产品图像素材进行训练，如图 5-82～图 5-86 所示。学生按照课程要求进行素描课题表现练习。因为以后的各类产品设计课程都会涉及产品表达，因此这部分是学生应该重点把握的内容，应多选不同题材进行反复强化。

图 5-82　电熨斗　　　　图 5-83　望远镜　　　　图 5-84　收录机

图 5-85　电话机　　　　图 5-86　旋转激光扫平仪

5.10　剃须刀结构素描过程

具体结构素描步骤如下。

（1）根据视觉观察的形体特征，在画面上概括出形体的基本宽高和位置，如图 5-87 所示。

（2）从底部基座开始逐步刻画出形体的基本轮廓，注意要符合产品的透视方向和大小比例，如图 5-88 所示。

图 5-87　剃须刀结构素描步骤 1　　　　图 5-88　剃须刀结构素描步骤 2

（3）向上添加机身支架部分，一并画出机身结构辅助线，要注意形体透视，如图 5-89 所示。

（4）进一步勾画出机身的外形轮廓和中心透视结构线，适度拉开线条的浓淡层次对比，如图 5-90 所示。

图 5-89　剃须刀结构素描步骤 3　　　　图 5-90　剃须刀结构素描步骤 4

（5）刻画机体刀头部分造型，注意保持透视方向上的一致性，如图 5-91 所示。

（6）根据透视变化为刀头部分添加部件细节造型及透视辅助线，如图 5-92 所示。

图 5-91　剃须刀结构素描步骤 5　　　　图 5-92　剃须刀结构素描步骤 6

（7）继续添加机身其他部件细节，同时强化机身主体结构线，如图 5-93 所示。

（8）为形体添加机身线条和按钮，画出底座形体的透视变化，如图 5-94 所示。

图 5-93　剃须刀结构素描步骤 7

图 5-94　剃须刀结构素描步骤 8

（9）适当为形体增加不同的明暗调子，强化形体主轮廓线条，拉开画面层次，如图 5-95 所示。

（10）对形体做细节描画和调子调整，可增加不同角度的结构描画，加深对形体特征的理解，直至完成产品结构素描，如图 5-96 和图 5-97 所示。

图 5-95　剃须刀结构素描步骤 9

图 5-96　剃须刀结构素描步骤 10

图 5-97　剃须刀结构素描步骤 11

课 后 练 习

课程指导教师可指定具体产品题材,要求学生查找和拍摄相关产品不同角度的影像,根据资料展开素描课题训练,也可按照本节提供的素材图像进行练习,如图 5-98 ~图 5-100 所示。

图 5-98 电热壶　　　　图 5-99　净水机　　　　图 5-100　搅拌器

5.11　数码相机结构素描过程

1. 数码相机结构素描过程(一)

具体结构素描步骤如下。

(1)根据视觉观察的形体特征,在画面上概括出形体的基本宽高和位置,如图 5-101 所示。

(2)以方体为单元逐步刻画出形体的基本轮廓,注意要符合产品的透视方向和大小比例,如图 5-102 所示。

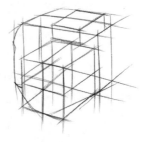

图 5-101　数码相机结构素描过程(一)步骤 1　　图 5-102　数码相机结构素描过程(一)步骤 2

(3)添加镜头与闪光灯部分,一并画出机身结构辅助线,要注意形体透视变化,如图 5-103 所示。

(4)进一步勾画出机身镜头的透视结构线,适度拉开线条的浓淡层次对比,如图 5-104 所示。

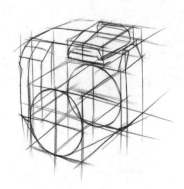
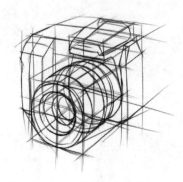

图 5-103　数码相机结构素描过程（一）步骤 3　　图 5-104　数码相机结构素描过程（一）步骤 4

（5）刻画机身按钮元素造型，注意保持透视方向上的一致性，如图 5-105 所示。

（6）根据透视变化为形体添加部件细节造型及透视辅助线，增加形体的空间结构感，如图 5-106 所示。

图 5-105　数码相机结构素描过程（一）步骤 5　　图 5-106　数码相机结构素描过程（一）步骤 6

（7）继续添加部件细节，同时强化机身主体结构线，如图 5-107 所示。

（8）为形体添加镜头外侧轮圈纹路，加入少量明暗调子，突出形体的饱满的立体视觉效果，如图 5-108 所示。

图 5-107　数码相机结构素描过程（一）步骤 7　　图 5-108　数码相机结构素描过程（一）步骤 8

（9）添加不同明暗调子，强化形体主轮廓线的线条，拉开画面层次，如图 5-109

所示。

（10）对形体做细节描画和调子调整，直至完成产品结构素描，如图 5-110 所示。

图 5-109　数码相机结构素描过程（一）步骤 9　　图 5-110　数码相机结构素描过程（一）步骤 10

同学们可以自行选择一些类似题材进行练习，图 5-111 是海鸥相机结构素描作品。

图 5-111　海鸥相机结构素描图

2. 数码相机结构素描过程（二）

接下来我们通过以下教程再来强化和巩固同类产品结构素描的学习过程。具体结构素描步骤如下。

（1）根据产品照片观察的形体特征，在画面上用长直线快速切割出形体的基本宽高和位置，如图 5-112 所示。

（2）从镜头部分入手，将其概括到方体造型轮廓中，注意由大及小的透视变化，再逐步切割相机机身的形体基本轮廓，注意要符合产品的透视方向和大小比例，如图 5-113 所示。

（3）画出镜头圆柱体前后的透视圆，中心辅助线必须画，它是作为对称准确性的参考，接着再画出闪光灯的部分结构，如图 5-114 所示。

（4）进一步勾画出机身镜头的透视结构线，适度拉开线条的浓淡层次对比，注意同轴关系，如图5-115所示。

图5-112　数码相机结构素描过程（二）步骤1　　图5-113　数码相机结构素描过程（二）步骤2

图5-114　数码相机结构素描过程（二）步骤3　　图5-115　数码相机结构素描过程（二）步骤4

（5）逐步添加机身镜头内外的元素凹凸纹理及嵌套同心圆，注意保持透视方向上的一致性，如图5-116所示。

（6）根据透视变化为机身形体添加按钮、旋钮等部件造型及透视辅助线，增加形体的空间结构感，如图5-117所示。

图5-116　数码相机结构素描过程（二）步骤5　　图5-117　数码相机结构素描过程（二）步骤6

（7）继续添加部件细节，同时强化机身外结构线，增强其整体的体量感，如图5-118所示。

（8）为形体强化主结构线，并加入少量明暗调子，突出机身饱满的立体视觉效果，如图 5-119 所示。

图 5-118　数码相机结构素描过程（二）步骤 7　　图 5-119　数码相机结构素描过程（二）步骤 8

（9）对形体做细节描画和调子调整，拉开画面对比层次，直至完成产品结构素描，如图 5-120 所示。

图 5-120　数码相机结构素描过程（二）步骤 9

课 后 练 习

课程指导教师可指定具体产品题材，要求学生查找和拍摄相关产品不同角度的影像，根据资料展开素描课题训练，也可按照本节提供的素材图像进行练习，如图 5-121 所示。

图 5-121　系列数码摄像产品

5.12 吸尘器结构素描过程

具体结构素描步骤如下。

（1）根据视觉观察的形体特征，在画面上概括出形体的基本宽高和位置，如图 5-122 所示。

（2）初步刻画出形体的基本轮廓，注意要符合产品的透视方向和大小比例，如图 5-123 所示。

图 5-122　吸尘器结构素描步骤 1

图 5-123　吸尘器结构素描步骤 2

（3）添加滚轮部分，一并画出机身结构辅助线，要注意形体的贯穿透视，如图 5-124 所示。

（4）进一步勾画出机身左右滚轮及提手的透视形态，适度拉开线条的浓淡层次对比，如图 5-125 所示。

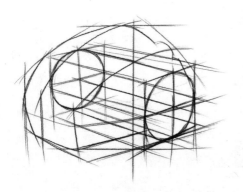

图 5-124　吸尘器结构素描步骤 3

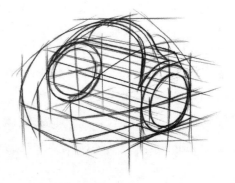

图 5-125　吸尘器结构素描步骤 4

（5）刻画机身顶部及前部面板造型，注意保持透视方向上的一致性，如图 5-126 所示。

（6）根据透视变化为形体添加部件细节造型及透视辅助线，增加形体的空间结构感，如图 5-127 所示。

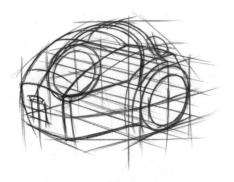
图 5-126 吸尘器结构素描步骤 5

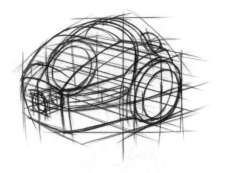
图 5-127 吸尘器结构素描步骤 6

(7) 继续刻画侧面、前部面板细节,如图 5-128 所示。

(8) 强化形体主轮廓线的线条,拉开画面层次,为形体加入少量明暗调子,突出形体的立体视觉效果,如图 5-129 所示。

图 5-128 吸尘器结构素描步骤 7

图 5-129 吸尘器结构素描步骤 8

(9) 添加投影及线缆,对形体做细节描画和调子调整,直至完成产品结构素描,如图 5-130 所示。

图 5-130 吸尘器结构素描步骤 9

课后练习

课程指导教师可指定具体产品题材,也可按照本节所提供的产品图像素材进行训练,如图5-131和图5-132所示。由于以后的各类产品设计课程都会涉及不同主题的家电类产品的表达课题,因此学生应予以重视对这一主题进行反复强化练习。

图5-131 伊莱克斯吸尘器

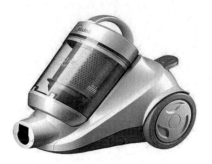

图5-132 美的吸尘器

5.13 吹风机结构素描过程

具体结构素描步骤如下。

(1)根据视觉观察的形体特征,在画面上概括出形体的基本形态轮廓,如图5-133所示。

(2)从机身部分开始逐步刻画出形体的造型轮廓,注意要符合产品的透视方向和大小比例,如图5-134所示。

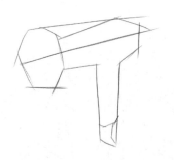

图5-133 吹风机结构素描步骤1

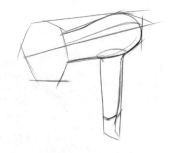

图5-134 吹风机结构素描步骤2

(3)向下添加机身手柄部分,一并画出机身结构辅助线,要注意形体透视,如图5-135所示。

(4)进一步勾画出机身的外形轮廓与剖面透视结构线,适度拉开线条的浓淡层次对比,如图5-136所示。

（5）继续增加用以结构分析的辅助线条，强化形体外结构线，如图 5-137 所示。

（6）根据透视变化为机身添加前部造型及透视辅助线，增加形体的空间结构感，如图 5-138 所示。

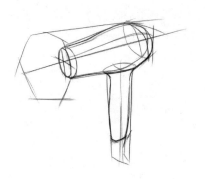

图 5-135　吹风机结构素描步骤 3

图 5-136　吹风机结构素描步骤 4

图 5-137　吹风机结构素描步骤 5

图 5-138　吹风机结构素描步骤 6

（7）根据圆形透视添加部件细节，同时强化机身主体结构线，如图 5-139 所示。

（8）为形体添加风口、按钮等其他部件，画出手柄连线，如图 5-140 所示。

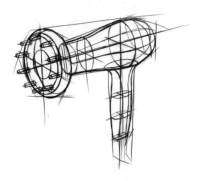

图 5-139　吹风机结构素描步骤 7

图 5-140　吹风机结构素描步骤 8

（9）适当为形体添加不同明暗调子，强化形体主轮廓线的线条，拉开画面层次，如图 5-141 所示。

（10）对形体做细节描画和调子调整，可增加不同角度的结构描画以加深理解，直至完成产品结构素描，如图 5-142 所示。

图 5-141　吹风机结构素描步骤 9

图 5-142　吹风机结构素描步骤 10

课后练习

指导教师可指定具体产品题材，要求学生查找和拍摄相关产品不同角度的影像，根据资料展开素描课题训练，也可按照本节提供的素材图像进行练习，如图 5-143 和图 5-144 所示。

图 5-143　AeG 风扇

图 5-144　运动鞋

5.14　枪械结构素描过程

具体结构素描步骤如下。

（1）根据视觉观察的形体特征，在画面上画出形体的基本宽高和位置，注意透视方向，如图 5-145 所示。

（2）逐步刻画出形体的基本轮廓，注意要符合枪械的透视方向和大小比例，如图 5-146 所示。

（3）添加转轮部分概括性方体，一并画出扳机结构部分，要注意形体的贯穿透视，如图 5-147 所示。

（4）进一步勾画出枪支的击发部分与枪管，适度拉开线条的浓淡层次对比，如

图 5-148 所示。

图 5-145　枪械结构素描步骤 1

图 5-146　枪械结构素描步骤 2

图 5-147　枪械结构素描步骤 3

图 5-148　枪械结构素描步骤 4

（5）在弹仓内画出六个对称圆柱体，注意保持透视方向上的一致性，如图 5-149 所示。

（6）对形体添加枪柄部件及透视辅助线，适当擦除影响形体表达的辅助线，增加形体的空间结构感，如图 5-150 所示。

图 5-149　枪械结构素描步骤 5

图 5-150　枪械结构素描步骤 6

（7）强化枪身形体轮廓线，多做对比分析，增强形体透视效果，如图 5-151 所示。

（8）适当为形体添加少量明暗调子，突出形体的立体视觉效果，如图 5-152 所示。

 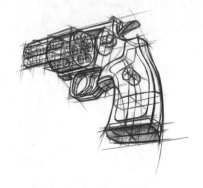

图 5-151　枪械结构素描步骤 7　　　　　图 5-152　枪械结构素描步骤 8

（9）强化形体主轮廓线的线条，拉开画面层次，如图 5-153 所示。

（10）添加枪弹部分，丰富画面。对形体做细节描画和调整，直至完成枪械结构素描，如图 5-154 所示。图 5-155 是枪械类的素描作品。

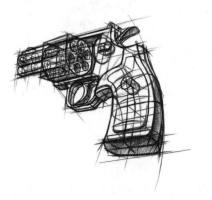 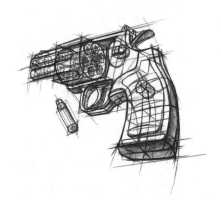

图 5-153　枪械结构素描步骤 9　　　　　图 5-154　枪械结构素描步骤 10

图 5-155　枪械类的素描作品

课 后 练 习

指导教师可指定具体产品题材,要求学生查找和拍摄相关产品不同角度的影像,根据资料展开素描课题训练,也可按照本节提供的素材图像进行练习,如图 5-156 所示。

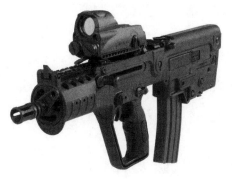

图 5-156　自动狙击枪

5.15　电动工具结构素描过程

1. 电动工具结构素描过程(一)

具体结构素描步骤如下。

(1)根据视觉观察的形体特征,在画面上概括出形体的基本宽高位置及总的轮廓形状,如图 5-157 所示。

(2)可从头部开始逐步刻画出形体的基本轮廓,以圆柱椭圆透视为主,注意要符合产品的透视方向和大小比例,如图 5-158 所示。

图 5-157　电动工具结构素描过程(一)步骤 1　　图 5-158　电动工具结构素描过程(一)步骤 2

(3)画出准确的机身结构线及分析辅助线,要注意形体前后的贯穿透视,如图 5-159 所示。

(4)进一步勾画出机身造型曲线及按钮部分,适度拉开线条的浓淡层次对比,如图 5-160 所示。

图 5-159　电动工具结构素描过程（一）步骤 3　　图 5-160　电动工具结构素描过程（一）步骤 4

（5）刻画机身各个部件的造型形态，注意要与主体相吻合，添加各个透视分析的辅助线，如图 5-161 所示。

（6）继续为形体添加部件细节造型及透视辅助线，增加形体的空间结构感，如图 5-162 所示。

图 5-161　电动工具结构素描过程（一）步骤 5　　图 5-162　电动工具结构素描过程（一）步骤 6

（7）强化机身轮廓线，可适度在局部添加少量调子，增强形体透视效果，如图 5-163 所示。

（8）为形体增加钻头前部及手柄凹槽细节，如图 5-164 所示。

图 5-163　电动工具结构素描过程（一）步骤 7　　图 5-164　电动工具结构素描过程（一）步骤 8

（9）强化机身外轮廓线，继续为钻头增加局部细节，如图 5-165 所示。

（10）加重形体主轮廓线，拉开画面层次。对形体做细节描画和调整，直至完成产品结构素描，如图 5-166 所示。

图 5-165　电动工具结构素描过程（一）步骤 9　　图 5-166　电动工具结构素描过程（一）步骤 10

2. 电动工具结构素描过程（二）

电动工具类形体往往是曲面和直面融合的形体，具有很好的作为素描表现题材的价值，可以选择不同角度、不同造型的同类形体进行训练。下面我们再来绘制一个电动工具的结构素描，以进一步强化和熟悉结构素描的表现过程。

（1）根据选择的产品影像资料，在画面上用长直线概括出形体的基本长、宽、高和位置，解决掉构图大小比例问题，如图 5-167 所示。

（2）从机身部位开始用长直线快速切割出形体的基本轮廓形状，注意要符合产品的透视方向和造型特征，如图 5-168 所示。

 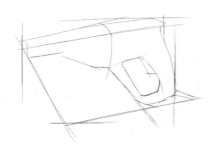

图 5-167　电动工具结构素描过程（二）步骤 1　　图 5-168　电动工具结构素描过程（二）步骤 2

（3）从头部位置开始，其结构是嵌套的同轴圆柱体特征，用画圆柱体的方法逐次绘制出头部结构造型，接着需要画出机身上的中轴线作为判断左右对称性和透视准确性的参考线条，如图 5-169 所示。

（4）进一步勾画出机身造型上的形态曲线及手柄部件，这里需要适度拉开线条的浓淡层次对比，体现设计素描的感觉，如图 5-170 所示。

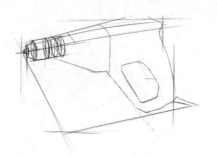
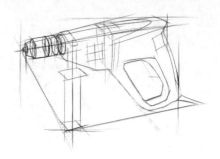

图 5-169　电动工具结构素描过程（二）步骤 3　　图 5-170　电动工具结构素描过程（二）步骤 4

（5）继续刻画出手柄的局部结构线，要注意其与主体机身的部件空间连接关系。适度加重线条，形成良好的画面素描效果，如图 5-171 所示。

（6）继续为形体添加部件细节造型及透视辅助线，增加形体的空间结构感，如图 5-172 所示。

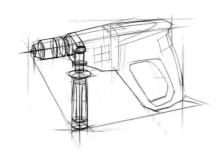

图 5-171　电动工具结构素描过程（二）步骤 5　　图 5-172　电动工具结构素描过程（二）步骤 6

（7）逐步增加形体各个位置的零部件，强化机身外侧轮廓线及一些转折部位，适时退后看下画面整体结构比例关系是否与原物相符，如图 5-173 所示。

（8）对头部、手柄连接部位和机身的一些重要部件做线条的强化，以增加形体的立体感和拉开线条层次关系，使主体更加突出，如图 5-174 所示。

图 5-173　电动工具结构素描过程（二）步骤 7　　图 5-174　电动工具结构素描过程（二）步骤 8

(9)继续强化形体主轮廓线,对形体做细节描画和调整,最后完成电动工具的产品结构素描,如图 5-175 所示。

图 5-175　电动工具结构素描过程(二)步骤 9

课 后 练 习

课程指导教师可指定具体产品题材,也可按照本节所提供的产品图像素材进行训练。电动工具类题材也是学生应该重点把握的内容,可以选择不同题材进行反复强化,如图 5-176 ~ 图 5-179 所示。

图 5-176　电动工具 1

图 5-177　电动工具 2

图 5-178　电动工具 3

图 5-179　电动工具 4

5.16 工程设备产品结构素描过程

在产品设计领域中，我们经常会接触到一些大型工程装备类产品，如各种工业数控机床、工程运输车、各类机械加工设备等，如图5-180～图5-184所示。此类产品大多形体各异、结构复杂，所以在描画之前应该先对形体做必要的了解，包括其造型特征、功能结构、运动原理等。在有了较为充分的了解后，再进行具体描绘时就有了基本参照依据。另外，在绘图时，还是应该遵循先抓大的主体再逐步刻画其他细节的流程。

图 5-180　机床设备 1

图 5-181　机床设备 2

图 5-182　机床设备 3

图 5-183　KUKA 机械臂 1

图 5-184　KUKA 机械臂 2

学习素描需要铭记的很重要的一点：绘画能力的提升绝不是通过几次课就能立竿见影，水平的提高需要积累，因此耐心和坚持是学习素描绘画过程中必须具备的一种素养。下面我们就来讲解工程车结构素描绘画过程。

（1）按照视觉观察的形体特征，在画面上概括出形体的基本宽高和位置及总的轮廓

形状，如图 5-185 所示。

（2）分割出车身主体上下部分，将车体底盘部分概括在方体结构中，勾画出履带比例，如图 5-186 所示。

（3）画出驾驶舱部分的形体结构，要注意形体的透视结构，如图 5-187 所示。

图 5-185　工程车结构素描步骤 1　　图 5-186　工程车结构素描步骤 2　　图 5-187　工程车结构素描步骤 3

（4）根据车体结构，画出挖掘臂等部件，适度加重前面的轮廓线条，拉开画面的浓淡层次对比，如图 5-188 所示。

（5）为形体添加铲斗、车窗等透视形态，注意要与主体透视相吻合，如图 5-189 所示。

图 5-188　工程车结构素描步骤 4　　　　图 5-189　工程车结构素描步骤 5

（6）继续画出车身侧面的排气口及主动轮造型，局部加深调子对比，增强形体的立体效果，如图 5-190 所示。

（7）添加车轮轮毂内部结构，注意保持车轮之间透视的一致性，如图 5-191 所示。

图 5-190　工程车结构素描步骤 6　　　　图 5-191　工程车结构素描步骤 7

（8）继续刻画出履带上的其他零部件，如图 5-192 所示。

（9）按照车体履带结构逐步推画出履带的连接部件，如图 5-193 所示。

图 5-192　工程车结构素描步骤 8

图 5-193　工程车结构素描步骤 9

（10）用同样办法画出另外一侧的履带及轮毂造型，如图 5-194 所示。

（11）继续为形体添加挖掘臂控制电缆、排气管等局部细节造型，如图 5-195 所示。

图 5-194　工程车结构素描步骤 10

图 5-195　工程车结构素描步骤 11

（12）在车体散热口、车身侧面、铲斗等位置增加明暗调子，体现形体的空间结构感，如图 5-196 所示。

（13）适时停下来退后看下整体画面效果，对画面做进一步归纳和处理，直至完成挖掘机的结构素描，如图 5-197 所示。

图 5-196　工程车结构素描步骤 12

图 5-197　工程车结构素描步骤 13

课后练习

课程指导教师可指定具体产品题材,要求学生查找和拍摄相关产品不同角度的影像,根据图片资料展开素描课题训练,也可按照本节提供的素材图像进行练习,如图 5-198 和图 5-199 所示。

图 5-198 履带式挖掘机

图 5-199 沃尔沃矿用工程车

5.17 汽车结构素描训练(一)

本章节内容主要围绕在产品设计中常会接触到的汽车类产品展开。因汽车种类繁多、形体各异、结构复杂,我们在描画之前也应该先对形体做必要的了解,包括其造型特征、功能结构、人机与运动原理等,然后再进行具体描绘。另外,在绘图时,还是基于先抓大的主体再逐步刻画出其他附件的流程。具体结构素描步骤如下。

(1)根据视觉观察的形体特征,在画面上概括出形体的基本宽高位置和总的轮廓形状。一般选择成角透视为好,如图 5-200 所示。

(2)可从车身头部开始逐步刻画出形体的基本轮廓,画出车身中分线,注意要符合产品的透视方向和大小比例,如图 5-201 所示。

(3)画出前进气口、车灯与车窗的结构线和分析辅助线,要注意形体前后的贯穿透视,如图 5-202 所示。

(4)进一步勾画出进气口内部部件、车灯造型线条,适度拉开线条的浓淡层次对比,如图 5-203 所示。

图 5-200 汽车结构素描训练(一)步骤 1

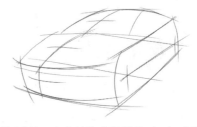

图 5-201 汽车结构素描训练(一)步骤 2

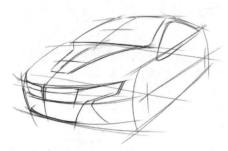
图5-202 汽车结构素描训练（一）步骤3

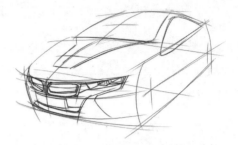
图5-203 汽车结构素描训练（一）步骤4

（5）为衬托形体的立体特征可在局部添加少量明暗调子。画出车轮的透视形态，注意要与主体相吻合，添加车门造型曲线，如图5-204所示。

（6）继续为形体添加部件细节造型及透视辅助线，增加形体的空间结构感，如图5-205所示。

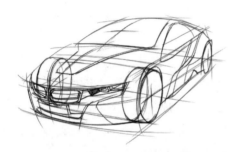
图5-204 汽车结构素描训练（一）步骤5

图5-205 汽车结构素描训练（一）步骤6

（7）画出驾驶舱及车头保险杠的轮廓线，在车头局部加深调子对比，增强形体的立体效果，如图5-206所示。

（8）继续强化进气口内部、车灯的调子，拉开画面层次。对形体做细节描画和调整，如图5-207所示。

（9）画出车身两侧的后视镜造型，注意应保持透视上的统一性，如图5-208所示。

（10）开始描画车轮轮毂，先用较轻线条均分出轮辐的形状，如图5-209所示。

图5-206 汽车结构素描训练（一）步骤7

图5-207 汽车结构素描训练（一）步骤8

第 5 章 产品形态造型

图 5-208　汽车结构素描训练（一）步骤 9

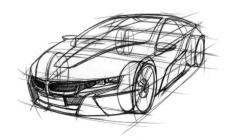
图 5-209　汽车结构素描训练（一）步骤 10

（11）确认轮毂形状准确后，可为其添加明暗调子，把内部变暗，增强立体效果，如图 5-210 所示。

（12）用同样办法画出后轮轮毂造型，将车身侧面也用调子区分出不同形态，如图 5-211 所示。

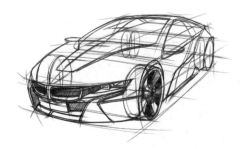
图 5-210　汽车结构素描训练（一）步骤 11

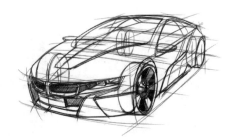
图 5-211　汽车结构素描训练（一）步骤 12

（13）进一步画出驾驶舱内方向盘、座椅等的透视形态，注意要与主体相吻合，如图 5-212 所示。

（14）继续为形体添加部件细节造型，在车窗的侧面、发动机盖前部的保险杠等位置增加明暗调子，画出车体在地面的投影，体现形体的空间结构感，如图 5-213 所示。

图 5-212　汽车结构素描训练（一）步骤 13

图 5-213　汽车结构素描训练（一）步骤 14

（15）对画面做整体归纳和处理，直至完成汽车的结构素描，如图 5-214 所示。

图 5-214　汽车结构素描训练（一）步骤 15

课 后 练 习

　　课程指导教师可指定汽车类产品题材，也可按照本节所提供的产品图像素材进行训练，如图 5-215 所示。汽车产品是工业设计行业中接触较多的题材之一，也是学生应该重点把握的内容，应多选不同题材进行反复强化。

图 5-215　汽车设计图

5.18　汽车结构素描训练（二）

　　通常的汽车设计都会把车身形态、车灯、进气口格栅、雾灯、保险杠组件、轮毂等元素作为设计重点来考虑，这些往往是能够体现汽车特点的核心组成要素，有时设计成直线风格还是曲线风格都需要有一番斟酌，更要考虑元素之间的平衡与整体的和谐。所以我们在平时绘制素描或草图时应当多去观察、多去感悟，而不是一味地去简单临摹。

　　因汽车形态设计是最能体现产品设计师手绘表达能力水平的题材，因此我们有必要对此类形体进行重点强化训练。这一次我们选择同样具有动感特征的高尔夫运动型两厢轿车作为表达主题。具体结构素描步骤如下。

　　（1）根据视觉观察的形体特征，在画面上概括出形体的基本宽高和位置总的轮廓形状，如图 5-216 所示。

　　（2）可从车身头部开始逐步刻画出形体的基本轮廓，画出车身中分线，注意要符合产品的透视方向和大小比例，如图 5-217 所示。

第 5 章 产品形态造型

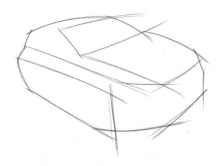
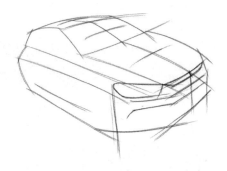

图 5-216　汽车结构素描训练（二）步骤 1　　　图 5-217　汽车结构素描训练（二）步骤 2

（3）画出前进气口、车灯与车窗的结构线和分析辅助线，要注意形体前后的贯穿透视，如图 5-218 所示。

（4）进一步勾画出车灯造型线条、进气口内部部件，适度拉开线条的浓淡层次对比，如图 5-219 所示。

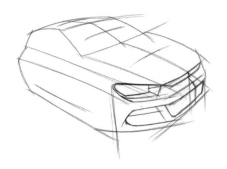

图 5-218　汽车结构素描训练（二）步骤 3　　　图 5-219　汽车结构素描训练（二）步骤 4

（5）为衬托形体的立体特征，可在局部添加少量明暗调子，如图 5-220 所示。

（6）继续为形体添加部件细节造型及透视辅助线，画出外侧两个车轮的透视形态，注意要与主体相吻合，添加车身腰线造型，增加形体的空间结构感，如图 5-221 所示。

图 5-220　汽车结构素描训练（二）步骤 5　　　图 5-221　汽车结构素描训练（二）步骤 6

（7）画出其他几个车轮的透视结构，在车头局部加深调子对比，增强形体的立体效果，如图 5-222 所示。

（8）开始描画车轮轮毂，先用较轻线条均分出轮辐的形状。确认轮毂形状准确后，可强化主体轮廓线，增强立体效果，如图 5-223 所示。

图 5-222　汽车结构素描训练（二）步骤 7　　图 5-223　汽车结构素描训练（二）步骤 8

（9）进一步画出车窗等的透视形态，注意要与车身主体透视相吻合，如图 5-224 所示。

（10）继续为形体添加后视镜、拉手、转向灯等部件造型，在轮毂内部、大灯、进气口等位置增加明暗调子，画出车体在地面的投影，体现形体的空间结构感，如图 5-225 所示。

图 5-224　汽车结构素描训练（二）步骤 9　　图 5-225　汽车结构素描训练（二）步骤 10

（11）添加车窗反光效果，对画面做整体归纳和处理，直至完成汽车的结构素描，如图 5-226 所示。

图 5-226　汽车结构素描训练（二）步骤 11

5.19 摩托车结构素描表现

在工业设计领域中，除了汽车造型设计是比较常见的表现题材外，摩托车（见图 5-227）类的设计表现图也是常见的课题之一，也能通过训练来提升设计师的手绘表达能力。本节就以此为表现主题做进一步延展训练，同时也在结构线条基础上考虑添加明暗关系来增加形体的立体感。具体素描步骤如下。

（1）根据摩托车总体的造型形体特征，在画面上用长直线快速切割出形体的宽高位置和总的轮廓形状，如图 5-228 所示。

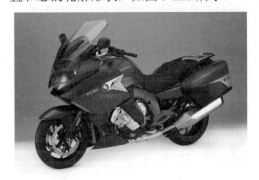
图 5-227　摩托车表现素材图

图 5-228　摩托车素描步骤 1

（2）从摩托车头部开始画出车灯、风挡等形体的基本造型线，也要画出其中分线，线条在一些转折和重点部位做强化，如图 5-229 所示。

（3）向后扩展逐步描画油箱、座椅等部分，要注意形体前后的透视衔接关系，如图 5-230 所示。

图 5-229　摩托车素描步骤 2

图 5-230　摩托车素描步骤 3

（4）再依次向下部画出前轮挡、后备厢等部件的轮廓线，要适度拉开线条的浓淡层次对比，如图 5-231 所示。

（5）回到车轮部位，画出车轮挡、轮胎和轮毂的造型线，强化下轮挡的外轮廓线，增加形体的犀利感，如图 5-232 所示。

（6）为拉开和衬托形体的立体特征，在轮毂内部的局部添加少量明暗调子，如图 5-233 所示。

（7）画出轮胎后部的暗部衬托区域，加深明暗调子对比，增强车轮部分的立体效果。之后要有耐心地刻画出发动机部分的配件形态，同时强化一下重要的轮廓线，为局部添加少量灰色排线调子，如图5-234所示。

图 5-231　摩托车素描步骤4

图 5-232　摩托车素描步骤5

图 5-233　摩托车素描步骤6

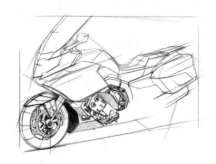

图 5-234　摩托车素描步骤7

（8）继续向后逐步添加发动机部分、排气管等的部件，注意要与主体相吻合，通过强化局部线条来增加形体的空间结构感，如图5-235所示。

（9）回到车灯部分，仔细刻画出车灯内部的圆柱形灯体结构，再用较轻线条排线画出车体两侧护板的初步明暗关系，亮部的区域不必画，这样可以通过明暗对比增强车身的立体效果，也可运用排线上调子的方法绘制出车轮上的一些投影关系，如图5-236所示。

图 5-235　摩托车素描步骤8

图 5-236　摩托车素描步骤9

（10）先画出控制把手的形态，用明暗线条加强一下车灯内部的对比效果，然后对车体下面的局部配件进行明暗强化。适当停笔退后看一下车体的整体画面效果，要能呈现出既有细部又有粗放线条的特色，如图 5-237 所示。

图 5-237　摩托车素描步骤 10

（11）为座椅侧面添加明暗调子，再逐步画出后备厢上的造型线和文字标识等一些细节，注意后备厢侧面及后轮受光照影响的投影关系，如图 5-238 所示。

图 5-238　摩托车素描步骤 11

（12）根据造型和明暗需求可以再为形体增加局部细节，对画面进行总体调整和完善，擦除不必要的线条，形成最终画面效果，如图 5-239 所示。

图 5-239　摩托车素描步骤 12

课 后 练 习

课程指导教师可指定具体工业装备类和交通工具类的产品题材,也可让学生查找或拍摄相关产品不同角度的影像,根据资料展开素描课题训练,还可根据图5-240和图5-241所示进行素描练习。

图 5-240　跑车设计图

图 5-241　摩托车资料图

作业要求:灵活运用结构素描形式来表现产品类形体,要求构图合理、透视结构准确,画面要有细节结构刻画,并且整体处理要协调统一。为方便教师评阅,可提交纸质版和电子版作业,注意需要按照学号顺序提交。

第 6 章　静物形态明暗造型

6.1　明暗造型基础概论

明暗素描是绘画者用以表达物象立体空间感的重要手段，也是素描必须灵活掌握的内容。所谓明暗形态造型，是指按照客观物体明暗形成规律，运用明暗调子来表现形体的造型方法。它要求对描绘对象的形体、结构、质感以及空间关系等方面能够准确、生动地进行表现。

本章将以明暗形态造型表现为目的，着重从物体的立体感、明暗、色彩、质感以及空间感等方面进行学习和训练。

光线在形体表现中的作用是相当关键的，正因为有了光影关系，物象的立体感才变得更加真实。光一般分为人工光和自然光两类。人工光是人造光源发出的光，自然光更多是日光。

物体在光线照射下，根据物体各个面与主光源的角度不同会呈现出来黑、白、灰关系。图 6-1 所示静物就是在窗口自然光影响下呈现的光影关系。如果没有窗口射入的光线，我们就无法看到静物形体，而光源强度及角度的不同也会使同一组物体呈现出不同的明暗层次。所以明暗素描中的前提条件是先做好明暗状况的观察与分析，把形体、结构画准，这样在进行具体的明暗处理时才会锦上添花，把物象描画得更加生动形象。

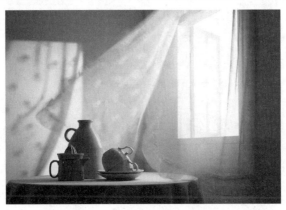

图 6-1　自然光下的静物光影

1. 明暗素描的五调子与三大面

明暗关系是指写生环境中的物体由于受到光线照射（自然光源或人工光源），会形成明暗光影的变化。明暗素描阶段我们主要学习用素描的方式在画面中表现这种光影变化的过程。素描中的明暗关系是指物体在光的照射下所呈现出来的黑、白、灰色调关系。物体在光线照射下一般会出现两种明暗状态，即亮部和暗部，但不能只用这两种状态去描画物

象，需要将这两大部分光影明暗进一步细分为五个基本层次，也就是素描领域中常用的术语——明暗五调子。简言之，明暗五调子是指画面不同明度的黑、白层次关系。

（1）亮部：是指物体直接受光照射最强的部分。

（2）灰部：是指亮部与暗部中间的衔接区域，有了灰部可使形体明暗过渡自然柔和。

（3）明暗交界线：是指亮部与暗部转折交界的地方。它是明暗对比的分界线，会随着光照方向发生变化。

（4）暗部：是指物体在光线照射下形成的暗部区域，包括投影部分。

（5）反光部：是指物体在光线照射下在形体底部或侧面受周围环境光的影响而产生的反光区域。

例如，将一个球体放在定向光源下，球体表面可分为受光部和暗部两部分，而受光部可分为亮部、灰部（中间层次），而暗部则可分为明暗交界线、反光部、投影三部分，这就是我们所说的明暗五调子，如图6-2～图6-4所示。

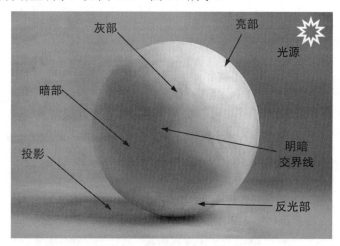

图 6-2　球体明暗关系分析

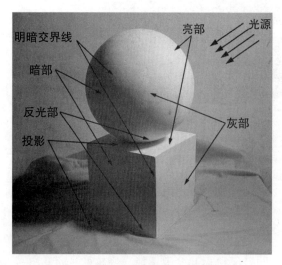

图 6-3　立方体及球体明暗光影关系分析

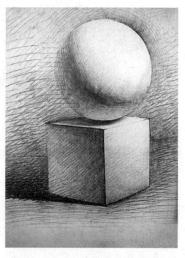

图 6-4　立方体及球体明暗素描表现

在明暗素描中除了"五调子"这一术语常用外,还有"三大面"的术语,它是指物体在受到光源的照射后呈现出的不同色调层次变化,受光的一面叫作亮面,侧受光的一面叫作灰面,背光的一面叫作暗面,也就是常说的黑、白、灰三大面,如图6-5所示。

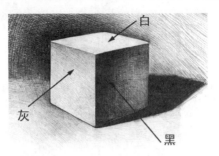

图6-5 立方体中的黑、白、灰

由于在形体上受光强度的不同会导致明暗色调的差异,这样就可以将"三大面"细分成"五调子"。而我们在实际写生过程中,不仅仅是表现五调子的对比关系,有时为了追求细腻性和真实度,往往还需要有更为丰富的层次划分,素描中的超写实画法就是其中的一种。在初级素描阶段,我们要把"三大面"和"五调子"灵活运用,并能协调好相互衔接的关系。

2. 光影和明暗分析

前面讲过,明暗是素描的基本要素之一,是描绘物象立体与空间效果的重要组成因素。物体在光线照射下会产生明暗光影的变化,而光源包括自然光(阳光)和人造光(灯光)两种类型。由于光源的性质及照射角度的差异、光源与物体的距离远近、物体本身的材质不同、物体与画者之间的距离远近等原因,都会形成不同的明暗感受。图6-6所示组合几何体是在单一人造灯光照射下形成的光影关系,这种环境中物体的明暗变化相对比较清晰,亮部、灰部、明暗交界线、反光部和投影区分明显,容易把握。而图6-7所示水果静物则是摆置在自然光条件下的光影效果,在自然光环境中物体的明暗变化相比单一灯光照射变化会更加丰富,尤其是反光会更显著。

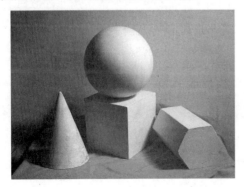

图6-6 组合几何体的光影明暗关系

图6-7 水果静物的受光环境

在学习素描的过程中，掌握物体明暗调子的基本规律是非常重要的，它有助于我们塑造物象的体量感、质感和表现整体画面的空间感。明暗调子不但可以表现物体的立体感，同时对明暗层次、虚实强弱的处理也是衬托画面整体空间效果的重要因素。

有光才有一切，万事万物都处在光照的状况下，我们才能辨清物体的具体形状、材质。因此，光是物体明暗表现的必需条件，也是塑造物体立体明暗变化的影响因素。任何物体在光的照射下都会呈现一定的明暗关系，而光源的强弱、距离光源的远近以及光照角度的不同，都会使物象呈现不同的明暗特点。在一定的光线下，明暗变化是光照射在形体表面因物体结构上的起伏转折而产生的。因此，我们强调物体结构是内在的组成因素，而明暗光影则是外在的组成因素，这就说明了要画好明暗素描，必须先把基础结构画准确，正如骨骼与肌肉、皮肤的关系，没有骨骼的支撑，肌肉和皮肤就无法存在。

静物在一定角度的光照下，通常会产生受光和背光两个部分。这两个部分又以一定的中间过渡色调关联为一个统一的整体。由于物体的体面是多方面的，体面朝光源的方向不同，接受光线的强弱程度就会有差异，从而产生了千变万化的明暗层次。在写生作业中，要正确地运用明暗方法充分地表现物象的立体感，就要理解光源方向和体面角度变化所形成的明暗规律，这将有助于我们自觉地描绘明暗关系，表现物体的立体形象和空间效果，如图6-8所示。

图6-8　自然光条件下组合静物的明暗关系

总而言之，明暗五调子是素描中区分不同明暗区域的基本表达方法，而现实生活中的物体会有不同的结构形态，这就会造成五种色调形成不同的明暗特征，因此需要根据实际光照情况来区别对待。无论形体的色彩多么丰富，运用画笔进行表现时，都应从物体的五种色调来进行具体分析和把握。

3．明暗线条的表达

明暗形体素描主要依靠排线来表达光影立体关系，因此掌握正确的排线方法是学习明暗素描的必经之路。当我们用铅笔或炭笔在纸上开始勾勒线条时，看似简单的线条，随着落笔的力度、用笔的方向、笔锋的角度、行笔快慢的变化，会产生不同的心理感觉。

在此可安排学生进行巩固性排线练习，对最初学习线条表达的过程进行回顾，熟悉排

线的基本技法和熟练度,掌握基本的以排线方式来表现调子的方法。不同的明暗排线练习形式如图6-9所示。

图6-9　不同的明暗排线练习示意图

6.2　静物结构素描回顾性练习

在进行静物组合结构素描前,需要以单线结构素描形式对所设静物形体进行描画。一是可以加强学生以线描形式对静物类形体进行写生;二是可以锻炼学生熟悉静物形体写生的过程:观察—起稿构图—准确描画形体—整体深入表现—画面整体处理。下面我们以一组静物为写生对象做示范说明,表现步骤具体如下。

(1)选择好写生角度,对物象做整体观察,通常会将所有物象看作一个整体,以长直线起稿在画面中概括出其整体轮廓位置,如图6-10所示。

(2)用长直线标记出每个形体的基本轮廓空间位置,此阶段重点解决大小比例和空间构图问题,为后续深入描画做铺垫,避免后期使用明暗调子时出现形体比例不准确、形体跑形、相互位置不对等系列问题,如图6-11所示。

图6-10　静物结构素描步骤1　　　　　图6-11　静物结构素描步骤2

(3)从主体物象出发,展开具体轮廓描画,依旧要使用辅助中线和截面线做参考,描画出物象的基本轮廓,如图6-12所示。

(4)从主到次逐一描画出每个静物的基本轮廓线,尤其是注意形体相互空间位置和形体比例要准确,也要对形体轮廓线加以浓淡层次的区分表现,如图6-13所示。

(5)为每个形体添加辅助界面线,以增加形体的空间体量感,如图6-14所示。

(6)适时停笔对物象做整体观察检验,及时发现不足之处并做调整和修改,继续完善形体线条,如图6-15所示。

图 6-12　静物结构素描步骤 3

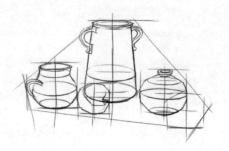
图 6-13　静物结构素描步骤 4

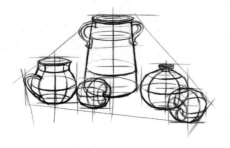
图 6-14　静物结构素描步骤 5

图 6-15　静物结构素描步骤 6

（7）为形体添加少量明暗排线的调子，增加形体明暗对比关系和体积感。完成静物基本形体结构素描，如图 6-16 所示。

图 6-16　静物结构素描步骤 7

通过上述素描过程可以回顾过往单线结构素描的表现要领，也通过涂画简单的明暗调子感受下明暗对于塑造形体光影空间和真实性具有很重要的作用。任课教师可在此阶段安排不同静物形体组合的结构素描训练表达，来强化学生对静物类别结构素描的分析和画法的理解和熟练度。

6.3　石膏几何体的明暗画法

学习明暗素描也同样需要从最基本的几何形体开始，因为几何形体不仅是众多形体造型的凝缩，而且明暗关系表现也得到概括和提炼，方便初学者进行分析和快速掌握。通过

对石膏几何形体的明暗练习可逐步扩展到对静物组合的明暗表现，进而形成系统的观察和描绘的良好流程。在具体绘画中要特别注意光线在形体的表面上所形成的明暗调子的变化，可以说明暗素描是研究光影变化的素描艺术。只有深刻理解这一点，才能表现出形体细腻真实的立体感、质感以及空间感。

在画几何体的明暗素描时，要注意以下几个方面的影响因素。

（1）应选择能体现出组合形体的立体关系的写生位置和角度。

（2）安排好所画形体在画面中的大小和位置，处理好比例构图关系。

（3）画明暗调子时要注意光源的方向和调子的深浅过渡与衔接。

（4）要能体现静物与背景之间的景深和空间进深感的表达。

1．石膏组合几何体明暗具体步骤

作画之前应先对所描绘的对象做全面的观察，分析好石膏几何体在光线的照射下所产生的光影分布关系，力争做到胸有成竹、有的放矢，这样在画的过程中才能把握住每一阶段的侧重点。石膏几何体明暗表现步骤具体如下。

（1）构图阶段。对于石膏组合几何体，不管它由几个物体组成，一定要把它们看成是一个整体，从整体入手，要有概括性。把复杂形体简单化，不要停留在对细小东西的描绘上，轮廓线要画得轻淡些，如图6-17所示。

（2）形体结构。这一阶段主要侧重对整体结构的分析和表现，在保证物象比例、透视准确、空间位置的基础上，主要用线来表现物体的结构和立体感，用线要有轻重、粗细对比，如图6-18所示。

图6-17　静物明暗素描步骤1

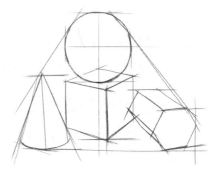

图6-18　静物明暗素描步骤2

（3）概括明暗。画出台面上的衬布纹理。在画明暗调子之前，先要观察比较物体的受光面、背光面、投影以及背景的基本光影关系。从明暗交界线开始画起，因为明暗交界线是产生立体效果的部分，画时可先将形体暗部和投影的部位铺上一层浅色调，在画面上拉开亮部与暗部的对比效果，如图6-19所示。

（4）从球体明暗交界线部分开始逐步深入描画调子，使形体明暗对比强烈，尤其是不要把暗部画死，要注意局部反光的影响，如图6-20所示。

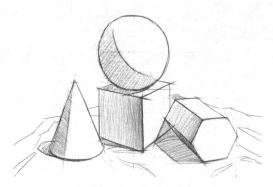
图 6-19　静物明暗素描步骤 3

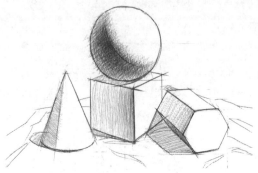
图 6-20　静物明暗素描步骤 4

（5）按照同样的明暗涂色方法，将其他形体的明暗关系也刻画出来，也要注意每个形体反光变化的过渡效果。在涂调子的过程中通常要把边线逐步融合到调子里，形体的立体感会更强一些。调子可以画得略淡一些，要留有余地以便下一步深入刻画。时刻注意体现形体质感不可画得过重，如图 6-21 所示。

（6）背景处理。一般从主要形体的后部出发，以发散式排线由重及浅地向画面外侧涂调子。要注意背景调子需要相互协调统一，要能有效地衬托主体物象。很多时候形体边线也要融合到背景的调子中。在涂画调子时，也同样要注意石膏形体质感的衬托，如图 6-22 所示。

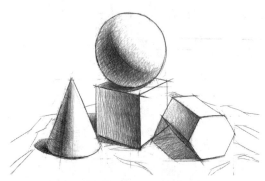
图 6-21　静物明暗素描步骤 5

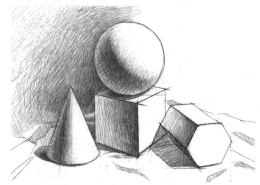
图 6-22　静物明暗素描步骤 6

（7）深入描绘和调整统一。继续完善铺画出画面背景，要充分表现出整体物象的明暗变化和进深空间感。在画的过程中，要通观全局，适时停笔把画放远或退远去看，多做画面对比，及时发现不足并做调整。要耐心地对画面刻画得更加精细，最终完成石膏体的明暗素描，如图 6-23 所示。

同学们可以自行选择一些类似题材进行练习，图 6-24 和图 6-25 是静物明暗素描作品。

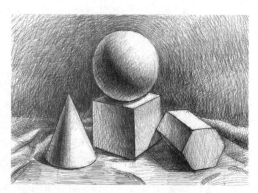
图 6-23　静物明暗素描步骤 7

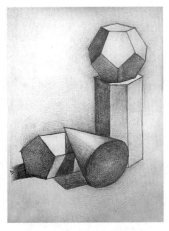
图 6-24　静物明暗素描 1

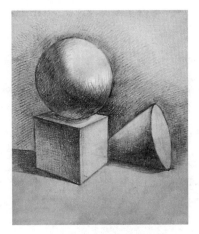
图 6-25　静物明暗素描 2

2．形体的高光处理

在很多静物形体中由于构成的材料、质地不同，会在形体的受光部分出现反射光的亮点，这称为高光。高光在金属类、瓷器类、玻璃以及部分水果的表面会表现相对明显，如图 6-26 所示。对于高光的处理，既可以在纸面预留出高光区，也可以后期用橡皮擦出高光效果。

图 6-26　形体的高光

3．进深感的塑造是表现立体空间的关键

我们在表现物体造型时，以往学习纯结构形式素描时，用各种主结构线、辅助线的形式也能表现出物体的体积感，但是物体的立体效果往往表现得很不充分。如果利用明暗色调，就能更充分地表现出更强的质感、空间感。明暗调子对于塑造物体的体积感也发挥着重要作用，所以说明暗调子是增强立体感的重要因素。

所谓空间感，是指静物整体大多都是摆放在具体的台面环境中，按照构图审美的规则会出现前后位置上的不同，而因为有光线的影响会使靠近光源的物体更亮、远离光源的物体较暗，进而形成近实远虚、立体真实感更强的效果。在具体素描中，需要借助对背景和

台面的处理来塑造空间感,通过排线的疏密、深浅的不同来拉开画面层次和景深空间,如图 6-27 和图 6-28 所示。

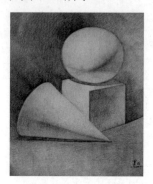

图 6-27　几何形体组合的空间感塑造

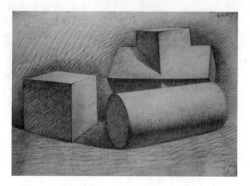

图 6-28　几何形体组合背景衬托

6.4　常见单体静物明暗表现

单纯结构素描强调的是以线去描绘形体结构,表现物象造型的内外关系,而明暗素描则是在结构素描的基础之上,着重表现物体的立体感和空间感以及质感。因此在画明暗静物素描时,依旧要先将对象的形体结构画准后才能借用明暗调子去展开深入塑造。

自然界的物质由于组成材料的不同,其质地便会体现不同的触感和视觉特征,例如,软与硬、光滑与粗糙、紧密与疏松、湿润与干涩、透明与浑浊等。在光线照射下,反映出不同的感觉效果,简称为"质感"。例如,不同水果的表面质感、金属与塑料器皿表面的光滑感、陶瓷器皿的粗糙感、织物的柔软与浑厚等。

我们在素描练习过程中,除了表现对象的结构、体积、明暗、色调外,还要表现物体的质感,它是表现物体真实度的一个重要因素,这就要求我们掌握并运用明暗因素来塑造物体质感的技能。按照由易到难的学习过程,我们先选择单体静物来做训练,便于学员领悟和掌握基本的表现步骤。

1. 梨的明暗素描表现过程

具体明暗表现步骤如下。

(1) 对物象做整体观察,在画面中描画出梨的整体造型与局部轮廓及形体的明暗交界线、阴影线,如图 6-29 所示。

(2) 用交错的排线画出梨的暗部区域,需要注意明暗交界线附近的色调要重些,因为有反光向下要浅些,要体现层次变化,如图 6-30 所示。

(3) 从明暗交界线开始逐步以排线形式向亮部刻画,要使调子的明暗过渡自然柔和,用深色调将梨把的根部刻画出来,衬托出凹陷的效果,如图 6-31 所示。

(4) 继续用排线向亮部做过渡处理,绘画时要通过调节用笔力度的轻重展开刻画,此步骤为形体添加部分较浅的排线调子,增加了梨的体积感,同时也概括性地画出了梨的

暗部阴影,如图 6-32 所示。

图 6-29 梨的明暗素描步骤 1

图 6-30 梨的明暗素描步骤 2

图 6-31 梨的明暗素描步骤 3

图 6-32 梨的明暗素描步骤 4

(5)多角度使用排线完善梨的暗部阴影,注意越靠近形体底部暗影越重,且暗部由内及外要体现由重到浅的层次过渡,切不可画成一团黑。要描画出梨把的暗部细节,这局部形体虽然细小,但也存在着明暗对比和质感特征,如图 6-33 所示。

(6)继续深入刻画暗影区域,在梨的整体明暗基础上再涂一层细腻的调子,如图 6-34 所示。

图 6-33 梨的明暗素描步骤 5

图 6-34 梨的明暗素描步骤 6

(7)可对梨的形体增加更为精细的局部描画,再做总体调子调整,直至完成形体的明暗素描,如图 6-35 所示。

图 6-35　梨的明暗素描步骤 7

物体表面的组成材料各不相同，因此会呈现不同的肌理视觉和触觉形态，这就是人们常说的质感。质感的形成与物体的内外结构关系紧密相关。物象内外结构的特征往往会决定其最终的肌理形态，产生重量感、粗糙感、坚硬感等不同的视觉效果。例如，核桃表面的凹凸变化和它的脉络交错所形成的网络结合在一起形成了核桃表面富有肌理变化的材料，给我们以坚硬结实且脉络凸凹复杂的视觉和触觉体验。玻璃杯则具有光滑、透明且相对较硬的质感，如图 6-36 和图 6-37 所示。

图 6-36　核桃的外观质感

图 6-37　玻璃杯的外观质感

由于人们在日常生活中对于物体材质的体验、感受和认知大多是以触觉和视觉为基础的，所以有时在视觉上和心理上的感觉是有差异的。在进行素描明暗表现前，最好对形体的结构、体积、材质、纹理等做进一步的了解和体验，做到胸有成竹后才能进入具体的描绘表现阶段。

下面我们以辣椒作为表现主题，以明暗素描形式来着力表现辣椒表面光泽而富有肉感的特征。

2．青椒的明暗素描表现过程

具体的明暗表现步骤如下。

（1）对物象做整体比例、角度观察后，描画出青椒的外部造型，如图 6-38 所示。

（2）用线条勾勒出青椒的结构轮廓，注意要符合青椒的生长特点，如图 6-39 所示。

第 6 章　静物形态明暗造型

图 6-38　青椒的明暗素描步骤 1　　　　　图 6-39　青椒的明暗素描步骤 2

（3）用排线先画出青椒的暗部区域，保留受光部位，这样会形成鲜明的明暗对比效果，容易拉开画面层次，形成初步的立体效果，同时快速概括出暗影区域，如图 6-40 所示。

（4）从暗部入手，以不同角度的排线刻画青椒的暗部区域，需要注意明暗交界线附近色调要重些，底部有反光色调要浅些，要体现层次变化，如图 6-41 所示。

图 6-40　青椒的明暗素描步骤 3　　　　　图 6-41　青椒的明暗素描步骤 4

（5）继续以排线形式向亮部刻画，用深色调刻画青椒尾部的内凹区域，衬托出凹陷的效果。注意要形成青椒表面略有反光的材质质感效果，如图 6-42 所示。

（6）使用排线向亮部做过渡处理，通过调节用笔力度深入刻画，多角度使用排线完善青椒的底部阴影，越靠近形体底部暗影越重，且由内及外要体现由深及浅的过渡效果，不要画成一团黑，要兼顾描画出青椒尾巴的暗部细节和立体特征，如图 6-43 所示。

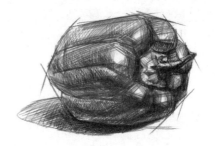

图 6-42　青椒的明暗素描步骤 5　　　　　图 6-43　青椒的明暗素描步骤 6

（7）继续深入刻画暗影区域，可在青椒的整体明暗基础上涂一层细腻的过渡调子用

以面与面的衔接。再添加其他角度的青椒加以形体之间的对比与衬托，直至完成整体明暗素描，如图 6-44 所示。

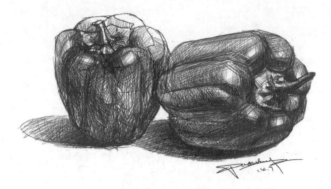

图 6-44　青椒的明暗素描步骤 7

指导教师可安排学生对不同的水果进行分项练习表现，表达时要注意明暗衔接过渡、质感特征、环境的衬托。常见水果的单体素描作品如图 6-45～图 6-48 所示。

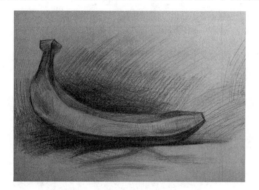

图 6-45　香蕉的明暗素描表现

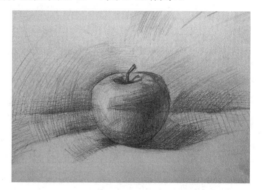

图 6-46　苹果的明暗素描表现

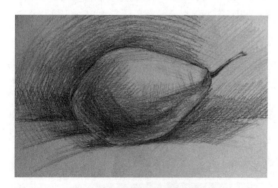

图 6-47　梨的明暗素描表现

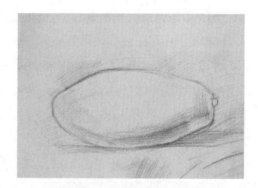

图 6-48　柠果的明暗素描表现

在进行素描时，很多时候并不是一味地、机械地临摹和写生，而是需要对理论讲解的文字部分进行仔细阅读和琢磨，这样往往会培养潜意识的悟性和理解力，会有效提升绘画的自信心，真正将大脑所理解的画法、境界与手法结合在一起，从而画出令自己都会惊讶

的画面效果。

静物组合的明暗素描应遵循以下5方面基本流程

（1）观察分析，合理构图。在画静物素描前，写生者应选择合理的写生位置角度（能很好体现所画静物的整体特征的角度），仔细观察分析所摆设静物的形态结构。可在草纸上快速勾勒出整体物象的基本构图和布局，选择最佳的构图形式，做到对形体的特征进行初步的认识和理解，避免在正式写生中出现构图不合理和物体画跑形等问题。

（2）主次分明，透视准确。我们在构图时要尽可能地做到画面主次分明，将主体物象安排在画面的核心位置，兼顾处理好画面的其他形体空间位置的安排，要使画面的整体布局更均衡。透视的准确性通常也是起稿阶段强调的重点，在深入刻画前务必保证形体透视的准确性。

（3）结构准确，区分明暗。进入明暗调子表现前，应检查形体空间结构的准确性，要多通过物体之间的空间位置相互做比较。按照近实远虚的透视原理，适当强化靠前的形体轮廓线，虚化后面的轮廓线。利用明暗调子从主体静物开始，根据光照状况将暗部用排线形式做高度概括处理，这样能迅速拉开静物的明部和暗部的对比效果。

（4）深入刻画，塑造质感。使用明暗调子深入刻画形体时，要注意排线的过渡衔接要自然、虚实变化要合理、塑造形体要真实，尤其要考虑用不同调子来体现形体的质感特征，但要留意对形体的描画不可面面俱到，有多少画多少，而应有适当取舍。

（5）整体调整，优化画面。对各个形体深入刻画之后，往往需要对画面进行整体综合处理，对比写生物象，及时找出画面中的不足之处并进行调整和修改。在对画面进行整理归纳时，也要检查下光影的明暗对比效果是否突出、形体质感表现是否能与实物接近、形体背景的衬布的处理是否适合，这样才能画出令自己满意的作品。

6.5 组合静物明暗造型表现训练

静物组合素描训练是素描课程学习中的必经阶段。我们练习画静物组合主要是训练学员对造型、明暗关系和质感的把握能力。本节的侧重点是台面衬布和陶瓷形体的画法。

通常在画静物素描时少不了用衬布做形体的衬托，画衬布也同样需要掌握其规律和技巧。布纹刻画需要先根据实际景物中的布面纹理方向，画出布的大致走向，再按其转折、褶皱、隆起部分，画出黑、白、灰几个面的衔接关系。应当注意刻画务必把线条与明暗调子结合在一起来表现，画面中尽量不要形成布纹线条孤立存在的效果，这样会造成线条生硬，产生割裂感而破坏画面的主体效果。

我们也应注意描画衬布是为了衬托景物主题，衬布在画面中处于次要地位，因此在描画的过程中不可喧宾夺主。另外，布面的纹理褶皱也需要做适当取舍，不能有多少就画多少。还需要注意衬布的材质质感是柔软的、弯曲的，描画时不应该使用过于僵硬的线条，在刻画布面的转折时要遵循黑、白、灰三个面的衔接过渡，不应使明暗反差对比过大。

1. 陶器类主题静物的表现过程（一）

下面就以一组静物素描为例，简要介绍一下具体明暗表现步骤。

（1）选择好写生角度，对物象做整体观察，通常会将所有物象看作一个整体，以长直线起稿在画面中概括出其整体轮廓位置，如图 6-49 所示。

（2）用长直线标记出每个形体的基本轮廓空间位置，画出基本轮廓。此阶段重点解决大小比例和空间构图问题，避免出现涂画明暗调子时形体比例不准确、空间位置不对等系列问题，如图 6-50 所示。

图 6-49　陶器类主题静物的表现过程（一）步骤 1　　图 6-50　陶器类主题静物的表现过程（一）步骤 2

（3）描画出其他物象的基本轮廓与空间位置，务必多观察对比，及时查找构图与比例问题，如图 6-51 所示。

（4）从主到次逐一描画出每个静物的主体轮廓线和明暗交界线，顺带将投影线画出，拉开不同浓淡层次的线条差异，如图 6-52 所示。

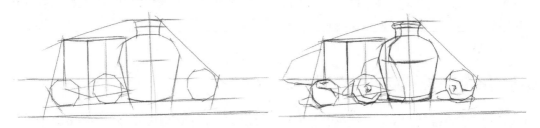

图 6-51　陶器类主题静物的表现过程（一）步骤 3　　图 6-52　陶器类主题静物的表现过程（一）步骤 4

（5）用交错的排线画出每个静物形体的暗部区域，抓住画面整体的明暗对比效果。画出桌面衬布的主要纹理，如图 6-53 所示。

（6）在画面第一遍调子的基础上继续涂较重的调子，画出符合光照条件的衬布暗部阴影，如图 6-54 所示。

（7）从主体罐子出发，逐一描画出每个静物的灰部过渡区，注意形体调子衔接过渡要柔和，如图 6-55 所示。

（8）依据视觉观察状况和物象质感特点，对主体罐子展开具体描画，反复涂调子来增加形体的立体感，尤其要加重罐体中央隆起幅度最大的位置，可预留出高光位置，也要注意罐体底部反光不可画得过重，如图 6-56 所示。

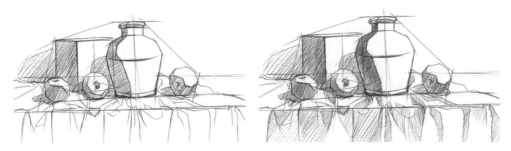

图 6-53 陶器类主题静物的表现过程（一）步骤 5　　图 6-54 陶器类主题静物的表现过程（一）步骤 6

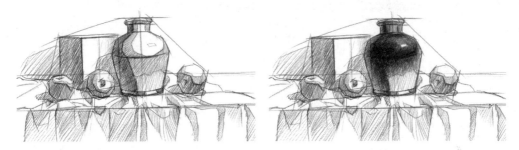

图 6-55 陶器类主题静物的表现过程（一）步骤 7　　图 6-56 陶器类主题静物的表现过程（一）步骤 8

（9）刻画罐体瓶口的凸凹起伏变化和质感特征，在反复观察对比中对形体做进一步的调子处理，底部反光要加深，但应留意罐体的反光有衬布的形象，如图 6-57 所示。

（10）画出罐子投影，这可以对物象起到衬托作用，兼顾根据光照环境画出石膏方体的初步明暗调子，如图 6-58 所示。

图 6-57 陶器类主题静物的表现过程（一）步骤 9　　图 6-58 陶器类主题静物的表现过程（一）步骤 10

（11）为了更好地衬托静物形体，在背景处添加向四周发散排列的调子，如图 6-59 所示。

（12）用同样的画法把衬托的调子在画面上铺开，但应注意越是靠近静物的部分，调子往往越深，画面边缘不应画得过重，兼顾注意背景调子之间也要过渡衔接自然，不应出现生硬和不和谐的状况，如图 6-60 所示。

图6-59 陶器类主题静物的表现过程（一）步骤11　　图6-60 陶器类主题静物的表现过程（一）步骤12

（13）按照视觉观察和质感特点，画出水果的不同调子层次，也要注意水果的底部反光区域不可画得过黑，如图6-61所示。

（14）依照实物的光影关系从衬布的前部开始画衬布的明暗调子，画这些纹理时要把握起伏特征，也可以舍掉部分琐碎细节，通过不同的方向排线来表现布面的柔软质感和台面的进深感，如图6-62所示。

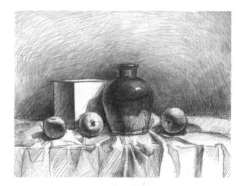

图6-61 陶器类主题静物的表现过程（一）步骤13　　图6-62 陶器类主题静物的表现过程（一）步骤14

（15）继续深入刻画衬布纹理，注意把握近实远虚的要求，在整体明暗基础上再涂一层细腻的调子。可对每个静物形体做更为精细的局部描画，适当停笔观察下画面的整体效果，再做总体调子调整，直至完成静物组合的明暗素描，如图6-63所示。

同学们可以自行选择一些类似题材进行练习，图6-64是静物组合明暗素描作品。

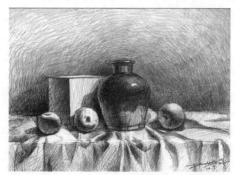

图6-63 陶器类主题静物的表现过程（一）步骤15　　图6-64 静物组合明暗素描

总体来说，画衬布的表现步骤主要注意以下几个方面。

（1）根据视觉观察的衬布形状轮廓，概括出布纹基本起伏穿插结构，画出衬布形状走势。

（2）运用排线概括出衬布整体的暗部，拉开受光部和暗部的差异，形成初步的立体对比效果。

（3）画出衬布的灰面，处理好与暗部和亮部的衔接关系。

（4）可适当去除一些衬布褶纹，褶纹过多会造成画面凌乱不统一的感觉，注意画面整体对比。

（5）深入刻画形体体现真实性的细节，加重明暗转折处的对比，拉开层次关系。

（6）远处的衬布边缘要适当虚化处理，可对画面做最后的整体调整直至完成。

为了加强和巩固对静物明暗素描的表现能力，本节课可继续安排静物写生练习，主要的侧重点是掌握陶器类形体和衬布形体的表现方法和步骤。任课教师可安排学生进行课堂静物写生训练课题，由教师加以示范指导，对于可能存在的问题，如画面构图、明暗表达、线条准确性、细部处理、画面整体调节等需要进行重点指导。

2．陶器类主题静物的表现过程（二）

陶罐在静物组合中经常作为主体物出现，种类繁多并呈现不同的材质和形状，因此在绘画表现时要认真对比和分析。陶器类形体通常属于质地较为坚硬的物体，罐体形态起伏变化特征突出，明暗对比较强，高光亮点明确。描绘此类形体时，为了表现陶罐釉面的光滑质感，通常会留出较大面积的反光位置，便于拉开画面的明暗对比层次。与此同时，也要充分考虑光线对物体材质的影响，通过对光线的分析，学习和利用明暗调子表现陶器表面质感的基本方法。画罐体时的排线可随着罐体表面走向进行涂画，而且要做好黑、白、灰调子之间的衔接处理。

衬布属于质地相对柔软的物体，形体往往也很不规则，布料对光线的反射弱，因此明暗对比也较弱，一般没有特别突出的高光。布纹通常是塑造衬布立体感的主要表现素材，刻画时一定要规划好布纹走向，重点刻画距离画者近且有力衬托静物主体的部分，对于远处的衬布则可以近实远虚的方式对形体做概括性描画。

下面就以一组静物作为写生题材，通过图例形式对明暗表现步骤方法做说明。

（1）选择好写生角度，对物象做整体观察，通常会将所有物象看作一个整体，以长直线起稿在画面中概括出其整体轮廓位置，如图6-65所示。

（2）用长直线标记出每个形体的基本轮廓的空间位置，用概括性的线条画出静物形体的基本轮廓。此阶段重点解决大小比例和空间构图问题，避免出现涂画调子时才发现形体比例不准确、空间位置不对等系列问题，如图6-66所示。

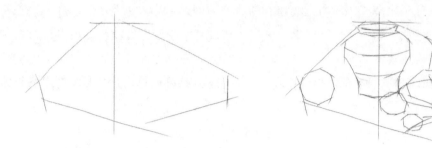

图 6-65　陶器类主题静物的表现过程（二）步骤 1　　图 6-66　陶器类主题静物的表现过程（二）步骤 2

（3）描画出其他物象的基本轮廓与空间位置，务必多观察对比，及时查找构图与比例问题。从主到次逐一描画出每个静物的主体轮廓线和明暗交界线，顺带将投影线画出，拉开不同浓淡层次的线条差异，如图 6-67 所示。

（4）用交错的排线画出每个静物形体的暗部区域，抓住画面整体的明暗对比效果。画出桌面衬布的主要纹理与暗影，如图 6-68 所示。

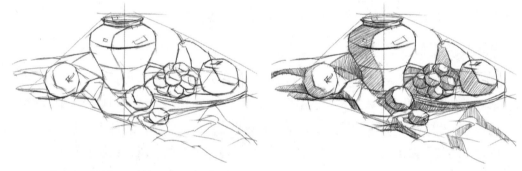

图 6-67　陶器类主题静物的表现过程（二）步骤 3　　图 6-68　陶器类主题静物的表现过程（二）步骤 4

（5）在画面第一遍调子的基础上继续涂较重的调子，画出符合光照条件的衬布暗部阴影。从主体罐子出发逐一描画出每个静物的灰部过渡区，注意形体调子衔接过渡要柔和，如图 6-69 所示。

（6）刻画罐体瓶口的凸凹起伏变化和质感特征，在反复观察对比中对形体做进一步的调子处理，底部反光要加深，但应留意罐体的反光有衬布的形象，如图 6-70 所示。

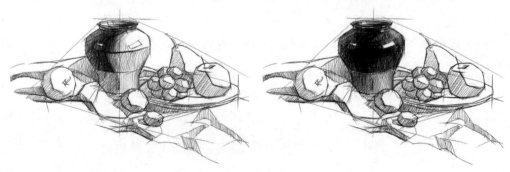

图 6-69　陶器类主题静物的表现过程（二）步骤 5　　图 6-70　陶器类主题静物的表现过程（二）步骤 6

（7）按照视觉观察和质感特点，画出水果的不同调子层次，也要注意水果的底部反光区域不可画得过黑，如图 6-71 所示。

（8）根据所摆实物的明暗关系，从某一个水果开始逐一地深入刻画每个果类的明暗调子，要把握其质感和明暗特征，拉开相互之间的色彩和质感对比。一般是从明暗交界线开始逐步以排线形式向亮部刻画，要使调子过渡自然柔和并体现对应形体的质感特性，如图 6-72 所示。

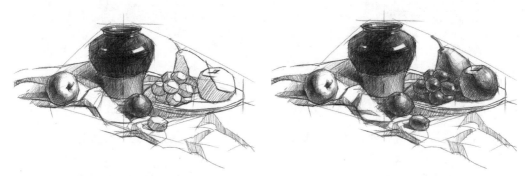

图 6-71　陶器类主题静物的表现过程（二）步骤 7　　图 6-72　陶器类主题静物的表现过程（二）步骤 8

（9）依照实物的光影关系从衬布的前部开始刻画衬布的明暗调子，画这些纹理要把握布纹的起伏特征，也可以舍掉部分琐碎细节，台面部分一般采用水平排线加以衬托，如图 6-73 所示。

（10）继续完善衬布的调子，使其显现柔软的质感，为了衬托静物可以在背景中添加调子，增加整体物象的进深感，如图 6-74 所示。

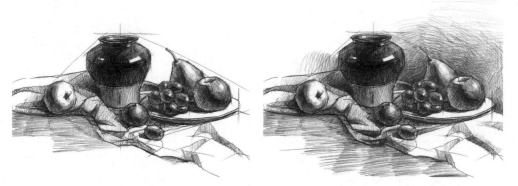

图 6-73　陶器类主题静物的表现过程（二）步骤 9　　图 6-74　陶器类主题静物的表现过程（二）步骤 10

（11）完善背景中的排线，通常较为多见的是以物象为核心发散式涂线，注意把握近实远虚的要求，不要将整个背景都铺满，如图 6-75 所示。

（12）对每个静物形体做更为深入的细节描画，适当停笔观察下画面的整体效果，找出不足，再做总体画面调整，直至完成静物明暗素描，如图 6-76 所示。

图 6-75　陶器类主题静物的表现过程（二）步骤 11　　图 6-76　陶器类主题静物的表现过程（二）步骤 12

3．玻璃类及陶瓷形体明暗因素分析

常见的玻璃器皿有各种形态的瓷瓶、酒杯、盘子等。玻璃及陶瓷的材质通常是光滑的，刻画此类形体时需要表现出陶瓷和玻璃的硬度、光滑感，也要把高光和反光处理好。

描画玻璃杯时，要注意在表现玻璃边缘轮廓时不应刻画得过于死板，应在转折和突起部分做适当强调，而且要把玻璃杯口边缘的厚度表现出来。此外，还要注意玻璃杯底部往往会折射反光而不能画得过暗，如果衬托台面后面有衬布或其他静物，要体现出玻璃材质的通透性，玻璃杯的中央部分就应将实际存在的形体如实描画出来并适当做虚化处理。若杯子里装有液体，则需要根据玻璃及液体的实际反光效果来分析明暗关系。

图 6-77　玻璃杯的明暗因素分析

玻璃容器的明暗交界线一般不是很显著，高反光的地方较多，盛水后由于光线的折射，迎光的地方不亮，背光部分反而很光亮，写生时要具体分析，如图 6-77 所示。

陶罐类形体的描画也需要注意在表现形体边缘线时不要画得过于死板，同样在形体的转折和隆起部分做强调，要把瓶口边缘的厚度用两层线条表现出来。此外，由于瓷瓶表面有釉面涂层，在灯光及环境影响下会呈现很多反光亮点，在进行表现时需要学生必须加以提炼和概括，不要有多少亮点画多少，毕竟不是超写实素描，在有限的时间内应该只抓能体现质感特征、主要的高光部分去概括，如图 6-78 所示。

在描画陶罐类形体时还要能体现出一定的物体重量感。物体的重量感是人们视觉与触感上的一种体验，由于物体的组成材料和质地及触感的不同，反映在视觉上就会产生或轻或重的结果，这种感觉可称为物体的重量感。在具体描画时，主要依照光影分析对比和排线深浅的不同加以区分和塑造。

图 6-78　陶罐形体的外在质感

此外，在静物素描表现时还需要注意近实远虚的问题。表达近处的静物轮廓表现要清晰，调子的黑白对比相对强烈；而远处的物体形状轮廓稍显模糊，黑白对比较弱。对于前置形体的塑造，边线处理要明晰，可以刻画得更精致、更具体；而对于相对靠后的形体则做虚化处理，边线应适当虚化模糊。在明暗关系的处理时，近处物体的明暗关系应加强对比，远处物体的明暗关系则应减弱和淡化。这样才能体现出画面主次分明、虚实有度的整体效果。

4．器皿类综合静物的表现过程

下面我们就以一组静物素描为例，做具体明暗表现步骤的说明。

（1）选择好写生角度，对物象做整体观察，将所有物象看作一个整体，以长直线起稿在画面中概括出其整体轮廓位置，如图 6-79 所示。

（2）从主体物象出发，依次画出每个物象的基本轮廓。此阶段重点解决形态比例和空间构图问题，务必多观察对比，及时查找构图与造型不准确等方面的问题。顺便也画出衬布的主要褶纹结构，如图 6-80 所示。

图 6-79　器皿类综合静物的表现过程步骤 1

图 6-80　器皿类综合静物的表现过程步骤 2

（3）从主到次逐一描画出每个静物的主体轮廓线和明暗交界线，顺带将投影线画出，

拉开线条之间不同的浓淡层次，如图6-81所示。

（4）用交错的排线画出每个静物形体的暗部区域，抓住画面大的明暗对比效果，分出画面的黑、白、灰三个层次关系，画出桌面衬布的主要纹理与暗影，结合衬布进行整体的观察和调整，要尽量表现出静物的空间虚实与进深关系，如图6-82所示。

图6-81　器皿类综合静物的表现过程步骤3　　　图6-82　器皿类综合静物的表现过程步骤4

（5）从主体罐子出发，从明暗交界线位置开始排线，以较重的调子画出罐体明暗结构，注意排线时应按罐体曲面走向进行涂画。反复涂调子来增加形体的立体感，尤其是要加重罐体隆起幅度最大的位置，可预留出高光位置，如图6-83所示。

（6）逐一描画出其他每个静物的暗部区域，注意形体调子衔接过渡要柔和。水果的质地色彩差异也要有所区分，如图6-84所示。

图6-83　器皿类综合静物的表现过程步骤5　　　图6-84　器皿类综合静物的表现过程步骤6

（7）深入刻画罐体瓶口的凸凹起伏变化和质感特征，在反复观察对比中对形体做进一步的调子处理，底部反光要适度加深。通过预留高光和局部反光，体现深色罐子光滑的釉面质地，如图6-85所示。

（8）画出每个水果造型的灰部过渡区，形体面与面之间的调子衔接过渡要柔和。画出水杯内的液体，液面深而底部浅，如图6-86所示。

（9）依照实际的光影关系，开始添加衬布的明暗调子，画布纹时要把握其起伏特征，

也可以舍掉部分不必要的琐碎细节，通过不同方向的排线来表现布面的柔软质感和相互衔接关系，如图6-87所示。

（10）继续刻画衬布纹理，在整体明暗基础上再涂一层细腻的调子，注意把握近实远虚的效果，如图6-88所示。

图6-85 器皿类综合静物的表现过程步骤7

图6-86 器皿类综合静物的表现过程步骤8

图6-87 器皿类综合静物的表现过程步骤9

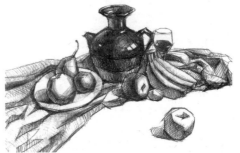

图6-88 器皿类综合静物的表现过程步骤10

（11）依照实物的光影关系画出台面部分的衬托调子，一般采用水平排线加以衬托，如图6-89所示。

（12）调整画面的整体关系，加强对物体体积感的刻画，并注意画面的层次关系以及静物的质感塑造，如图6-90所示。

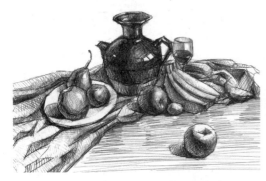

图6-89 器皿类综合静物的表现过程步骤11

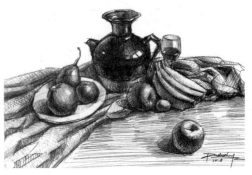

图6-90 器皿类综合静物的表现过程步骤12

适当停笔观察下画面的整体效果，再做总体调子调整，直至完成静物组合的明暗素描。

同学们可以自行选择一些类似题材进行练习，图6-91和图6-92是静物组合明暗素描作品。

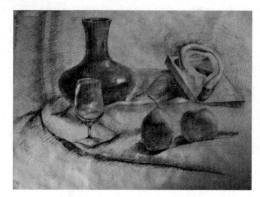

图6-91　静物组合明暗素描1

图6-92　静物组合明暗素描2

素描作画时应当注意笔触尽可能先轻后重，排线方向要遵循一定的规律：排线的相互之间具有均匀、疏密得当的特征。在对画面明暗效果做深入处理时，排线要由轻到重一层一层地涂，调子的线条也应与所画形体的结构走向一致。构图要做到画面饱满、物象搭配完整、主次和谐舒适。由于不注意构图很容易把物象画得过大或过小、过于集中或过于松散，这些都不能给人以美感，从而失去了构图的意义。

除此之外，画面还要尽量做到既有变化又统一。按照传统美学构图法则中所提到的画面形体既要有对比和变化，又要和谐统一；最忌呆板、平均、完全对称以及无对比关系的画面，那样会使人感觉非常沉闷乏味。此外，还应该有聚散疏密和主次对比。

课后练习

任课教师可按教学进展状况和侧重点，安排学生选择各种不同造型的静物形态组合进行素描表现。

作业要求：熟练运用明暗调子来深入刻画形体，要求构图严谨、结构准确，能充分地表达出物体的质感特性，画面整体处理要协调统一。

评分标准：构图15分，透视结构准确性25分，明暗表现50分，画面整体处理10分。

第 7 章 自然形体与超写实素描

7.1 自然形体素描概述

自然界中的动植物形体有着自身结构特征与生长规律，它们往往具有更为复杂多变的曲面结构，而不是简单几何体结构的组合。因此，通过对自然有机形体的观察和素描表现，可以让我们透过自然物象形体去理解和分析，激发更多的创造力和想象力去感受和体验美源于自然的本质。设计学科中经常提到的仿生学通常就是基于对自然形体的模拟和改造，利用动植物形体的某些有益形体生产出更适合人类操作使用的产品，如图 7-1 和图 7-2 所示。

 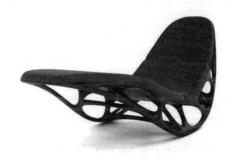

图 7-1　仿生灯具设计　　　　　　图 7-2　采用自然形态结构的躺椅设计

自然形体素描，一般包括自然界中的动物、植物以及人物等各类形象，特别是可以用于做设计参考和借鉴的各类形体。通过对自然形体的表达训练，一方面可以增加设计素描的表现题材和范围，另一方面则可以为以后学习产品形体和深入创意表达提供基本的思路并奠定坚实的基础，如图 7-3 所示。

图 7-3　仿生形体设计草图

自然形体结构素描相比传统素描更能让学生亲身去发现、体验和感受自然界物象的美

感,并会引导激发更多的形体联想,它已经成为国内外诸多设计院校中较为重要的一门基础表达训练课程。在此阶段训练中,既包括对自然形态结构的分析,也包括对形体质感明暗写实的表现。

在图 7-4 和图 7-5 所示的螃蟹及蜘蛛的结构素描中,通过对形体不同角度的实际观察和感受,结合具体素描表现,可以使我们了解到螃蟹的基本生长特征结构,了解形体表现的侧重要素,达到灵活运用结构素描形式来表现复杂形体的目的。这样即便以后遇到更加复杂的形体时也一样能够从容面对。

图 7-4　螃蟹形体结构素描

图 7-5　蜘蛛形体结构素描

7.2　甲虫结构素描过程训练

设计素描训练重点培养的是学生的观察分析能力、判断感知能力、表现能力以及逻辑推理能力。而自然界的形体往往都是由有机形态构成的,造型结构及曲面形态复杂多变,更能考验画者的形体分析能力和艺术表现能力。

课题描绘物象的选择很重要,应该尽量多去选形体结构较为复杂的自然界动植物形体为宜,这样在绘画过程中能够更多地去了解形体结构变化与衔接关系。

本节所描画的是长戟巨型甲虫,其体长可达 180 毫米,是全世界最大的甲虫,力量很大,可以携带自身体重 350 倍的物体,因此在欧洲动物界也以希腊神话中的大力士海克力斯命名。此种昆虫黑亮的胸角长而粗壮,形似长戟,因而得名。其躯壳为浅褐色,上面常常带有星星斑点,它属于夜间活动昆虫。具体结构素描表现步骤如下。

(1) 面对写生物象,选择合适的表现角度,应先从整体出发,观察并找准物象的基本外轮廓比例,用点和线在画面中标出前、后、左、右的位置关系,用长直线画出中分线,概括出整体物象的外形。用线要轻,注意画面构图,如图 7-6 所示。

(2) 运用透视原理,用轻一些的长直线开始画出物象整体与各局部的形体结构,务必注意形体透视角度及相互空间的位置、距离,进行反复检查调整,切忌违背透视原理的现象出现。可为形体添加部分透视辅助线,增加形体空间体量感,如图 7-7 所示。

(3) 结合透视原理采用推导造型的方法,逐一画出肢体结构,用线条适当强调物象的整体构造结构线和空间结构关系,注意多找形体局部的点线位置做水平或垂直的空间对

比,以检验所画形体的准确性,如图7-8所示。

(4)进一步肯定物象外轮廓主线条,为形体添加头部触角、螯肢的细节造型。通过线条浓淡对比使画面主次关系明确,如图7-9所示。

图7-6 甲虫形体结构素描步骤1

图7-7 甲虫形体结构素描步骤2

图7-8 甲虫形体结构素描步骤3

图7-9 甲虫形体结构素描步骤4

(5)在保证形体准确的前提下,强化形体轮廓线线条,为形体侧面添加适当调子,增加形体体量与空间感,注意线形的轻、重、缓、急的变化处理,如图7-10所示。

(6)深入进行物象结构关系调整和细节塑造,可为形体添加不同角度的造型写生以丰富画面,使画面效果更完整,如图7-11所示。

图7-10 甲虫形体结构素描步骤5

图7-11 甲虫形体结构素描步骤6

同学们可以自行选择一些类似题材进行练习，图7-12是甲虫形体结构素描作品。

图7-12　甲虫形体结构素描

7.3　蜘蛛结构素描过程训练

　　蜘蛛是一种形体结构相对复杂的自然界动物，描画其结构对于深入理解自然界形态的特征有一定的促进作用。一般的蜘蛛体长为0.05～60厘米。身体分为头胸部和腹部。部分种类头胸部背面有胸甲，头胸部前端通常有8个单眼，排成2～4行。腹面有一片大的胸板，胸板前方2个额叶中间有下唇。腹部多为圆形或椭圆形，有的种类还长有各种形状奇特的突起结构。腹部腹面纺器由附肢演变而来，少数原始的种类有8个，位置稍靠前；大多数种类有6个纺器，位于体后端；纺器上有许多纺管，内连各种丝腺，由纺管纺出丝。

　　蜘蛛的感觉器官有眼、各种感觉毛、听毛、琴形器和跗节器。大部分蜘蛛都有毒腺，我国毒性较强的蜘蛛有捕鸟蛛、红螯蛛、穴居狼蛛、长尾蛛、黑寡妇蛛等。蜘蛛的具体结构素描表现步骤如下。

　　（1）选择合适的写生表现角度，应先从整体出发，观察并找准物象的基本外轮廓比例，用线在画面中概括出整体物象的外形。用线要轻，注意画面构图，如图7-13所示。

　　（2）结合透视原理，用轻一些的长直线开始画出物象整体与各局部的形体结构，务必注意形体透视角度及相互空间的位置、距离。可为形体添加部分透视辅助线，增加形体空间体量感，如图7-14所示。

图7-13　蜘蛛形体结构素描步骤1

图7-14　蜘蛛形体结构素描步骤2

（3）结合透视原理采用推导造型的方法，从主体往外逐一画出肢体结构，用线条适当强调物象的整体构造结构线和空间结构关系，如图7-15所示。

（4）进一步强化物象外轮廓主线条，为形体添加头部触角、螯肢的细节造型。通过线条浓淡对比使画面主次关系明确，如图7-16所示。

图7-15　蜘蛛形体结构素描步骤3

图7-16　蜘蛛形体结构素描步骤4

（5）在保证形体准确的前提下，强化形体轮廓线线条，为形体添加适当调子，增加形体体量与空间感，深入进行物象结构关系调整和细节塑造，可为形体添加其他不同角度的造型写生以丰富画面，使画面效果更完整，如图7-17所示。

图7-17　蜘蛛形体结构素描步骤5

7.4　蝗虫结构素描过程训练

蝗虫是直翅目昆虫，俗称"蚱蜢"。种类很多，全世界有超过10 000种蝗虫，分布于热带、温带的草地和沙漠地区。它的形态特征是：口器坚硬，前翅发达，狭窄而坚韧，盖在后翅上，后翅无色透明、很薄，适于飞行，后肢很发达，善于跳跃；体黄褐色或绿色；触角丝状，有复眼1对、单眼3个；前胸背板呈马鞍状，隆线发达，具暗色斑纹和光泽。蝗虫主要危害禾本科植物，属于农业害虫之一。具体结构素描表现步骤如下。

（1）绘制昆虫的基本轮廓形态，注意形体比例划分和形体姿态，如图7-18所示。

（2）从昆虫肢体开始按照形态特征逐一进行刻画，注意其生长特征，如图7-19所示。

图 7-18　蝗虫形体结构素描步骤 1

图 7-19　蝗虫形体结构素描步骤 2

（3）对其他肢体进行描画，使其符合整体造型动势，加重刻画背部翅膀和腹部底线，如图 7-20 所示。

（4）描画头部触角造型和嘴部细节，如图 7-21 所示。

图 7-20　蝗虫形体结构素描步骤 3

图 7-21　蝗虫形体结构素描步骤 4

（5）从头部向后逐步深入刻画，配合少量明暗调子衬托形体立体特征，如图 7-22 所示。

（6）描画肢体和腹部细节，如图 7-23 所示。

图 7-22　蝗虫形体结构素描步骤 5

图 7-23　蝗虫形体结构素描步骤 6

（7）为形体增加肢体上的锯齿细节，同时深入描画侧腹轮廓线，如图 7-24 所示。

（8）添加辅助截面线并描画更多形体细节，加重底部调子衬托形体立体感，如图 7-25 所示。

图 7-24　蝗虫形体结构素描步骤 7　　　　图 7-25　蝗虫形体结构素描步骤 8

（9）增加不同角度的形体结构图，加深对昆虫形体生长结构的理解，完成基本结构素描，如图 7-26 所示。

图 7-26　蝗虫形体结构素描步骤 9

7.5　蝎类结构素描过程训练

蝎子的体长为 50～60 毫米，身体由头胸部和腹部组成，分 6～7 节，有黄褐色、黑色等类别。蝎子属雌雄异体，外形略有差异。背面覆盖有头胸甲，其上密布颗粒状突起，背部中央有一对中眼，前端两侧各有 3 个侧眼。有附肢 6 对，第一对为有助食作用的螯肢，第二对为长而粗的形似蟹螯的角须，有捕食、触觉及防御功能，其余 4 对为步足。口位于腹面前腔的底部。蝎子没有耳朵，几乎所有的行动都是依靠身体表面的感觉毛，蝎子的感觉毛十分灵敏，能感觉到 1 米范围内的其他同体类昆虫的活动，甚至连气流的微弱运动都能察觉到。蝎子的寿命为 5～8 年。具体结构素描表现步骤如下。

（1）概括出蝎子的基本轮廓形态，注意形体比例划分和基本姿态，如图 7-27 所示。

（2）从蝎子的肢体开始，按照形态特征逐一进行刻画，注意其生长特征，如图 7-28 所示。

图 7-27　蝎子形体结构素描步骤 1　　　　图 7-28　蝎子形体结构素描步骤 2

（3）对前螯做形体的具体描画，由此逐步扩展到身躯部分，注意强化主轮廓线结构线，如图 7-29 所示。

（4）描画出蝎子两只前螯的基本造型。适当拉开主轮廓线与辅助结构线的差别，如图 7-30 所示。

图 7-29　蝎子形体结构素描步骤 3　　　　图 7-30　蝎子形体结构素描步骤 4

（5）从头部向后逐步深入刻画，配合少量明暗调子衬托形体的立体特征。描画肢体透视结构及尾部螯针造型，如图 7-31 所示。

（6）为形体增加躯体上的细节，同时深入描画腹侧轮廓线和明暗调子，如图 7-32 所示。

（7）添加辅助截面线并描画更多形体细节，加重暗部区域调子衬托形体立体感，如图 7-33 所示。

（8）增加不同角度的形体结构图，加深对昆虫形体生长结构的理解，使画面效果更完整，如图 7-34 所示。

图 7-31　蝎子形体结构素描步骤 5　　　　图 7-32　蝎子形体结构素描步骤 6

图 7-33　蝎子形体结构素描步骤 7

图 7-34　蝎子形体结构素描步骤 8

（9）强化形体轮廓线线条，深入进行物象结构关系调整和细节塑造，完成结构素描，如图 7-35 所示。

图 7-35　蝎子形体结构素描步骤 9

7.6　龙虾结构素描过程训练

绘画之前，我们有必要对龙虾的体征做以结构上的了解。龙虾是虾类中最大的一类，它体长一般在 20～40 厘米，最重的能达到 5 千克以上。其头胸部粗大而腹部短小，外壳坚硬，色彩斑斓。整体造型呈粗圆筒状，头胸甲发达，壳厚且多凸起，腹部较短而粗，后部向腹面卷曲，内有多对游泳足。尾部宽而短小，用以在水中游弋。龙虾有坚硬的外骨骼，生有一副不对称的螯。眼位于可活动的眼柄上。有两对长触角。龙虾主要分布于热带海域，是名贵的海产品之一。具体结构素描表现步骤如下。

（1）观察物象，先从整体出发，画出形体的基本轮廓比例，用线要轻，注意画面构图，如图 7-36 所示。

（2）从龙虾的头部开始，按照形态及生长特征逐一进行刻画，注意其造型要准确，如图 7-37 所示。

图 7-36　龙虾形体结构素描步骤 1　　　　　图 7-37　龙虾形体结构素描步骤 2

（3）对触须及前部肢体做形体的细部描画，由此逐步扩展到身躯部分，注意强化主轮廓线与辅助结构线，如图 7-38 所示。

（4）逐步描画出龙虾其他部分的基本造型，适当拉开主轮廓线与辅助结构线的差别，如图 7-39 所示。

图 7-38　龙虾形体结构素描步骤 3　　　　　图 7-39　龙虾形体结构素描步骤 4

（5）从头部向后逐步深入刻画，配合少量明暗调子衬托形体立体特征。描画肢体透视结构及尾部螯针造型，如图 7-40 所示。

（6）为形体增加躯体上的细节，同时强化形体轮廓线及明暗调子。添加辅助截面线并描画更多的形体细节，加重暗部区域调子衬托形体立体感，如图 7-41 所示。

图 7-40　龙虾形体结构素描步骤 5　　　　　图 7-41　龙虾形体结构素描步骤 6

（7）增加不同角度的形体结构图，加深对生物形体生长结构的理解，使画面效果更完整，如图 7-42 所示。

（8）完善形体细节，深入物象结构关系调整和细节塑造，完成结构素描，如图 7-43 所示。

第 7 章 自然形体与超写实素描

图 7-42 龙虾形体结构素描步骤 7

图 7-43 龙虾形体结构素描步骤 8

课后练习

课程指导教师可指定参照图片资料（见图 7-44～图 7-47）进行素描练习，也可要求学生查找或拍摄相关具体动植物题材，展开素描课题训练。

作业要求：熟练运用结构素描形式来表现动植物类形体，要求构图合理，透视结构准确，画面要有细节结构刻画且整体处理要协调统一。

评分标准：构图 15 分，透视结构准确性 45 分，细节表现 20 分，画面整体处理 20 分。

图 7-44 海螺形态

图 7-45 螃蟹形态

图 7-46 恐龙形态

图 7-47 花卉形态

7.7 超写实画法概述

超写实素描通常是指一种运用细腻的笔触来刻画形体细节，以求获得真实、立体的视觉效果的素描方法。在很多静物画、人物画中比较常见，也是一种高层次的素描表现训练手段。这种画法是基于整体物象造型表达准确的前提下，更加注重形体的细节写真描绘，如图 7-48 和图 7-49 所示。

图 7-48　手表写实素描

图 7-49　灯泡形体写实素描

写实更多要依靠形体质感的塑造。广义的质感，是指材料、材质及表面肌理。物体所具有的材质和肌理美往往也是设计素描表现的组成要素。

各种材质的物体，在形成与创造过程中表面所呈现的纹理图形称为肌理。肌理表达与刻画往往是体现形体真实度的重要表现手段，而我们在进行肌理表现训练时，往往可以体会和抓住形体材质塑造和表现的基本规律。

我们采用精细特写的方法来表现材料质地的写真，在笔触的运用上要认真注意。描绘时，不要漫无目的没有变化地进行。如果画什么材质的物象都用一种笔法，形成一种单调的表现语言，这是不可取的。笔触的运用应根据材料本身的不同肌理及质地所引发的某种感受的需求，进行有针对性的运笔，如强弱、轻重、缓急等技巧。形体上产生的明暗关系，反映在画面上，运笔时应随着肌理的表面构造顺序、走向、起伏关系而保持一致，真正做到笔随形走，尽量做到不露笔锋的痕迹，达到笔触与材料质地的高度统一性，最终完成对材质的写真性。

这里还要顺便说明一下进行质感写真表现，除了加深对形体材料肌理形态的观察、分析等方面外，还要熟练把握描绘中所使用的工具。一支铅笔的黑、白、灰色阶变化是有限的，需要配合 H（硬度）系列到 B（软度）系列的不同铅笔，再结合用笔触的强弱、疏密、排线方向，来达到对形体材质的写真描绘的目的。另外，还可以采用炭铅笔等表现工具来强化描绘效果。

此外，作画所用的纸张表面质地也会影响作画的效果，选用质地细腻的纸张则可以得到一种运用自如、事半功倍的功效，也能使材质写真获得高度的完美性。

7.8 蛙类形体的超写实画法

超写实素描训练除了表现物象的形态结构、体量感、明暗光影外,还要重点表现出物体的细节质感。它是表现物象特征的一个重要因素,所以要求我们掌握深入描画质感的能力。在绘画过程中我们应充分把握以下三个方面。

(1) 注意自然形体的基本组织细节的特征。

(2) 充分结合光线对物体的影响,借助明暗调子来表现质感。

(3) 运用不同的排线笔法来强化物体的质感对比效果。

从具象绘画入手再进入微观世界的描绘,通过微观去认识自然的基本元素和形成规律,是素描向设计方向进行转变和过渡的有效训练方法。

本节课我们选择自然界中的蛙类形体作为素描主题,以明暗素描形式来对该形体进行质感写实表现。具体写实素描表现步骤如下。

(1) 勾勒出形体的整体外轮廓,注意形体的比例、构图和基本动势特征,如图7-50所示。

(2) 将形体的头部、眼部、四肢等各个部分的器官生长形态初步刻画出来,如图7-51所示。

图7-50 蛙类形体写实素描步骤1　　图7-51 蛙类形体写实素描步骤2

(3) 从形体的眼部核心开始做精细描画是为了尽快形成真实的局部效果,先将瞳孔内的细节纹路做描画,如图7-52所示。

(4) 利用明暗关系素描的表现方法,通过细腻排线,结合光影关系将眼部与反光质感表达透彻,如图7-53所示。

图7-52 蛙类形体写实素描步骤3　　图7-53 蛙类形体写实素描步骤4

(5) 然后利用同样的方法,开始将眼部附近的头部其他纹路描画出来,如图 7-54 所示。

(6) 继续结合光影关系,运用细致的明暗调子来塑造头部的皮肤,如图 7-55 所示。

图 7-54 蛙类形体写实素描步骤 5

图 7-55 蛙类形体写实素描步骤 6

(7) 由头部往身体后面,先刻画出形体的纹理,再按照光影关系做细腻的排线过渡,到这一步往往都会在纸面上形成呼之欲出的立体效果。这种精细的写实素描与我们前面所学的结构素描有着很大的区别,它要求我们必须在头脑中始终树立明确的光影关系,而且更要有较强的耐心,如图 7-56 所示。

(8) 将铅笔的线条逐步通过细腻的排线处理形成富有起伏变化的自然纹理。大家应该牢记一点:将排线做细腻处理后,最终都会融入调子中成为形体立体质感塑造的一部分。因此,超写实素描的特点是画面中已经看不到单一的铅笔线条,大多都已经变为面的塑造了,如图 7-57 所示。

图 7-56 蛙类形体写实素描步骤 7

图 7-57 蛙类形体写实素描步骤 8

(9) 运用细腻的排线处理将腮部起伏变化和肌肤纹理颗粒塑造出来,务必注意整体光影关系的过渡要协调,如图 7-58 所示。

(10) 继续向蛙的身体后部做形体写实刻画,可适当保留受光较强的部分,如图 7-59 所示。

图 7-58 蛙类形体写实素描步骤 9

图 7-59 蛙类形体写实素描步骤 10

（11）对身体腹部及肢体部分先做排线的概括处理，确定整体受光的立体关系，如图 7-60 所示。

（12）运用细腻的明暗画法将背部纹理起伏刻画得更加逼真，如图 7-61 所示。

图 7-60　蛙类形体写实素描步骤 11　　　　图 7-61　蛙类形体写实素描步骤 12

（13）根据受光状况将前肢由暗部逐渐向外做细致描画，注意与身体之间的明暗对比关系，如图 7-62 所示。

（14）将腹部和后肢也依照实际光影关系做调子的进一步处理，如图 7-63 所示。

图 7-62　蛙类形体写实素描步骤 13　　　　图 7-63　蛙类形体写实素描步骤 14

（15）因后部受光较强，因此我们保留了一定的白色不添加调子。刻画到这一阶段应随时停笔退后看下整体效果，一方面要缓解下视觉疲劳，另一方面也便于发现有不和谐之处应及时做处理，如图 7-64 所示。

（16）对蛙的肢体部分进一步深入描画，要留意皮肤表面反光质感的表现，如图 7-65 所示。

图 7-64　蛙类形体写实素描步骤 15　　　　图 7-65　蛙类形体写实素描步骤 16

（17）强化下形体外轮廓线条，使其更具素描效果，后肢部分没做进一步仔细刻画，

主要是为获得与精细部分形成鲜明的视觉效果,最后完成整体写实素描作品,如图7-66所示。

图 7-66　蛙类形体写实素描步骤 17

7.9　小龙虾形体的超写实画法

通过超写实素描训练的学习,可以让我们学会以微观表现的方法去刻画精细的形体,展现普通形体不平凡的一面,更能锻炼和学习对细节观察和处理的基本方法,可以用来表现超写实的技巧,这也是当前国内一些高校开设微观素描表现课程的原因之一。本节课我们选择小龙虾作为素描主题,以明暗素描形式来对该形体进行质感写实表现。

(1) 根据形体图片在画纸上绘制出其整体轮廓造型,因为绘图技能已经比较熟练,可以不必再用长直线做形体切割,而是用类似速写的软线条直接描画形体轮廓,注意形体的比例、构图和小龙虾的基本特征,如图7-67所示。

(2) 从形体的头部开始做精细描画,结合光影关系做分析,要用轻重笔触不同的铅笔拉开明暗对比,让形体产生跃然纸上的立体效果。形体表面处理的方法是使用小的颗粒逐步堆积成面,再扩展到形体其他部分,如图7-68所示。

图 7-67　小龙虾形体写实素描步骤 1

图 7-68　小龙虾形体写实素描步骤 2

(3) 利用明暗光影关系素描的表现方法,通过细腻刻画塑造出形体头部不同的起伏和受光细节,特别是眼睛部位的凹陷和凸起及光感能起到画龙点睛的作用,如图7-69所示。

(4) 按照光影关系向形体的身体部分做描绘,注意身体部分用笔时需要沿着身体的

曲线造型做弧形排线，高光部分最好预留。同时也用线初步画出螯肢部分隆起的颗粒形态，如图 7-70 所示。

图 7-69　小龙虾形体写实素描步骤 3

图 7-70　小龙虾形体写实素描步骤 4

（5）按照光照及形体细节，耐心地画出螯肢的整体造型，为了增加立体感，还需要对螯肢后面的头部做加深对比处理，连带画出其他节肢和触须，注意节肢上的不同反光，如图 7-71 所示。

（6）为了增加素描对比效果，我们不必面面俱到地把所有细节和明暗都表达出来，可以保留一些线条和留白区域，这样作品才有虚实相间、主次鲜明的视觉效果，最终作品如图 7-72 所示。

图 7-71　小龙虾形体写实素描步骤 5

图 7-72　小龙虾形体写实素描步骤 6

7.10　蜗牛形体超写实画法

本节选择具有细节质感特征的蜗牛形体作为质感表达主题，通过学习和训练，达到熟练运用写实素描技法来表现精细形体的目标。具体写实素描表现步骤如下。

（1）先勾勒出形体的外轮廓，注意各部分的比例及构图，如图 7-73 所示。

（2）逐一刻画蜗牛形体各部分器官的形态，如图 7-74 所示。

（3）从形体的背部皮肤肌理开始做精细描画，先对细节纹路做描画以形成局部质感，如图 7-75 所示。

（4）利用明暗关系素描的表现方法，结合光影关系将触角及眼部质感表达透彻。连

贯性用笔，笔触要细腻，相互之间衔接紧密，且必须在描画到一定程度时看下整体明暗受光分析是否正确，避免出现只注意局部而忽略整体的状况，如图 7-76 所示。

图 7-73 蜗牛形体写实素描步骤 1

图 7-74 蜗牛形体写实素描步骤 2

图 7-75 蜗牛形体写实素描步骤 3

图 7-76 蜗牛形体写实素描步骤 4

（5）利用同样的方法，描画出身体其他部分的脉络纹路，如图 7-77 所示。

（6）利用明暗质感表达方法对皮肤肌理做精细描画，如图 7-78 所示。

图 7-77 蜗牛形体写实素描步骤 5

图 7-78 蜗牛形体写实素描步骤 6

（7）由头部向身体逐步刻画形体的纹理，再按照光影关系做局部调节，做好明暗调子的衔接过渡，如图 7-79 所示。

（8）进一步细致刻画蜗牛肌理皮肤并统一整体光影变化关系。这种精细的写实素描与前面所学的结构素描有很大的区别，大家应该牢记一点：作画者将排线做细腻处理后，最终都会融入成为形体立体质感塑造的一部分，如图 7-80 所示。

图 7-79 蜗牛形体写实素描步骤 7

图 7-80 蜗牛形体写实素描步骤 8

（9）加深贝壳下的投影，描画出贝壳表面的肌理，注意光影变化关系。一旦入境，

每个作画者都会越画越有兴趣，越画细节越逼真，这说明作画者已经基本掌握了写实画法，如图 7-81 所示。

（10）由壳体外围添加细致的明暗调子，按照壳体纹理质感走向及光影关系深入描画，如图 7-82 所示。

图 7-81　蜗牛形体写实素描步骤 9　　　　图 7-82　蜗牛形体写实素描步骤 10

（11）深入细致刻画形体的纹理质感，注意协调相互之间的素描关系，最终完成整体蜗牛素描，如图 7-83 所示。

图 7-83　蜗牛形体写实素描步骤 11

7.11　海马形体的超写实画法

通过前一阶段的学习，我们对物体的写实描绘具备了一定的深入刻画能力。本阶段以前一阶段的练习为根基，侧重于加强物体精细局部的刻画练习，同时也要加强对物体肌理质感的描绘与掌握。局部刻画时可让学生认真观察，通过用手触摸并感受物体的质地，或者通过视觉放大的方式加以描绘。

写实素描往往以形体细节塑造来呈现素描的真实度，因此形体细节刻画与表达是学习写实素描的重点。本节通过海马物象的写实刻画教程来展示具体学习写实素描的步骤，力求在已学素描基础上进一步熟悉和提升学生的精细化素描表现能力。具体写实素描表现步骤如下。

（1）先绘制出形体的基本轮廓图，本图例是局部放大图，需注意形体的比例及构图安排，如图 7-84 所示。

（2）按照海马形体的基本形态刻画出其基本外轮廓，如图 7-85 所示。

图 7-84　海马形体写实素描步骤 1

图 7-85　海马形体写实素描步骤 2

（3）为了增进绘画的信心与热情，我们开始以眼睛为重点做精细描画，绘制出炯炯有神的眼球，会唤起我们想要画出更写实完整的物象的动力，如图 7-86 所示。

（4）从海马面部的附近皮肤肌理做精细描画，先画出其基本生长纹路，如图 7-87 所示。

图 7-86　海马形体写实素描步骤 3

图 7-87　海马形体写实素描步骤 4

（5）利用明暗调子的细致表现方法，结合光影关系由点及面地逐步铺开表达海马脸部的质感。在描画时要注意整体明暗受光分析是否正确，避免出现只注意局部而与整体脱节不统一的状况，如图 7-88 所示。

（6）进一步由面部向四周铺开，细致刻画海马面部及腮部的肌理，如图 7-89 所示。

图 7-88　海马形体写实素描步骤 5

图 7-89　海马形体写实素描步骤 6

（7）逐步由头部往身体下部绘制出形体的基本纹理，如图 7-90 所示。

（8）按照光影关系由颈部往下做细致描画，一般也是先用排线区分基本大的明暗关

系后,再由局部开始进行深入刻画,如图 7-91 所示。

(9)利用前面所运用的明暗质感表达方法,进一步向下对海马的皮肤肌理做精细描画,需要注意光影变化关系,如图 7-92 所示。

图 7-90　海马形体写实素描步骤 7　　图 7-91　海马形体写实素描步骤 8　　图 7-92　海马形体写实素描步骤 9

(10)按照海马的生长结构为形体添加细致的明暗调子,注意纹理质感要与光影关系相统一,如图 7-93 所示。

(11)在另外的画面空间内添加海马的整体造型图,同样使用由总体到细节的方法对其展开描画,如图 7-94 所示。

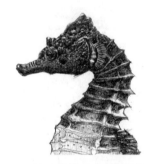 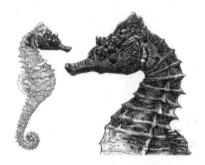

图 7-93　海马形体写实素描步骤 10　　　　图 7-94　海马形体写实素描步骤 11

(12)在描画过程中要始终注意细节刻画与光影关系的统一,形体真实与否很大程度上取决于物体表面的光影过渡与表达,如图 7-95 所示。

(13)深入细致地刻画形体的纹理质感,注意调整素描关系,最终完成整体海马的写实素描,如图 7-96 所示。

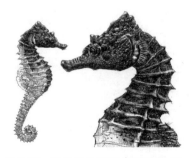 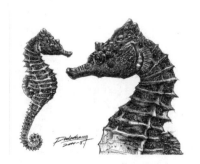

图 7-95　海马形体写实素描步骤 12　　　　图 7-96　海马形体写实素描步骤 13

7.12 变色龙形体的超写实画法

因为在前面章节中已经讲过了相类似的物象的表现方法和注意技巧，所以本节不再累述，图 7-97～图 7-101 展示了变色龙写实表现的基本过程，从中可以感受到的规律是先抓核心后抓局部，运用颗粒式画法向其他部位扩展，注意随时要看整体明暗光影关系，不足之处应及时调整。

图 7-97　变色龙形体写实素描步骤 1

图 7-98　变色龙形体写实素描步骤 2

图 7-99　变色龙形体写实素描步骤 3

图 7-100　变色龙形体写实素描步骤 4

也没必要非得把画面都画完整，可以保留一些局部不重要的线条，使其与写实部分形成鲜明的对比，可以给观者留下直观的素描视觉感受。最后完成的素描作品如图 7-101 所示。

图 7-101　变色龙形体写实素描步骤 5

第 7 章 自然形体与超写实素描

同学们可以自行选择一些类似题材进行练习,图 7-102 和图 7-103 分别是雄狮形体写实素描作品和蝴蝶形体写实素描作品。

图 7-102 雄狮形体写实素描

图 7-103 蝴蝶形体写实素描

除了动物类形体外,各种植物、常见的生活用品往往也是我们进行质感写实训练的常见题材,如图 7-104～图 7-119 所示。我们描画不同类别的形体,表现形体真实性的根本目的就是为了在以后进行具体设计课题时,能够将构思的方案表达得更加清晰真实,便于与客户和消费者进行更全面的沟通,这也是对工业设计师最基本的能力要求。

图 7-104 植物形体写实素描

图 7-105 植物形体结构素描

图 7-106 2016 级学生何志勇作品

图 7-107 2016 级学生吴非凡作品

图 7-108 2016 级学生欧阳锦铸作品

179

图 7-109　2016 级学生董心怡作品

图 7-110　2016 级学生刘忠天作品

图 7-111　2016 级学生张浩宇作品

图 7-112　2016 级学生裴诗文作品

图 7-113　2016 级学生秦聃瓅作品

图 7-114　2017 级学生裴育桐作品

图 7-115　2017 级学生陈佳懿作品

图 7-116　2017 级学生丁京晶作品

第 7 章　自然形体与超写实素描

图 7-117　2017 级学生刘嘉懿作品

图 7-118　2017 级学生孟硕作品

图 7-119　2017 级学生童家乐作品

虽然目前计算机已经得到极大的普及，用计算机画图的效率也确实高于手工，但是计算机仅仅是人们提高效率的一种工具，计算机还不具备自主思考及创新能力和绘图能力，它目前还不可能完全替代人工，尤其是在艺术和设计领域。人们想要展开设计，首先要有具体明确的构思草图，而勾画草图更多的还是离不开传统的手绘，这也是国内外设计院校中至今依旧还把设计素描作为必修课程体系的原因所在。

课后练习

1. 学生可自行从自然界中找寻一些比较适宜表达的物象作为课程训练主题，注意物象要能有质感细节和结构变化的特征，如图 7-120～图 7-129 所示。

图 7-120　2019 级学生于松宸作品

图 7-121　2019 级学生李冰玉作品

图 7-122　2019 级学生杜迪瑛作品

图 7-123　2019 级学生鞠洋洋作品

图 7-124　2019 级学生刘洋作品

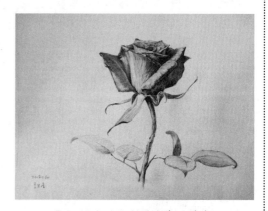

图 7-125　2019 级学生李思瑾作品

图 7-126　2019 级学生侯剑帆作品

图 7-127　2019 级学生林奕江作品

图 7-128　2019 级学生李冰玉作品　　　　图 7-129　2019 级学生鞠洋洋作品

2. 以自然界中同类物象的真实相片（见图 7-130～图 7-132）作为参照来进行表现，这种训练侧重于利用素描技法对形体的概括与质感写实表现训练。

图 7-130　蝉　　　　　　　　　　　图 7-131　螃蟹

图 7-132　蝎子

7.13 汽车写实素描表现

在前面第 5 章里已经接触过有关汽车类产品的结构素描画法，当时的侧重点在于对形体结构的分析和表现；而本节侧重于使用明暗写实画法来表现汽车造型。与前面学习动物形体的写实素描一样，我们既可以从形体的某一有细节特征的局部开始描画，也可以选择从整体出发逐渐细化的表达方式。下面就以一款造型设计相对有动感和气势的汽车为例做具体写实素描表现步骤讲解。

（1）在画面上概括出车身的基本宽高和位置及整体轮廓形状，注意形体的比例及构图，如图 7-133 所示。

（2）从车身头部开始向后逐步刻画出形体的基本轮廓，画出车身中分线。注意产品的透视方向要准确，比例要均衡，如图 7-134 所示。

图 7-133　汽车形体写实素描步骤 1

图 7-134　汽车形体写实素描步骤 2

（3）运用细腻的排线从车灯开始描画明暗关系，逐步推开画出车灯组合造型和进气口格栅造型，如图 7-135 所示。

（4）进一步刻画出进气口内部结构造型及车标形体、雾灯形体，结合光影关系画出保险杠反光效果及挡泥板暗部。要拉开线条与明暗的浓淡层次对比，如图 7-136 所示。

图 7-135　汽车形体写实素描步骤 3

图 7-136　汽车形体写实素描步骤 4

（5）加深格栅内部暗影区域及保险杠反光区域的调子，利用铅笔排线及橡皮擦刻画出雾灯及大灯内的闪光效果，如图 7-137 所示。

（6）按光影过渡关系继续为形体添加车体头部下防撞板部件细节造型，增加车体的立体感和厚重感，如图 7-138 所示。

（7）画出车轮透视形态，根据受光状况描画出车轮的轮胎的明暗关系，注意胎面上有一些简单纹理，塑造时不可画成一片黑，如图 7-139 所示。

(8) 绘制车体前部散热口的明暗造型，再画出车身两侧后视镜造型、车身侧面造型、车厢内部反光镜、车窗等的线条，添加少量地面的投影来体现汽车的立体特征，如图 7-140 所示。

图 7-137　汽车形体写实素描步骤 5

图 7-138　汽车形体写实素描步骤 6

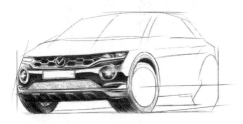

图 7-139　汽车形体写实素描步骤 7

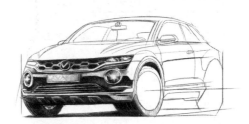

图 7-140　汽车形体写实素描步骤 8

(9) 根据光影状况，用线条排线由暗部到亮部逐步绘制出车头发动机盖的反光效果，注意调子过渡要细腻，如图 7-141 所示。

(10) 侧面因受光照射强烈，对比反差大，所以预留出亮面，车门暗部区域也要有由深到浅的反光变化，如图 7-142 所示。

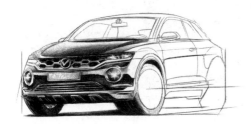

图 7-141　汽车形体写实素描步骤 9

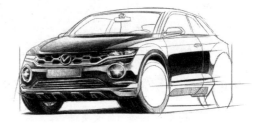

图 7-142　汽车形体写实素描步骤 10

(11) 继续为车门处下部添加细节造型，通过明暗调子塑造出车体的厚重感，如图 7-143 所示。

(12) 在车门腰线部分添加较浅的灰色调以衬托形体的黑、白、灰关系，一并画出后部轮胎的厚度感及挡泥板的暗部，如图 7-144 所示。

(13) 按照明暗对比效果画出车窗反光，绘制车厢内部的反光镜、座椅、顶棚及后视镜等的初步明暗关系，如图 7-145 所示。

（14）绘制中控台的明暗效果，强化车窗内的暗部区域，为车体添加地面投影，如图 7-146 所示。

（15）刻画侧面车窗的局部造型和明暗关系，要能体现车窗的通透感，如图 7-147 所示。

（16）用较浅的线条逐一刻画出轮辐结构，要注意其五辐均分的匀称特征，如图 7-148 所示。

图 7-143　汽车形体写实素描步骤 11

图 7-144　汽车形体写实素描步骤 12

图 7-145　汽车形体写实素描步骤 13

图 7-146　汽车形体写实素描步骤 14

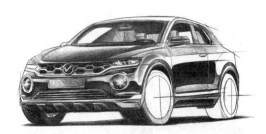
图 7-147　汽车形体写实素描步骤 15

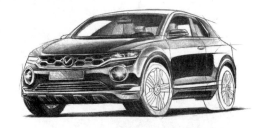
图 7-148　汽车形体写实素描步骤 16

（17）确认轮毂形状准确后，按照光影效果可为其添加明暗调子，加重轮毂内部的暗部衬托起轮辐的立体感，如图 7-149 所示。

（18）按照实际光影照射状况画出轮胎侧面的明暗关系，并在其上部添加胎纹体现凸凹感，下部则要有局部的少量反光，这样才能展现橡胶轮胎的质感，如图 7-150 所示。

（19）按照前述办法画出后部橡胶轮胎及轮毂内部的调子，同时继续加深车窗反光，增加其明暗对比效果，如图 7-151 所示。

（20）绘制车牌上的文字，用削尖的橡皮擦出车体局部高光亮点及亮线，体现车身的光泽度。对画面做整体归纳和处理，直至完成汽车的结构素描，如图 7-152 所示。

第 7 章 自然形体与超写实素描

图 7-149 汽车形体写实素描步骤 17

图 7-150 汽车形体写实素描步骤 18

图 7-151 汽车形体写实素描步骤 19

图 7-152 汽车形体写实素描步骤 20

7.14 商用卡车写实素描表现

本节内容继续对常见的汽车题材做强化练习，学习使用明暗写实画法与概括线条结合的方法来表现卡车类产品造型。下面就开始具体写实素描表现步骤讲解。

（1）先在画面上概括出卡车车身的基本宽高和位置，用长直线切割出整体轮廓形状，注意形体的透视角度及构图，如图 7-153 所示。

（2）从车身头部开始由上及下逐步画出形体的基本轮廓，画出车身中分线用于对比衡量透视的准确性，如图 7-154 所示。

图 7-153 商用卡车形体写实素描步骤 1

图 7-154 商用卡车形体写实素描步骤 2

（3）逐步画出前挡风玻璃、进气口格栅、车轮等基本轮廓造型，注意左右对称性及

透视比例都是以中分线做参照，如图 7-155 所示。

（4）进一步刻画出进气口格栅及车灯轮廓形态，强化车轮等局部线条，如图 7-156 所示。

图 7-155　商用卡车形体写实素描步骤 3　　　图 7-156　商用卡车形体写实素描步骤 4

（5）加强保险杠及车身转折部位的部分线条，逐次画出后视镜、车灯组合部位的结构，如图 7-157 所示。

（6）继续刻画车体细节，包括后部车身侧面的结构线、轮毂内部等。强化线条，增加车身的整体感和厚重感，如图 7-158 所示。

图 7-157　商用卡车形体写实素描步骤 5　　　图 7-158　商用卡车形体写实素描步骤 6

（7）画出车体前部的奔驰标志的初期形体，再根据受光状况使用明暗调子描画出进气口格栅部分的明暗关系，使其产生鲜明的凸凹立体效果，如图 7-159 所示。

（8）根据光照关系，绘制出车窗上的暗部及反光效果，暗部一定要足够深，这样才

能与亮部形成对比反光质感。接着画出车体前部下侧的暗部区域，这些明暗关系可以体现汽车的立体效果，如图 7-160 所示。

（9）根据光影状况，继续用排线画出右侧的车窗反光质感，注意调子过渡和衔接要细腻，如图 7-161 所示。

（10）强化车窗上部车顶的线条造型及中分线，仔细刻画车的主灯及雾灯内部的细节，再画出挡泥板内部的暗区，如图 7-162 所示。

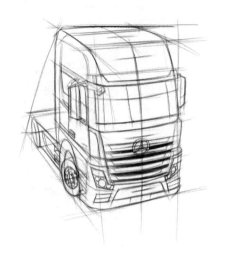

图 7-159　商用卡车形体写实素描步骤 7

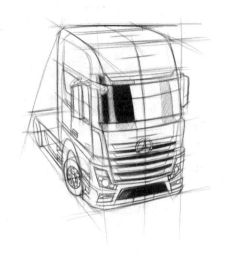

图 7-160　商用卡车形体写实素描步骤 8

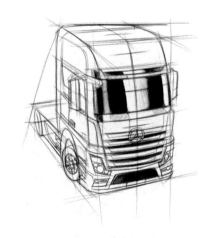

图 7-161　商用卡车形体写实素描步骤 9

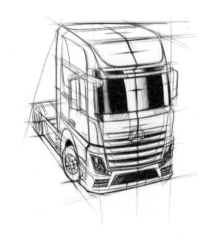

图 7-162　商用卡车形体写实素描步骤 10

（11）使用反复细腻的排线为前部车身添加较浅的灰色调，以衬托形体的黑、白、灰关系，注意光影关系的对比，如图 7-163 所示。

（12）逐步向右侧根据反光效果画出车身前脸的明暗关系。注意不要画成完全一致的

明暗排线，一定要有深浅对比，不然就容易出现画得过灰、画得过平、缺少立体对比的状况，如图 7-164 所示。

（13）绘制车标附近的暗调子，使车标得到衬托，形成立体效果，如图 7-165 所示。

（14）使用细腻排线按照光影关系绘制左侧车门部位，再画出侧面车窗高反光效果，如图 7-166 所示。

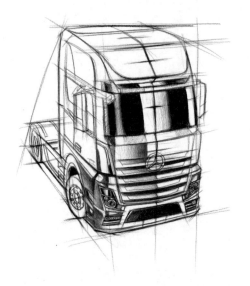
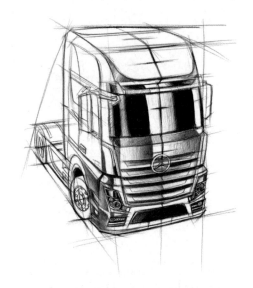

图 7-163　商用卡车形体写实素描步骤 11　　　图 7-164　商用卡车形体写实素描步骤 12

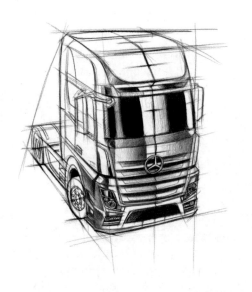
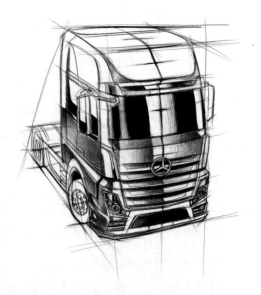

图 7-165　商用卡车形体写实素描步骤 13　　　图 7-166　商用卡车形体写实素描步骤 14

（15）按照光影效果画出侧面车顶部侧面及车体后部侧面的明暗调子，加重轮毂内部

的暗部，衬托起轮辐的立体感，如图 7-167 所示。

（16）为衬托卡车的立体效果，画出地面的投影，注意外侧线条要放开，这样更能体现出素描的豪放感与干净利落的效果，再在轮胎上部添加胎纹，体现凸凹感，如图 7-168 所示。

（17）对画面做整体归纳和细部处理，最后完成卡车的整体素描，如图 7-169 所示。

图 7-167　商用卡车形体写实素描步骤 15

图 7-168　商用卡车形体写实素描步骤 16

图 7-169　商用卡车形体写实素描步骤 17

课后练习

写实主题素描表现：可选择各类有细节特征的动植物标本、工业产品等形体作为表现主题，如图7-170～图7-172所示。

图7-170 蜻蜓形体

图7-171 螳螂形体

图7-172 汽车形体

作业要求：运用写实的手法深入刻画形体，做到精细写真、构图严谨、造型准确，能充分地表达物体的形态、质感。画面整体刻画深入，在技法方面要有写实的表现力。

第 8 章　创意形态素描

8.1　创意素描概述

之前各个章节的素描训练,我们更多地注重描绘已知物象的具象形态,而学习设计学科更多的是需要创造性能力与想象能力。创造性能力的培养是学习设计基础的根本出发点。结构素描是对已知事物在表现线条、结构分析、描绘特点方面的各种专研。创意素描则把更多精力放在大胆的设想和联想中,描绘的事物也往往都是通过对现实生活中各类形态的变化和组合而生成的新形态。现今社会对设计师的要求是不断创造新的形态,这就需要设计师能够熟练掌握创意表现的基本技巧和思维。本章将围绕创意素描的主题介绍几种常用的创意表现过程与方法。

创意素描是根据课题要求,通过自己主观想象的事物,经过加工改造描画出来的具有新意的素描。它要求画者对所要描画的物象构思要尽可能完备,造型也应合理,画面处理更要体现设计的味道,能在二维纸面空间内表现出三维立体空间的感觉,如图 8-1 ~ 图 8-3 所示。

图 8-1　生物形态创意素描

在设计素描中我们强调对学生的创造性思维进行培养和训练,需要学生在作业练习中多动脑、多画、多问。指导教师要有针对性地讲解出现的问题,并进行个别指导。让学生多看一些优秀的设计作品或图形创意等作品,从中吸取营养,提高自己的创造力。

总体而言,设计素描教学本身就是实践设计思维,是从具体到抽象的训练过程,它主要是通过直觉判断、类比推理、逻辑思考、关联想象等模式来达到具体的演变。

人们在接触自然物象时,都会因为自然物象本身的某些特点而激发出某种相似性的联想,这种联想形象通常是人们主观思维和客观物象相结合的产物。它经过人的主观思想的进一步加工和完善,可能就会完全脱离原有的形象而形成新的造型,正所谓"艺术源于

生活而高于生活"。我们不妨细心观察周围生活中的一些事物，总能发现某些物象携带着自然界中某种形体的特点，因此我们在进行设计创作时应该多向自然界学习，大自然中的万千事物通常会给我们带来意想不到的创作灵感。

图 8-2　生物形态创意素描　　　　图 8-3　植物形态创意素描

8.2　常见创意素描构思方法

在这里笔者依据多年的教学经验和实践，总结出以下二十种较为常用的创意构思方法供学习者参考借鉴。（注意：需要结合具有针对性的创意思路来选择不同的创意手法。）

（1）对形体做加减法切割处理。

（2）对正常的形态做颠倒处理。

（3）把形体缩小或变大后组合。

（4）对颜色或材质进行变换。

（5）变为圆形、正方形或其他形态。

（6）使它变长或缩短。

（7）将物象弯曲或拉伸变形。

（8）使物体融化。

（9）使物体燃烧。

（10）使物象扭曲变形。

（11）两种或多种形态重新组合。

（12）不同材质混合过渡。

（13）采用仿生形态或结构。

（14）采用功能替换。

（15）使形体透明化。

（16）替换不同质感表现。

（17）采用不合常规的组合。

（18）两种类似形态的拟合。

（19）赋予其语义动作（旋转、折叠、挤压等）。

（20）添加科幻造型元素。

在设计素描的训练中，创造性思维的训练是在认识自然的基础上，根据对自然原有形态的认识感受及经验积累，通过重新审视，用创新的理念赋予其新的意念并加以表达的过程。其本质就是让画者学会将不同领域的形态多做延展性思考，建立起有一定内在关联的新物象，达到训练和提高设计者的创新意识和审美取向的目的，如图8-4～图8-6所示。

图 8-4　植物形态创意素描

图 8-5　钟表与建筑的融合

图 8-6　树木与人脑的融合

我们还可以通过对形体演变的幻想创作手法，将一个物象从原有形态转变为另一个物象的差异化形态，结合变形、明暗、质感、夸张、换置等方面的描绘，求得视觉上的与众不同和新奇感。这种训练可以打破传统思维的束缚，把不同的自然物象通过散发思维有机地联系在一起，从而完成创造性的设计与表现。

作为设计师，思想应该始终保持具有创新性，凡事应该多提问，更要多去尝试否定和重新认知。最怕对待事物持司空见惯、一成不变的态度，要想突破平常思维的禁锢，就应

该对任意既有形态多去否定，它完全可以变化成另外一种新形式，而非根深蒂固的传统意识，这样才会给我们的创意构思带来可能性的转变。

创意形态的表现训练通常是从对物象基本性质的观察和再发现中进行逐步深入的，经过思维发散联想，为物象融入具有差异特征的新的造型因素，从这个表现过程中来寻求一定的创新规则与思路，如图8-7所示。

图8-7　科幻形态创意素描

例如，利用元素换置的方法做创意，就是采用形态和意念的转换，以常规物象为参考依据，保持其原有的基本特征，将物体中的某一部分被其他相似形或具有某种特定理念的图形所替代形成的组合。这种悖理图形能使图形产生更具新意的视觉效果和审美意味，这往往也是设计界中经常采用的一种创意手法。图8-8和图8-9就是将两种以上的物象，经过扩散思维想象，相互嫁接、变异组合成一种新形态、新功能，它虽然在造型上还保持着原有的基本形态特征，但在功能和意念上却与原来大不相同。

图8-8　元素替换创意作品　　　　图8-9　语意相似形态拟合

创新是一种源于从对感知把握到原形潜在变异的洞悉，通过设计素描过程的造型演变，创造出具有深层意义的新的形象。为了充分地达到对自然世界多元的、多层次的本质认识，广泛地发掘和获得富于创意的设计思路，我们还可以通过物象各种性质的观察、分析、联想引发出不同性质的创意设计表现。例如，从自然物体的结构的各种性质中引出线条意象的变化；从形体是有机的同时又是可分的性质中引出有机构成的变化；从物质的肌理特征中引出纹理组织的变化。对客观物象的实际存在进行新的调整和配置，使物象脱离原有的

形象概念、比例特征和空间秩序的常态，充分利用和发挥所掌握的造型技能，进行质变、形变的演化，从而获得新颖的视觉刺激，达到体现想象表达创意的目的。这种包括将物象概念和造型特征进行主观再造的练习形式能有效提高想象的能力。这样的思维过程在设计创造中具有重要的作用，同时也是创造性思维训练的重要内容，如图 8-10 所示。

图 8-10　质感表现与创意形态

在面对创造性思维训练素描课题时，我们必须先从思维的角度来锻炼和提升与众不同的思考方式。发散性思维在创造性思维中占据着主导地位，从一个问题出发，突破原有的模式，充分发挥想象力，经过不同的途径及方向，以新的视角去探索和重组相关信息，进而产生出更多的设想和答案使问题得到圆满解决的思维方法。发散性思维能使设计者在观察某一事物时，通过发散方式把事物分解为若干个具有不同特性的可变因素，从中确定新的内容，探索新的发现，创造新的形式。在对客观物象的观察分析思考过程中，可以引发我们不同角度的联想活动，经过进一步完善想象就会创造出一种超越自然现实并具有审美意象的图形，如图 8-11 和图 8-12 所示。

图 8-11　两种或多种形态重新组合 1　　　图 8-12　两种或多种形态重新组合 2

联想创意是根据某种形态特征，通过联想产生新的造型、新的功能或新的结构。通常需要根据现实中的某些图片和资料中的已有形态，按照直接或间接的联想进行演变，通过形态联想训练可以获取产品形态的各种可能性的有效思考渠道之一。

主观创意形态往往是指现实中并不存在，由设计师按照一定的思维方法通过联想推导出的各种主观设想，如图 8-13 所示。通过这种训练可以大大扩展和提升设计师的想象力，为日后从事具体产品造型设计提供良好的灵感积累，如图 8-14 所示。

图 8-13 主观创意形态的联想

图 8-14 应用于产品中的形态联想

8.3 主观创意素描表现

人们常说："艺术源于生活而又高于生活。"在设计的领域中更是有着同样可循的创造性规律。思维的相似性联想是人类基本的本能之一，通过对一个形体的外观形状、质感特征、内部结构的观察而联想到另外某类具有同等性质的形体的过程。按照此种联想方式往往会引发思维发散式的扩展，产生大量新的构想，从而获得新的创意形态。创意素描的结果通常是表现现实生活中并不存在的想象物，形体可划分为两大类：一种是整体比较抽象的形体；另一种则是两个或两个以上形体/肌理材质变换的组合。这都是设计师经常会采纳的一种创意思考模式。

本节就以青椒的形态造型做创意示例，经过设计者的主观思维想象进行形态/材质的相互转换、移植，使物象经过变异重组形成新的造型，从而获得新的视觉形象，达到创意的表现目的。下面简要说明创意素描的基本过程。

（1）选择具有某种形态特征的形体作为思考题材和出发点，由其基本形态、结构、质感等方面因素出发展开相似性联想，如改变轮廓形态、改变生长结构、改变表面材质肌理等，如图 8-15 所示。

图 8-15 形体的原始形态

（2）由青椒的基本形态联想到带有生命体征的昆虫和珊瑚表面的肌理，将这两种特征做结合，在画面上画出其基本轮廓形态和表面的结构纹理，如图 8-16 所示。

（3）按照主观设想的光影方向，通过添加明暗调子塑造形体表面的肌理组织，要体现相互之间的立体衬托效果，如图 8-17 所示。

图 8-16　创意形态素描步骤 1

图 8-17　创意形态素描步骤 2

（4）从头部逐步向四周扩展描画形体的肌理细节，注意要把调子做归纳和统一形成光影因素下的一个整体，如图 8-18 所示。

（5）继续向下延伸形体的调子，仔细刻画该形体的肌理细节，如图 8-19 所示。

图 8-18　创意形态素描步骤 3

图 8-19　创意形态素描步骤 4

（6）通过对形体肌理的细致刻画形成较强的空间立体感，随时调整和处理画面中的不足之处，如图 8-20 所示。

（7）为形体尾部添加明暗调子，形成层叠凸起错落有致的立体效果，对画面做整体完善并最终完成创意素描，如图 8-21 所示。

图 8-20　创意形态素描步骤 5

图 8-21　创意形态素描步骤 6

课后练习

通过形态变化、元素叠加、元素换置等创意手法,完成一张创意素描,可参考图 8-22 ~ 图 8-28。

图 8-22　创意形态素描 1

图 8-23　创意形态素描 2

图 8-24　创意形态素描 3

图 8-25　创意形态素描 4

图 8-26　创意形态素描 5

图 8-27　创意形态素描 6

图 8-28　创意形态素描 7

> 作业要求：充分运用各种想象和思维，超越现有自然实体，深入精细地刻画表达具有创新构想的图形。
>
> 评分标准：构图 10 分，观察想象 30 分，刻画能力 30 分，创意 30 分。

8.4 创意产品素描表现

产品设计一向与科技前沿紧密结合，每一次科学技术的创新都会给产品设计带来革命性的变化与促进。那些在很多科幻题材电影中看到的各种新奇机器都慢慢变成了生活中的现实。更有很多事实印证了学习设计的人都有着较强的科幻情结与爱好，而且这种爱好通常会给具体项目的设计带来很大的灵感。

因为创意素描的主观能动性很大，给了每个人更多的想象空间，因此在很大程度上不再受可实现性的约束，画者可自由发挥联想展开创意和表现。本节创意课题就以概念型飞行器设计作为表现主题，具体绘画过程如下。

（1）可先将头脑中的想法在草纸上进行初步勾画和完善，然后再在图纸上按照主观设想构思，用长直线概括出飞行器的基本形体比例，如图 8-29 所示。

（2）根据构思草图在画面上概括出飞行器的基本轮廓形态，注意头尾造型姿态和形体比例划分，如图 8-30 所示。

图 8-29 飞行器创意素描步骤 1

图 8-30 飞行器创意素描步骤 2

（3）开始逐步为飞行器机身添加细节造型结构，以直线对机身做初步分割造型。因为是创意作品，画者完全可以根据主观想象进行大胆发挥，而不必过多受限于现有技术的可实现性，如图 8-31 所示。

图 8-31 飞行器创意素描步骤 3

（4）继续按照设想方案为飞行器机身添加武器系统、尾翼等的造型形态，如

图 8-32 所示。

图 8-32　飞行器创意素描步骤 4

（5）为飞行器添加进气排气部件等细节，以较浅调子衬托立体明暗效果，如图 8-33 所示。

图 8-33　飞行器创意素描步骤 5

（6）对每部分形体做细节描画，要尽可能使形体表现出三维立体感，如图 8-34 所示。

图 8-34　飞行器创意素描步骤 6

（7）按照设计创意构思加重机身暗部区域，使整体形成分块式机械组合的特征。为机翼部分添加浅色调子，如图 8-35 所示。

图 8-35　飞行器创意素描步骤 7

(8) 使用明暗表现重点刻画飞行器头部造型,为机身添加更多想象细节结构,结合明暗受光展开形体塑造,如图 8-36 所示。

图 8-36　飞行器创意素描步骤 8

(9) 继续使用线条勾勒出机身文字、窗口等细节,如图 8-37 所示。

图 8-37　飞行器创意素描步骤 9

(10) 为飞行器中段增加局部窗口细节,以明暗调子表现机身的金属反光投影效果,如图 8-38 所示。

图 8-38　飞行器创意素描步骤 10

(11) 根据想象,对画面做整体归纳和调整,使其能够表现出三维立体效果,完成飞行器创意素描表现,如图 8-39 所示。

图 8-39　飞行器创意素描步骤 11

在具体课题训练中，指导教师可安排学生收集有关各类科幻题材的绘画题材和创意材料加以参考，更要通过挖掘自身的想象力来表现具有一定创意的素描作品。图 8-40 ～图 8-42 是国外设计师构想的各种空间飞行器及交通工具的概念设计图，画者进行创作时会从中得到一定的启迪。

图 8-40　飞行器形态创意作品

图 8-41　概念交通工具创意作品

图 8-42　科幻角色设定创意作品

8.5　课程结课考核及评定

随着近年来教育部出台对高校各个专业进行教学评估的深化改革，设计类院校的专业基础课程也在不断地进行教学方法、教学模式以及综合评定方面的改进完善，特别是理工类院校通常可能会将学时量较大的基础课定性为考试类课程，并以考试形式来完成对学生课程掌握情况的验证。这与设计学科学生参加高考或考研时要完成专业课加试的过程类似，要求在限定的时间内完成表现主题，一方面能够考查学生对素描的熟练表现能力，另一方面还能促进标准化、规范化评阅作品的模式改进。因此，本课程作为理工院校的设计基础课程，需要以期末考试的形式来完成对整体教学过程的考核与评价。以下是本课程素描考

试的考核和评定范例，仅供同人们参考，如有不足之处，望多加指正。

（1）课程考试。对应授课教师可根据具体教学进展状况来选择不同的表现题材，例如交通工具类、电动工具类、日用家电类等都是比较常见的考试主题。教师考前需要准备好相关的一考/二考影像资料和对应试卷。

（2）考试要求。考试时间通常为4节课时长，考生根据教师提供的主题图片进行素描表达，要求构图合理、透视结构准确，画面要有细节结构刻画和明暗关系表现，并且整体处理要协调统一。为方便教师评阅和日后教学评估材料的建设，在提交纸质版（注意需要按照学号顺序提交）的同时，也需要提交试卷的电子版（存储于专业教学考核网络平台）。

（3）参考评分项。表8-1是本课程考核时制定的参考评分项，附印于每份试卷上，便于对学生的作品成绩进行规范化评定。

表8-1 课程考试评分参考标准

单位：分

评分标准 得分情况		优	良	中	及格	不及格	得分
考核分项评价内容	画面构图合理性（10）	9～10	8	7	6	6以下	
	形体结构准确性（10）	9～10	8	7	6	6以下	
	形体透视比例把握（10）	9～10	8	7	6	6以下	
	线条运用技巧（10）	9～10	8	7	6	6以下	
	明暗关系处理（15）	13.5～15	12～13	10.5～11	9～10	9以下	
	背景处理得当（10）	9～10	8	7	6	6以下	
	形体质感表现（10）	9～10	8	7	6	6以下	
	素描美感表现（10）	9～10	8	7	6	6以下	
	整体画面处理（15）	13.5～15	12～13	10.5～11	9～10	9以下	
卷面成绩总计							

参 考 文 献

[1] 宋杨，蒲大圣. 设计素描快速进阶 [M]. 北京：北京理工大学出版社，2010.

[2] 韩凤元. 设计素描 [M]. 北京：中国建筑出版社，2005.

[3] 冯峰，卢鹰麇. 设计素描：为了设计的造型训练 [M]. 广州：岭南美术出版社，2000.

[4] 张勇. 起步教程. 素描静物 [M]. 提高篇. 北京：中国纺织出版社，2014.

[5] 杜海滨. 工业设计教程 [M]. 第一卷. 沈阳：辽宁美术出版社，2010.

后　　记

　　作为设计专业的基础必修课程，设计素描是设计师进行专业学习的启蒙课程。在众多的理工类院校中一直存在着学生绘画表达能力较弱的现实问题，如何在有限的时间内快速提升自身的绘画表现能力，是专业学员不断追求的目标之一。笔者根据多年的素描教学指导经验和学习方法方面的研究探索，总结出相对有效的规律和学习步骤，结合不同阶段的详细教程图例，展示了素描学习的基本流程和常用技巧。

　　笔者认为本书的分步骤图解式教学形式，对于理工科和绘画基础相对薄弱的群体更加直观易懂，具有值得推广和应用的价值空间。在当今艺术设计院校扩招和教学压力增大的状况下，教师的授课往往是通过理论讲解、结合往届学生作品展示以及布置课业的形式进行的，但这对于很多没有基础的学员而言，在具体学习时大多需要消化很长一段时间后才能步入正轨，而教师的教学也常常因为学员众多、时间有限而无法逐一指导示范，大有力不从心的切身体会。所以笔者希望通过对本书的撰写，能与设计界的同人和学员们在如何更好地学习和掌握素描方面构建一种新的培训模式，以求达到能让广大学员通过实际环节的强化训练，而使素描能力得到快速、有效提升的目的。

　　本书在撰稿过程中，首先要感谢清华大学出版社的邓艳老师，是她的耐心和辛苦付出成就了本书的第二次出版，在此表示衷心的感谢！其次要感谢沈阳工业大学工业设计系2016级、2017级、2018级和2019级的同学，他们在课程中辛苦努力创作的作品也是本书的重要组成部分。最后要感谢我的家人，他们的默默支持是我克服困难不断前行的动力，由于笔者能力有限，书中难免有不足之处，恳请读者批评指正。